4º V
16

LES GRAVURES FRANÇAISES

DU XVIII^e SIÈCLE

NICOLAS LANCRET

TIRAGE.

450 exemplaires sur papier vergé (nᵒˢ 26 à 475).
 25 — sur papier Whatman (nᵒˢ 1 à 25).

475 exemplaires, numérotés.

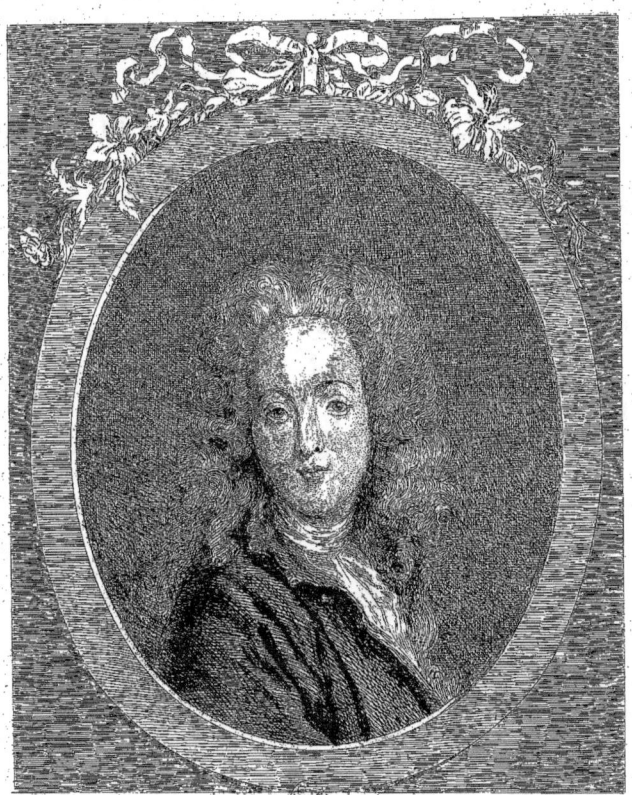

NICOLAS LANCRET

LES GRAVURES FRANÇAISES DU XVIII^e SIÈCLE

OU

CATALOGUE RAISONNÉ

DES ESTAMPES, EAUX-FORTES, PIÈCES EN COULEUR, AU BISTRE ET AU LAVIS, DE 1700 A 1800

PAR EMMANUEL BOCHER

QUATRIÈME FASCICULE

NICOLAS LANCRET

AVEC UN PORTRAIT GRAVÉ A L'EAU-FORTE
PAR M. CH. COURTRY

A PARIS
A LA LIBRAIRIE DES BIBLIOPHILES
Rue Saint-Honoré, 338
ET CHEZ RAPILLY, QUAI MALAQUAIS, 5

M DCCC LXXVII

A M. LE V^{te} BOTH DE TAUZIA

CONSERVATEUR AU MUSÉE DU LOUVRE

Cher Monsieur,

J'ai eu si souvent recours à votre obligeance, vous m'avez toujours fait au Louvre un si empressé et favorable accueil, que je crois acquitter une dette de reconnaissance en mettant votre nom en tête de ce quatrième fascicule, consacré à notre peintre français Nicolas Lancret. *Vous voudrez bien accepter la dédicace d'une des premières parties de cet ouvrage, dont votre haute expérience avait reconnu l'utilité, et que votre bienveillance a encouragé à son début. Je n'ajoute rien à ce simple hommage. Votre modestie me reprocherait de dire de vous tout ce que j'en pense. Permettez-moi seulement de vous renouveler ici l'expression de ma bien sincère et respectueuse affection.*

Emmanuel BOCHER.

NICOLAS LANCRET, né à Paris le 22 janvier 1690,
mort le 14 7bre 1743, dans la même ville.

RENSEIGNEMENTS BIBLIOGRAPHIQUES.

ABRÉGÉ DE LA VIE DES PLUS FAMEUX PEINTRES, avec leurs portraits gravés en taille-douce, les indications de leurs principaux ouvrages, quelques réflexions sur leur caractère...... etc., par M. D'ARGENVILLE. Paris, De Bure l'aîné, MDCCLXII. — NICOLAS LANCRET. Tome IV, p. 435.

ÉLOGE DE MONSIEUR LANCRET, PEINTRE DU ROI, par M. BALLOT DE SOVOT, AVOCAT ET BAILLY DE St VRAIN. — MDCCXLIII, avec approbation et permission. 1 vol. pet. in-8. — Petit opuscule très-rare. (Bibliothèque nationale, L. 27, n° 11,322.)

HISTOIRE DES PEINTRES DE TOUTES LES ÉCOLES DEPUIS LA RENAISSANCE JUSQU'A NOS JOURS. — Ve Jules Renouard. — ÉCOLE FRANÇAISE, n° 43. — NICOLAS LANCRET, par CHARLES BLANC.

REVUE DE PARIS, Octobre 1841. Tome XXXIV. DE LA PEINTURE GALANTE EN FRANCE. — WATTEAU et LANCRET, par M. ARSÈNE HOUSSAYE.

BIBLIOTHÈQUE DES BEAUX-ARTS. — LES PEINTRES DES FÊTES GALANTES. — WATTEAU, LANCRET, PATER, BOUCHER, par CHARLES BLANC. Paris, Jules Renouard, 1854.

ÉLOGE DE LANCRET, PEINTRE DU ROI, PAR BALLOT DE SOVOT, accompagné de diverses notes sur Lancret, de pièces inédites, et du Catalogue de ses Tableaux et de ses Estampes, réunis et publiés par J. J. GUIFFREY. Paris, chez J. Baur et Rapilly.

GALERIE DU XVIIIe SIÈCLE. — LA RÉGENCE, par M. ARSÈNE HOUSSAYE. — NICOLAS LANCRET, p. 263. — Paris, E. Dentu, 1874.

PORTRAITS DE LANCRET

CLASSÉS PAR ORDRE CHRONOLOGIQUE.

1. — *NICOLAS LANCRET.*

De face, une grande perruque sur la tête, dont les boucles lui encadrent le visage; petite cravate de dentelle autour du cou. Son habit, à petit collet, est déboutonné en haut, et laisse voir la chemise. — Médaillon ovale, encastré dans un cartouche de style renaissance.

Dans le B. du cartouche, au M. : NICOLAS
LANCRET.

En B., au-dessous du cartouche, à D. : *M. Aubert sc.*

H. 0m109. — L. 0m080.

Ce portrait sert à illustrer la VIE DE NICOLAS LANCRET dans *l'Abrégé de la Vie des plus fameux peintres*, par *D'Argenville :* tome IV, p. 435.

2. — *NICOLAUS LANCRET.*

Petite copie au trait d'eau-forte et en contre-partie du portrait précédent. — Médaillon ovale entouré d'un simple T. C. — En H., au-dessus du médaillon, à G. : 48. A D. : *Fr.*

En B., au-dessous du médaillon, au M. :

NICOLAUS LANCRET

Natus 1690. — Mort 1745.*

g. c. k. f.

H. 0m109. — L. 0m080.

Ce portrait doit servir à illustrer une traduction en langue étrangère de l'ouvrage cité ci-dessus.

* C'est une erreur. Lancret est mort en 1743.

PORTRAITS DE LANCRET.

3. — NICOLAS LANCRET, | *né en 1690, — mort en 1743.*

C'est une copie du portrait (n° 1). Il se détache ici sur un fond de paysage, où l'on voit, à D., deux petites figures de femmes assises, et un pierrot vu par derrière, sa guitare en bandoulière. Près du personnage représenté et formant encadrement, à D., un manteau, un chapeau de paille et une cornemuse; à G., une flûte, un livre de musique, une mandoline; des branches d'arbres terminent des deux côtés cet encadrement. En B., à G. : *F. Bocourt.* A D. : *Emile Deschamps.* Un peu plus B., à G. : *École Française.* A D. : *Conversations.* Et au-dessous :

<div style="text-align:center">

NICOLAS LANCRET

Né en 1690. — Mort en 1743.

H. 0^m138. — L. 0^m124.

</div>

Cette gravure sur bois sert d'en tête à la Vie de Nicolas Lancret dans *l'Histoire des Peintres*, de Charles Blanc.

4. — NICOLAS LANCRET.

Copie à l'eau-forte et dans le même sens que le portrait original (n° 1), et servant à illustrer le présent fascicule. — Médaillon ovale, fixé en H., au M., par un nœud de rubans à un encadrement rectangulaire; des branchages de fleurs décorent le H. de ce médaillon. — En B., au-dessous de l'encadrement, à D. : *Ch. Courtry, sculp.* Et plus B., au M., sur une petite tablette : Nicolas Lancret.

<div style="text-align:center">

H. 0^m158. — L. 0^m129.

</div>

1^{er} ÉTAT. Eau-forte pure. En B., au-dessous de l'encadrement, au M., à la pointe : *Ch. Courtry sc.* Sans autres lettres.
2^e — Épreuve terminée. Le reste comme au premier état.
3^e — Épreuve terminée. Après quelques travaux ajoutés dans le fond sur lequel se détache le portrait. Le reste comme au premier état.
4^e — Celui qui est décrit.

CATALOGUE DESCRIPTIF ET RAISONNÉ

DES ESTAMPES COMPOSANT L'ŒUVRE GRAVÉ

DE NICOLAS LANCRET

1. — *L'ADOLESCENCE.*

(A) Dans une pièce circulaire, une société de jeunes gens et de jeunes femmes. On remarque, au M., une jeune personne, de pr. à D., se regardant dans une glace que lui présente un jeune homme un genou en terre. Elle est en train d'ajuster des fleurs à son corsage, pendant qu'une cámeriste lui noue autour du cou les rubans d'un collier de perles. On voit à G. un autre jeune homme, de pr. de ce côté, sa canne retenue à son poignet par un cordon. Il cause avec une jeune personne assise sur une chaise et en train de remettre sa jarretière. — T. C.

N. Lancret pinxit. N. de Larmessin sculp.

Dès que de ses rayons, la raison nous éclaire, L'ADOLESCENCE. On cherche à se parer, on s'étudie à plaire;
Elle fait acheter le plaisir et l'honneur, Et des regards d'autruy dépend notre bonheur.

Roy. f.

A Paris, chez N. de Larmessin graveur du Roy rue des Noyers à la 4me porte cochère à droite entrant par la rue St Jacques. A. P. D. R.

H. 0m332. — L. 0m440.

61 fr., avec les trois pendants, vente De Vèze, 1855. — 95 fr., avec les trois pendants, vente Le Blond, 1869. — 299 fr., avec les trois pendants, vente Herzog, 1876.

(B) Reproduction en contre-partie de la pièce ci-dessus. — T. C. Un fil. — En H. du T. C. à D. : 2.

Io bald nur der Verstand fangt an hervor zublicken. DIE ZARTE JUGEND Dès que de ses rayons la raison nous éclaire,
Ist gleich nach Gunst und Ehr all sinn und Thun gericht Elle fait acheter le plaisir et l'honneur,
Das andern man gefall nimt fast Kein End das schmucken L'ADOLESCENCE. On cherche à se parer, on s'étudie à plaire,
Der aufbutz gibt auch offt zum glück ein gross gewicht. Et des regards d'autruy dépend notre bonheur.

Joh. Georg. Merz exc. Aug. Vind.

(c) Il existe une reproduction assez mauvaise de l'estampe originale (A). Elle est en contre-partie, et tirée à la sanguine en imitation de dessin. Je n'ai vu de cette reproduction qu'une épreuve rognée au T. C. Je ne puis donc indiquer la lettre qui doit l'accompagner, et je me borne à en signaler l'existence.

2. — A FEMME AVARE, GALANT ESCROC.

(A) Dans un intérieur, à D., assis devant une table, le mari, en robe de chambre, de 3/4 à G., en train de feuilleter un gros in-folio posé devant lui sur la table. Il regarde sa femme que l'on voit au fond de l'appartement à G., le poing fermé, et que lui désigne de la main l'amant, qui, de face, la tête de 3/4 à D., porte son chapeau sous le bras, son autre main tenant sa canne. Dans le panneau de l'appartement à G., une bibliothèque où sont des volumes de différentes tailles. — T. C.

N. Lancret pinxit. *De Larmessin sculp.*

A FEMME AVARE, GALANT ESCROC.

Rayez les cent Louis prêtés : car A Madame, *L'époux enrageroit encore plus que la femme,*
Hier, devant témoins je les ay bien rendus : *S'il sçavoit à quel titre elle les a reçus.*
 M. Roy.

A Paris chez de Larmessin graveur du Roy, rûe des Noyers à la 4ᵐᵉ porte cochère entrant par la rue St Jacques. A. P. D. R.

H. 0ᵐ268. — L. 0ᵐ347.

On prétend que la figure de l'amant est celle de Nicolas Lancret et celle du mari le portrait de son propre frère. (Voir *Catalogue raisonné de l'Œuvre de feu George-Frédéric Schmidt, page* 54, *n°* 102). Cette planche a été gravée en 1738.

Le tableau d'après lequel cette gravure a été faite figurait à l'exposition des tableaux du Louvre en 1738. Sous le n° 83, et avec le titre : *La Femme avare et le Galant Escroc.*

1ᵉʳ ÉTAT. Avant toutes lettres.
2ᵉ — En B., au-dessous du T. C., à D., *G. F. Schmidt sculp.*, au lieu de : *De Larmessin sculp.* Le reste comme à l'état décrit.
3ᵉ — Celui qui est décrit.
4ᵉ — Entre les vers, au M. : *A Paris chés Buldet.* Le reste comme à l'état décrit. Quelques épreuves portent : *A Paris chez Buldet et Cⁱᵉ.*

82 fr. 50 c., avec cinq autres de la même suite, vente De Vèze, 1855. — 18 fr., vente Le Blond, 1869. — 130 fr., vente Herzog, 1876.

(B) Il existe de cette planche une petite réduction dans le même sens que l'estampe originale. Ici l'épreuve est entourée d'un encadrement, et la bibliothèque qu'on voyait à G. dans le fond de l'appartement a disparu et est remplacée par une tapisserie décorée d'arabesques.

Lancret pinx. *Amsterdam.*

A FEMME AVARE, GALANT ESCROC.

Quand Gulphar trompe une coquette, *J'approuve fort son artifice,*
Et que l'époux de sa cassette *Qui sert à contenter son cœur,*
Tire l'argent qui l'en rend le vainqueur, *Et tout en semble punir l'avarice.*

H. 0ᵐ093. — L. 0ᵐ120.

CATALOGUE DE L'ŒUVRE DE LANCRET.

(c) Petite réduction en contre-partie de l'estampe originale (A). Cette petite pièce, très-finement gravée, est entourée d'un T. C. et d'un fil. sans aucunes lettres. On la trouve à la page 69, en tête du conte : *A femme avare, galant escroc*, dans l'édition suivante des CONTES DE LA FONTAINE : « Contes | et | Nouvelles | en vers | de La Fontaine | à Amsterdam | MDCCXLV. | (2 tomes in-12.) — Il a été fait de la suite de ces gravures un tirage à part et sans texte au verso.

H. 0^m052. — 0^m070.

A l'occasion de cette dernière réduction, voici ce que nous lisons dans le Catalogue de l'Œuvre de Cochin : « *Contes de La Fontaine*, édit. de David Jeune en deux volumes in-8° petit format. 1745. — 70 petits sujets dessinés par Cochin *fils* et gravés par différents maîtres dont les mieux rendus sont ceux de Ravenet et de Chédel ; la plupart des autres sont gravés par Fessard. Il y a trois de ces Estampes qui sont doubles, *A femme avare Galant Escroc, On ne s'avise jamais de tout, Les Rhémois*. Le libraire avait fait copier et réduire en petit ces trois sujets d'après les Contes de La Fontaine de Lancret, gravés en grand par Larmessin.

3. — *LES AGRÉMENTS DE LA CAMPAGNE.*

(A) Dans la campagne, sur une pelouse, un jeune homme et une jeune femme dansant ensemble et se tenant chacun par une main. La femme est à G., de face ; l'homme à D., vu de dos. A G., deux petites filles, dont l'une est debout tenant à la main son toquet, et l'autre assise par terre, près d'une guitare et d'un morceau d'étoffe. A D., au pied de grands arbres, on remarque un homme assis sur un tertre jouant de la vielle ; deux jeunes femmes sont assises près de lui, l'une tenant un livre de musique ouvert sur ses genoux. Sur le premier plan, du même côté, un jeune homme couché par terre tout de son long, une main posée sur sa cuisse. — T. C.

N. Lancret pinxit. *Joullain sculp.*

LES
AGRÉMENS DE LA CAMPAGNE

Les Grâces et l'Amour règnent dans ces beaux lieux,
Parés des ornemens de la simple Nature,
Où Flore et les Zéphirs errans sous la verdure,
N'inspirent que les ris, les danses et les jeux.

Chez G. du Change, graveur du Roy, —
— rüe St Jacques, près des Mathurins.
A Paris.
Chez Joullain rüe Froid-Manteau —
— vis-à-vis le Château d'Eau.

Tandis qu'en liberté cette jeunesse agile,
Loin des soins et du bruit satisfait ses désirs,
Les enfans prennent part aux innocens plaisirs,
Qu'ofre de tous côtés la campagne fertile.

Ferrarois.

H. 0^m298. — L. 0^m397.

1^{er} ÉTAT. Eau-forte pure. Sans aucunes lettres.
2^e — Épreuve terminée. Avant toutes lettres.
3^e — Celui qui est décrit.

15 fr., vente Le Blond, 1869. — 38 fr., vente Herzog, 1876.

(B) Copie en contre-partie de la gravure originale (A). — T. C.

N. Lancret pinxit

Les grâces et l'amour règnent dans ces beaux lieux
Parés des ornemens de la simple nature,
Où Flore et les Zéphirs errans sous la verdure
N'inspirent que les ris, les danses et les jeux.

LES
AGRÉMENS DE LA CAMPAGNE

Tandis qu'en liberté cette jeunesse agile,
Loin des soins et du bruit satisfait ses désirs,
Les enfans prennent part aux innocens plaisirs
Qu'ofre de tous côtés la campagne fertile.

H. 0^m294. — L. 0^m397.

(c) Il a été fait de cette pièce et sous le nom de Watteau une reproduction moderne à l'eau-forte dans le même sens que l'estampe originale. — T. C. En H., dans l'intérieur du dessin, à D., à la pointe : *W. Marks* 1851. En B. à G., dans l'intérieur du dessin à la pointe : *A. Watteau*.

<div style="text-align:center">LA DANSE PAYSANNE.

H. 0^m146. — L. 0^m193.</div>

Troude Editeur. *Impé par Aug. Delâtre rue de la Harpe n° 9.*

4. — L'AIR.

Dans un paysage, un jeune homme debout sur une table de bois, de 3/4 à D. Il tient d'une main un verre et souffle dans un chalumeau de paille des boules de savon. Ces boules sont recueillies par des jeunes femmes qui les reçoivent dans leurs mains. On remarque à D., sur le premier plan, couchée par terre, une jeune femme soufflant avec sa bouche sur un petit moulin en papier que lui présente au bout d'une baguette un jeune homme couché par terre à côté d'elle. Au loin, à G., des jeunes gens s'amusant à enlever un cerf-volant. — T. C.

N. Lancret pinxit. *N. Tardieu sculp.*

Tels que ces boules d'eau qui vont flottant dans l'air, *Ou comme un cerf-volant qui chancelle et s'écarte ;* *Tels nos plus beaux projets, légers châteaux de carte,* *Sont formés et détruits plus vite que l'éclair.*	L'AIR. *Tiré du Cabinet de Monsieur le Premier.*	*D'une subite fin, leur naissance est suivie ;* *Mais ce qui de regrets nous accable souvent,* *Est que tous les plaisirs les plus doux de la vie,* *Ainsi que nos beaux jours, passent comme le vent.*

Illustrissimo ac nobilissimo viro D. D. Marchioni de Beringhen, Equiti Torquato, alterius Regij stabuli Præfecto et Vovet et dicat Nicolaus Lancret.

A Paris, chez la Veuve de F. Chéreau Graveur du Roy rüe S. Jacques aux deux pilliers d'or. Avec Privilège du Roy.

<div style="text-align:center">H. 0^m375. — L. 0^m363.</div>

1^{er} ÉTAT. Avant toutes lettres.
2^e — Celui qui est décrit.

14 fr. 50 c., avec les trois pendants. Vente De Vèze, 1855. — 62 fr., avec les trois pendants. Vente Le Blond, 1869. — 250 fr. avec les trois pendants. Vente Herzog, 1876.

5. — L'AMANT A GENOUX DEVANT SA MAITRESSE.

Cette pièce, ainsi que la suivante, est indiquée dans le Catalogue Paignon-Dijonval, avec la mention ci-contre : L'AMANT A GENOUX DEVANT SA MAÎTRESSE : *Est. en h. ovale. L. Simon sc. m. t. quatre vers anglais au bas*. N'ayant jamais vu cette gravure, je ne la cite ici que pour mémoire.

6. — LES AMANTS D'ACCORD.

Pièce indiquée dans le Catalogue Paignon-Dijonval avec la mention ci-contre : LES AMANTS D'ACCORD : *Est. en H. Suzanne Silvestre femme Le Moine sc.* N'ayant jamais vu cette gravure, je ne la cite ici que pour mémoire.

CATALOGUE DE L'ŒUVRE DE LANCRET.

7. — L'AMANT INDISCRET.

Dans un intérieur, une jeune femme de face, tenant des deux mains devant elle un panier dans lequel est une poule. A D., près d'elle, un jeune garçon de la campagne, des sabots aux pieds, une canne à la main, saisit de son autre main le tablier de la jeune femme. Derrière celle-ci, un laquais, un chapeau à trois cornes et à plumes sur la tête, passe sa main sous le bras de la jeune femme et la pose dans son panier. Au fond, à G., un homme assis à une table, sur laquelle est une bouteille et deux verres. — T. C.

Lancret inv. *Dupin sculp.*

L'AMANT INDISCRET.

Supposons toutefois qu'encore fidelle et pure *Au milieu des écueils qui vont l'environner*
Sa vertu de ce choc revienne sans blessure, *Crois-tu que toujours ferme au bord du précipice*
Bientôt dans ce grand monde où tu vas l'entraîner, *Elle pourra marcher sans que le pié lui glisse.*

A Paris chez Crépy rue St Jacques à St Pierre.

H. 0ᵐ380. — L. 0ᵐ261.

3 fr., avec son pendant, La Femme commode, vente Le Blond, 1869.

Cette pièce, qui est d'un dessin et d'une composition plus que médiocres, ne me paraît pas avoir été faite d'après un tableau ou un dessin de Lancret. Je ne l'indique ici que pour mémoire.

8. — LES AMOURS DU BOCAGE.

(A) Un jeune homme assis, à G., sur un tertre auprès de grands arbres, tenant sur son genou une cage contenant un petit oiseau. Il a son bras passé autour des épaules d'une jeune femme qui, près de lui, assise à ses pieds, donne à manger au petit oiseau à travers les barreaux de sa cage. A D., une jeune bergère, assise également sur le tertre, considère cette scène, sa houlette à la main, son chien à ses pieds, ses moutons près d'elle, à D. Dans le fond, à G., on aperçoit deux têtes de jeunes gens dans les broussailles. — T. C.

N. Lancret pinxit. *N. de Larmessin sculpsit.*

Que cet heureux oiseau que votre main caresse LES AMOURS *Le Berger qui vous sert avec tant de tendresse,*
Est bien récompensé de sa captivité! DU BOCAGE. *Est moins libre et moins bien traité.*

Roy. F.

A Paris chez de Larmessin graveur du Roy, rüe des Noyers à la 4ᵉ porte cochère entrant par la rüe St Jacques. A. P. D. R.

H. 0ᵐ334. — L. 0ᵐ452.

21 fr., vente De Vèze, 1855. — 13 fr. 50 c., vente Le Blond, 1869.

(B) Réduction à l'eau-forte, et dans le même sens, de l'estampe originale (A). Cette pièce fait partie d'une suite de reproduction de gravures, destinées à servir de matériaux aux artistes, dessinateurs, etc. — T. C.
En H., au-dessus du T. C., au M., 33. A D., 33.

Clergé sc. *Hourlier éditeur.* *Lancret del.*
LES AMOURS DU BOCAGE.
Pierron Imp. r. Montfaucon 1. Paris.

H. 0ᵐ148. — 0ᵐ202.

Mercure de France, janvier 1736. — Il vient de paraître une fort belle estampe en large gravée par M. de Larmessin, d'après un gracieux tableau de M. Lancret. C'est un paysage riant, dans lequel on voit une bergère qui donne à manger à un oiseau dans une cage, qu'un berger tient sur son genou. On lit au bas ces vers... etc.

9. — L'AMUSEMENT DU PETIT-MAITRE.

Dans un parc, assis sur un tertre, au pied du tronc d'un gros arbre, un jeune homme, à G., presque de face, son chapeau posé sur le tertre à côté de lui, une main sur son cœur. Il s'adresse à une jeune femme qui est assise près de lui, une capeline sur la tête, son éventail fermé à la main. Au fond, à D., une deuxième femme considérant la scène. A G., une petite fille, agenouillée par terre et cueillant des fleurs. — T. C.

N. Lancret pinxit. De F... sculpsit. (De Favannes).

L'AMUSEMENT DU PETIT-MAITRE.

A de traîtres soupirs gardès vous de vous rendre, Tournés la tête, aimable Iris,
Un jeune cœur y peut être surpris, Et vous verrés de quoi vous deffendre.

M^r Bocquet.

A Paris chez de Larmessin graveur du Roy rue des Noyers à la deuxième porte cochère à gauche entrant par la rue S^t Jacques. A. P. D. R.

H. 0^m290. — L. 0^m407.

14 fr. 50 c., vente De Vèze, 1855. — 6 fr. 50 c., vente Le Blond, 1869. — 93 fr., avec son pendant, LA BELLE COMPLAISANTE, vente Herzog, 1876.

10. — L'APRÈS-DINÉE.

(A) Dans un parc, à l'ombre de grands arbres, une jeune femme et un jeune homme jouant au trictrac sur une table placée entre eux deux. La femme assise à G., de pr. à D., une main posée sur la table, l'autre tenant son cornet. Le jeune homme se retourne vers une femme qui est derrière lui debout. Une troisième femme, debout également, entre les deux joueurs, a une main posée sur le dossier de la chaise du jeune homme. — T. C.

Lancret pinxit. De Larmessin sculp.

L'APRÈS-DINÉE.

Ce jeu doit exercer l'étude et la Fortune, Icy quand on dispute on cherche des témoins,
L'Amour dépend aussy du hazard et des soins, Dans d'autres démêlés un tiers nous importune.

M^r Roy.

A Paris chez de Larmessin graveur du Roy rüe des Noyers la 2^{me} porte cochère à droite entrant par la rue S^t Jacques. A. P. D. R.

H. 0^m279. — L. 0^m351.

Cette gravure figurait à l'exposition des tableaux du Louvre en 1741, avec les trois pendants : *le Matin, le Midi, la Soirée*, sous le titre : *Les Quatre Heures du jour*, d'après M. Lancret.

Il existe au Louvre, dans la collection léguée par M. et M^{me} Lenoir, une tabatière sur laquelle se trouve reproduit le sujet de l'estampe ci-dessus décrite. Elle est ainsi cataloguée dans la Notice de cette collection : N° 195. Tabatière de Vernis Martin doublée d'écaille. Les deux compositions, peintes sur fond d'or, sont empruntées à l'Œuvre de Lancret. Elles ont été gravées par N. de Larmessin, sous les titres de : *L'Après Dînée* et le *Matin*. Le

sujet de l'une est une partie de trictrac entre une dame et un jeune homme; celui de l'autre, un déjeuner sur une très-petite table. Les convives sont une dame et un jeune abbé; la servante sourit. Fabrication française du dix-huitième siècle. Circulaire. Diam. 0^m090. Hauteur 0^m035.

1^er ÉTAT. Celui qui est décrit.

2° — Au-dessous de l'adresse de : *A Paris chez de Larmessin*... etc., on lit : *A Présent chez Crépy rue S. Jacques à l'image S. Pierre près la rue de la Parcheminerie.* Le reste comme à l'état décrit.

34 fr., avec les trois pendants, vente De Vèze, 1855. — 71 fr., avec les trois pendants, vente Le Blond, 1869. — 60 fr., avec les trois pendants, vente Palla, 1873. — 80 fr., avec les trois pendants, vente Herzog, 1876.

(B) Petite copie, en réduction, dans le même sens que l'estampe originale. — T. C.

L'APRÈS DINÉE.

Ce jeu doit exercer l'étude et la Fortune
L'Amour dépend aussy du hazard et des soins
Icy quand on dispute, on cherche des témoins
Dans d'autres Demelez un Tiers nous importune.

H. 0^m077 — L. 0^m097.

(c) Il a été fait de cette planche une copie en manière noire, imprimée en bleu, et publiée à Augsbourg, chez C. G. Kiliau. Ne l'ayant jamais vue, je ne l'indique ici que pour mémoire.

(*) *L'APRÈS-DINÉE.* — Voir ci-dessous la description de cette planche, sous la rubrique : LE MIDI.

11. — *LES ARMES DE MONTMORENCY.*

Cette planche, que je n'ai jamais vue et que je n'indique ici que pour mémoire, est mentionnée de la manière suivante dans le Catalogue Paignon-Dijonval : LES ARMES DE MONTMORENCY. *Vignette en l. sans nom.*

12. — *L'AUTOMNE.*

Dans la campagne, au fond de laquelle on voit à G. des personnages qui vendangent, un jeune berger, de pr. à G., se penche en avant et prend de ses deux mains la taille d'une jeune femme qui cherche à se dégager. Elle a le bras passé dans l'anse d'un panier plein de raisins; à ses pieds, un autre panier rempli des mêmes fruits. A D., une vendangeuse considère la scène, le haut du corps penché en avant pour soulever des deux mains une grande hotte pleine de raisins. — T. C.

N. Lancret pinxit. L'AUTOMNE. De Larmessin sculpsit.

Le nectar de l'automne échauffe ton audace, *Regarde un tiers qui l'embrasse*
Cloris te tient rigueur : peut-elle faire moins? *L'amour vandange sans témoins.*

M. Roy.

A Paris chez De Larmessin graveur du Roy rue des Noyers à la 2^e porte cocher à gauche entrant par la rüe St Jacques. A. P. D. R.

H 0^m280. — L. 0^m377

Cette gravure figurait à l'exposition des tableaux du Louvre en 1745, avec les trois pendants : *l'Été*, *le Printemps*, *l'Hiver*, sous le titre : *Les Quatre Saisons*.

Il existe au Louvre, dans les salles de l'École française, un tableau de Lancret intitulé : *L'Automne*. Ce n'est pas d'après ce tableau qu'a été gravée l'estampe ci-dessus. La composition en est toute différente.

1^{er} ÉTAT. Celui qui est décrit.

2^e — En B., au-dessous de l'adresse de Larmessin : *A présent chez Crépy rue S. Jacques à l'image S. Pierre près la rue de la Parcheminerie*. Le reste comme à l'état décrit.

70 fr., avec les trois pendants, vente De Vèze, 1855. — 72 fr., avec les trois pendants, vente Le Blond, 1869. — 80 fr., avec les trois pendants, vente Herzog, 1876.

13. — L'AUTOMNE.

Dans un parc, une société de jeunes gens et de jeunes femmes en costumes galants. On remarque à G. des valets apportant sur une table des corbeilles de fruits. Assis sur un banc de pierre, un Pierrot lutine une jeune femme qui lui prend le menton. A D., un homme tenant à la main une bouteille d'osier danse vis-à-vis d'une jeune femme. Sur le premier plan, vu de dos, un homme assis par terre, ayant à sa droite un panier rempli de raisins. Au fond de la composition, vers le M., un homme jouant de la basse, un autre de la vielle. — T. C.

N. Lancret pinxit. *N. Tardieu sculpsit.*

L'AUTOMNE.

Enrichis des Trésors de Bacchus et Pomône, *L'un la bouteille en main danse avec son Iris*
Ces Bergers à leur gré satisfont leurs désirs, *L'autre un peu trop hardi trouve Philis farouche,*
Et dans ce bois charmant goûtent tous les plaisirs *Quand Lise moins sévère à Tirsis tend la bouche;*
Que procurent aux Humains la récolte d'Automne. *Heureux tems des Amours, et des Jeux, et les Ris.*

Cl. Ferrarois fec.

A Paris chez la Ve de F. Chéreau graveur du Roy, rüe St Jacques aux deux pilliers d'or. — *Avec privilège du Roy.*

H. 0^m380. — L. 0^m326.

Dans quelques épreuves on lit : L'AUTONNE au lieu de L'AUTOMNE. Le reste comme à l'état décrit.

23 fr. 50 c., avec les trois pendants, vente De Vèze, 1855. — 50 fr., avec les trois pendants, vente Le Blond, 1869.

14. — LA BELLE COMPLAISANTE.

Dans un parc, assise sur un banc de pierre adossé à un motif d'architecture, une jeune femme, de 3/4 à D., donne sa main à baiser à un jeune élégant assis par terre, à D., à ses pieds. Elle retourne la tête à G. vers une soubrette à laquelle elle remet une lettre destinée à un jeune abbé qu'on voit à G. se dissimulant derrière la maçonnerie du motif architectural. — T. C.

N. Lancret pinxit. *De F*... sculpsit (de Favannes).*

LA BELLE COMPLAISANTE.

Pour l'un le billet doux, et pour l'autre, la main; *Tout ce qu'elle refuse est une bagatelle,*
Rien de galant ne coûte à l'aimable Catin. *C'est un sincère amour, un cœur tendre et fidèle.*

M^r *Moraine.*

A Paris chez de Larmessin Graveur du Roy, rue des Noyers à la deuxième Porte cochère à gauche entrant par la rue St Jacques. A. P. D. R.

H. 0^m292. — L. 0^m.405.

14 fr. 5o c., avec son pendant : L'AMUSEMENT DU PETIT-MAÎTRE, vente De Vèze, 1855. — 25 fr., vente Le Blond, 1869. — 93 fr., avec son pendant, vente Herzog, 1876.

15. — *LA BELLE GRECQUE.*

Elle est de face sur le palier dallé d'une terrasse, dans un parc. Elle a la tête tournée de 3/4 à D. et légèrement penchée vers la G. Sa poitrine est découverte et elle est vêtue d'une robe bordée de fourrures; un collier de fourrure autour du cou, un petit toquet sur la tête; une main à hauteur de la poitrine, l'autre étendue vers la D. De ce côté, au fond, un pilastre de pierre. — T. C.

N. Lancret pinxit. G. F. Schmidt sculp.

LA BELLE GRECQUE.

Jeune beauté, votre esclavage
Ne vous empesche pas de captiver les cœurs,
Les sultans les plus fiers vous offrent leur hommage,
Et par le seul pouvoir de vos yeux enchanteurs,
Vous triomphez de vos vainqueurs.

A Paris chez N. de Larmessin graveur du Roy rüe des Noyers à la porte cocher à droit entrant par la rüe St Jacques. A. P. D. R.

H. 0m262. — L. 0m195.

Estampe gravée dans l'année 1736 (Voir Catalogue de l'Œuvre de Schmidt, page 51).
Le tableau original d'après lequel cette gravure a été faite figure actuellement dans le cabinet de M. le Cte de La Béraudière.

1er ÉTAT. Celui qui est décrit.
2e — En face du mot *vainqueurs*, un peu sur la droite : *Crepy ex.*, et dans l'adresse de Larmessin : *à la 4e porte cocher*, au lieu de : *à la porte cocher...*, etc. Le reste comme à l'état décrit.
3e — Au-dessous de : *à Paris, chez N. de Larmessin.....*, on lit : *A présent chez Crépy rue S. Jacques à l'image S. Pierre près la rue de la Parcheminerie.* Le reste comme à l'état décrit.

8 fr. 5o c., avec son pendant, LE TURC AMOUREUX, vente Le Blond, 1869. — 75 fr., avec son pendant, vente Herzog, 1876.

16. — *LE BERGER INDÉCIS.*

Dans la campagne, un jeune berger à G., vu de dos, son chapeau sur la tête, sa canne à la main, son autre main tendue à D. vers deux jeunes femmes causant ensemble. Celle de D., de pr. à G., relève des deux mains devant elle la jupe de sa robe. — T. C.

N. Lancret pinxit. J. Tardieu Direxit.

LE BERGER INDÉCIS.

Gravé d'après le tableau original *de Nicolas Lancret*
du Cabinet de Monsieur le Comte de Vence *Maréchal de camp des armées du Roy.*

A Paris chez J. Tardieu Graveur du Roy rue des Noyers attenant le commissaire. Avec Privilège du Roy.

H. 0m335. — L. 0m245.

21 fr., vente de Vèze, 1855. — 21 fr. 5o c., vente Lacombe, 1857. — 17 fr. 5o c., vente Le Blond, 1869. — 26 fr., vente Palla, 1873. — 31 fr., vente Herzog, 1876.

17. — Mlle CAMARGO.

(A) Elle est de face, dans un paysage, ébauchant un pas de danse, un pied en l'air, les bras étendus à D. et à G. Elle a dans les cheveux une petite branche de feuillage, et sa robe est toute garnie de guirlandes de fleurs. A D., adossé à un pilastre de pierre, un petit musicien, de 3/4 à G., jouant du flageolet et du tambourin. A G., en contre-bas, des joueurs de violon, clarinette, basson, etc. — T. C.

Peint par N. Lancret. *Gravé par L. Cars*

<div align=center>

Mlle CAMARGO.

</div>

Fidèle aux loix de la cadence, *Originale dans ma danse,*
Je forme, au gré de l'art, les pas les plus hardis; *Je puis le disputer aux Balons, aux Blondis.*

A Paris, chez L. Surugue Graveur du Roy rue des Noyers attenant le magazin de papier vis-à-vis S. Yves. — Avec Privilège du Roy.

<div align=center>

H. 0m408. — L. 0m553.

</div>

1er ÉTAT. Eau-forte pure. Avant toutes lettres.
2e — Épreuve terminée. Avant le nom de Mlle CAMARGO. Le reste comme au 3e état.
3e — A Paris chez l'auteur sur le quai de la Féraille, à la croix de Perles; et chez la veuve Chéreau rüe St Jacques aux deux pilliers d'or. Avec Privilège du Roy. Au lieu de : A Paris chez L. Surugue. etc. Le reste comme à l'état décrit.
4e — Celui qui est décrit.

21 fr., épreuve d'eau-forte avec la gravure du 3e état, vente De Vèze, 1855. — 37 fr., vente Le Blond, 1869. — 150 fr., épreuve du 2e état, vente Danlos et Delisle, mai 1876.

Un portrait de Mlle Camargo est actuellement en Russie au Musée de l'Ermitage. Il en existe une réplique au Musée de Nantes. Enfin un autre portrait de Mlle Camargo passait en 1872 en vente publique, dans la collection de M. Péreire.

Mercure de France. Juillet 1731. — Le portrait historié et très-bien caractérisé de la Dlle CAMARGO, première danseuse à l'Opéra, va paroître en estampe. Il a été peint par le sieur *Lancret*, peintre de l'Académie Royale de Peinture. Le talent que tout le monde lui connoît, surtout pour les sujets de bals et fêtes galantes et champêtres, a été ingénieusement employé à faire un tableau des plus agréables. Il a si bien sçu saisir ce qu'un aussi excellent modèle a d'inimitable, que jamais figure n'a paru plus dansante. Les accompagnements sont traités avec goût et discernement; on voit des spectateurs et des simphonistes placés naturellement, et un très-beau fond de paysage. Le sieur Cars, graveur de la même Académie, très-habile dans sa profession, a gravé ce portrait de la même grandeur du tableau, et avec tant d'art que les connoisseurs ne sçavent à qui donner la préférence du pinceau ou du burin. L'estampe est en large et de la même grandeur du tableau original, dont nous pouvons faire tout d'un coup l'éloge en disant qu'il est dans le cabinet de M. de la Faye. Cette estampe se vendra chez l'auteur, quay de la Mégisserie, à la Croix de Perles, et chez le sieur Cars, au nom de Jésus.

(B) Il a été fait de cette planche une petite réduction, en contre-partie de l'estampe originale. — T. C.

Lancret pinx.

<div align=center>

Mlle CAMARGO.

</div>

Originale dans ma danse, *Fidèle aux lois de la cadence,*
Je puis le disputer aux Balons, aux Blondis, *Je forme, au gré de l'art, les pas les plus hardis.*

<div align=center>

H. 0m110 — L. 0m134.

</div>

Cette reproduction de la gravure de Cars a été faite du vivant de Lancret, et a donné lieu à un procès en contrefaçon sur lequel M. Guiffrey a donné des détails fort intéressants dans sa réimpression de l'*Éloge de Lancret*, par Ballot de Sovot. (Voir cette réimpression, page 70.)

CATALOGUE DE L'ŒUVRE DE LANCRET. 15

(c) Réduction à l'eau-forte en contre-partie de l'estampe originale (A). Cette planche fait partie d'une suite de reproductions de gravures anciennes destinées à servir de matériaux aux artistes, dessinateurs. etc. — T. C.

W. Marks 1851. *N. Lancret.*

M^{lle} CAMARGO.

Impé par Aug. Delâtre rue de la Harpe 9.

H. 0^m139. — L. 0^m189.

(D) Petite réduction à l'eau-forte en contre-partie de l'estampe originale (A) et servant à illustrer, à l'article LANCRET, le « *Catalogue des Tableaux anciens et modernes des diverses Écoles formant la galerie de MM. Péreire, et dont la vente aura lieu les 6, 7, 8 et 9 mars 1872. Paris 1872.* » — T. C. En H., au-dessus du T. C., au M., LANCRET.

Delauney sc. *Imp. A. Salmon Paris.*

PORTRAIT DE LA CAMARGO.

H. 0^m085. — L. 0^m117.

1^{er} ÉTAT. En B., au-dessous du T. C., au M. et à la pointe : *Delauney d'après Lancret*. Sans aucune autre lettre.
2^e — Celui qui est décrit.

(E) Petite réduction à l'eau-forte en contre-partie de l'estampe originale (A). — T. C. En H., au-dessus du T. C., au M., *L'Artiste*.

N. Lancret pinx. *Edm. Hédouin sc.*

M^{lle} CAMARGO.

H. 0^m141. — L. 0^m191.

Cette gravure sert à illustrer la 13^e livraison du journal *l'Artiste*, 28 *juillet 1844, 4^e série, tome 1^{er}*.

Mercure de France. Avril 1732. — *Remarques sur l'estampe de la demoiselle Camargo.* — Vous serez sans doute surpris, Monsieur, qu'on ose critiquer l'estampe de la D^{lle} Camargo. Seroit-il possible qu'un ouvrage si approfondi fût susceptible de quelques défauts? Et comment ces défauts auront-ils échappé aux yeux des connoisseurs, surtout des maîtres de l'art? Rien cependant de plus facile. On reconnoît aisément dans cette estampe les traits de la Demoiselle. Il n'en a pas fallu davantage pour retracer dans l'imagination les perfections de cette excellente danseuse; mais le plaisir que les idées de l'original ont fait à l'esprit a empêché de faire attention aux défauts qui peuvent être dans la copie. Voici ce que j'en pense.

La figure effaçant à droite, la tête ne doit pas suivre l'effacé. Lorsqu'on efface d'un côté ou d'un autre, la tête doit demeurer dans sa place naturelle; par conséquent une figure qui efface à droite doit nous montrer une tête gracieusement placée vers l'épaule gauche, j'entens dans le sérieux, car dans le comique le gracieux perd ses règles, pour ainsi dire. On trouve d'ailleurs de la disproportion dans la hauteur des bras. Les coudes d'un danseur doivent être, à peu de chose près, sur la même ligne, ce qui n'est pas observé.

Les deux mains paroissent de face; quand le contraste d'un danseur est terminé, comme l'est celui de la D^{lle} Camargo, ses bras ne doivent jamais se faire voir qu'aux trois-quarts, c'est-à-dire le dedans de la main du bras ouvert, presque tourné vers la terre, et le dedans de la main du bras fermé, presque vers le ciel. Les mains ne doivent paroître de face que dans le temps qu'on passe d'un contraste à un autre.

Je ne crois pas qu'il soit possible de contraster moëlleusement les bras dans la situation où sont ceux-ci, sans prendre de fausses naissances ou fausses déterminations. Peut-être l'habile peintre, car je connois ses grands talens, suppose-t-il (comme la figure représente Flore) que son cher Zéphire souffle entre les arbres, et qu'elle cherche à l'embrasser; en ce cas les bras sont fort bien; mais s'il n'a pas eu cette intention, ou quelque autre équivalente, ils pèchent contre les règles de la danse noble et gracieuse.

L'attitude du pouce et de l'index de chaque main n'est pas bien, cette situation de doigts n'est bonne que quand une figure tient une guirlande ou autre chose.

On trouve encore que l'attitude n'est pas bien dans son équilibre. Si elle y étoit, une perpendiculaire sur l'horizontale (j'appelle horizontale l'endroit sur quoi elle danse) passant par le point d'appui de la figure, qui est le milieu du pied gauche, devroit la couper en deux parties égales, ce qui ne se trouve pas, puisque cette ligne aboutit à l'oreille gauche, et que cela laisse beaucoup plus de poids sur la jambe en l'air, ce qui n'est pas possible, à moins que d'avoir recours à quelque contorsion de hanche. Une preuve encore que la figure n'est pas bien à son aise, c'est que le genoüil de la jambe qui la porte paroît plié. Or, il n'est pas naturel qu'une danseuse qui reste en repos sur un pas, pour donner le temps à un peintre de saisir son attitude, puisse demeurer assez de temps sur une jambe dont le genoüil est plié.

La jambe en l'air seroit la chose qui me flatteroit le plus, après la parfaite ressemblance, si les règles de l'art, fondées sur le naturel, pouvoient me laisser supposer qu'on puisse la tourner en dehors de la façon de celle-ci; il est vrai que l'original fuit des choses surnaturelles; mais il auroit bien de la peine d'imiter sa copie, sans se contorsionner, et peut-être sans se blesser.

Les estampes des D^{lles} Subligni, Desmatins, etc., anciennes danseuses de l'Opéra, ne sont pas à beaucoup près si bien gravées ni si bien historiées; mais elles sont presque sans défauts à l'égard des règles de la danse.

La belle posture du corps en repos est sans doute la situation de toutes ses parties dans l'ordre le plus naturel, et ses mouvements les plus agréables à la vuë sont ceux qui se font par la voie qui s'en éloigne le moins, c'est-à-dire par la voie la plus simple. Il est même étonnant que nous ayons besoin de maîtres pour nous faire apercevoir ces veritez, et qu'il soit nécessaire de se donner tant de peines pour acquérir ce qui est en nous naturellement; on n'en peut trouver la raison que dans notre propre ignorance, et notre manque de discernement et de goût.

L'âme commande au corps en maîtresse, mais elle ignore les voies par lesquelles ses ordres s'exécutent. Peu instruite de la méchanique simple qui doit produire un mouvement, elle y employe souvent des parties qui n'y furent jamais destinées; et plus elle trouve de difficulté dans l'exécution, plus elle croit devoir employer de force. De là naissent presque toujours les grimaces et les différentes contorsions désagréables. On reste souvent dans l'opinion que ces secours étrangers sont nécessaires; l'habitude devient une seconde nature, et pour comble de disgrâce nous ne nous apercevons point de nos défauts; la nécessité d'en être instruit nous prouve celle d'avoir recours à des personnes qui nous les fassent remarquer.

Les pieds doivent être placés à dix pouces de distance l'un de l'autre; ils ne doivent être ni plus serrez ni plus écartez, parce que dans l'une ou dans l'autre situation la tête de l'os du fémur ne seroit pas perpendiculairement dans sa cavité, et de cette façon les jambes ne soutiendroient pas le corps avec tout l'avantage qu'il est possible, dans une figure debout et dans l'inaction.

Les bras n'étant d'aucun usage pour tenir le corps en repos, ils doivent alors être considérés comme inutiles; on doit donc les abandonner à eux-mêmes, et être assuré qu'en cet état ils occuperont la place qui leur convient; mais une fausse prévention de l'esprit, qui croit qu'il faut employer des forces pour ne rien faire, nous empêche quelquefois de mettre en pratique ces veritez; peut-être aussi quelqu'un par un goût bizarre, ou pour affecter une méthode particulière, voudra-t-il faire passer pour bonne une attitude qui ne sera rien moins que naturelle. Quand on croit qu'il n'y a point de règle établie pour une chose, chacun croit en pouvoir faire à sa fantaisie; il est donc à propos de sçavoir à quoi s'en tenir.

Il est aisé de voir dans les observations ostéologiques de M. de Winslow, que le bras ne doit point être absolument tendu en ligne droite, qu'on doit le laisser pendre naturellement, le dedans de la main tourné du côté de la cuisse, la main un peu oblique sur la ligne du bras, et les doigts ni trop serrez ni trop écartez. Ce sont là les maximes des meilleurs maîtres, qui ont parfaitement suivi l'ordre de la nature, peut-être sans l'avoir trop étudiée. C'est aussi ce même principe qui fait quelquefois changer de situation à des parties qui ne paroîtroient pas cependant devoir contribuer au mouvement qu'on a dessein d'exécuter. Car à mesure qu'on se trouve obligé de détruire l'équilibre, en faisant changer de situation à quelque partie du corps, on doit employer une autre partie à le rétablir. Si on a donc fait attention en faisant un mouvement de n'employer que les parties du corps qui doivent le produire, et en même temps celles qui doivent rétablir l'équilibre que ce mouvement auroit rompu, on est certain que ce mouvement paroîtra gracieux, et que l'on n'y verra rien de contraint et de gené. En suivant exactement ce principe, soit qu'on marche ou qu'on danse, on aura le corps aussi ferme et aussi assuré sur ses jambes que si on ne remuait pas d'une place.

C'est l'harmonie et la liaison de ces mouvemens qui font admirer la justesse et la précision d'un danseur; l'art de conduire le corps sans rompre l'équilibre le met en état de tout entreprendre sans crainte d'échouer, et la parfaite imitation de la nature, qu'il doit suivre sans jamais s'en écarter, lui donne toute la grâce qu'il peut avoir.

Je suis, Monsieur, etc.

A Caen, ce 28 mars 1732.

Nous croyons intéressant de reproduire ici un éloge de M^{lle} Camargo, extrait du *Nécrologe des Hommes célèbres de France*. (Paris, 1770.)

ÉLOGE DE M^{lle} CAMARGO.

On ne s'attend à rien moins, dans l'éloge d'une danseuse, qu'à des noms dignes de nos égards : c'est cependant ce que nous avons à offrir à nos lecteurs en leur parlant de la célèbre Camargo.

CATALOGUE DE L'ŒUVRE DE LANCRET.

Marie-Anne Cuppi[1] naquit à Bruxelles le 15 avril 1710. Elle était, du côté paternel, d'une noble famille romaine qui a donné à l'Église des cardinaux attachés au service de la maison d'Autriche.

Le sieur Cuppi, grand-père de notre danseuse, vint s'établir en Flandre, et y épousa une Espagnole de la noble famille de Camargo; un arbre généalogique revêtu de toute l'authenticité requise, et que possédait Marie-Anne Cuppi, ne permet aucun doute sur cette double descendance.

Le sieur Cuppi mourut quelque temps après son mariage. Il ne laissa qu'un fils au berceau à sa veuve, qui dissipa la fortune que lui avait laissée son époux, à l'exception du petit fief de Renoussar, qui a passé à Marie-Anne Cuppi et à ses frères et sœurs.

En dévorant la subsistance de son fils, M^me Cuppi n'avait cependant pas négligé son éducation, et les talents agréables qu'il reçut de ses maîtres et ses dispositions heureuses furent pour lui dans la suite une ressource qu'un mariage contracté avec une jeune personne aussi peu riche que lui, et plusieurs enfants à soutenir, lui rendirent indispensable. Il se réduisit donc à donner, à Bruxelles, des leçons de danse, de musique et de différents instruments.

Marie-Anne Cuppi, dès sa plus tendre enfance, n'avait aucune incertitude sur l'espèce de talents qu'on devait lui donner. Elle n'avait jamais pu entendre les sons du violon de son père sans être animée presque involontairement par des mouvements si vifs, si légers et si bien mesurés, qu'elle fut regardée comme un prodige, même avant d'avoir eu les premiers principes de l'art de la danse.

A l'âge de dix à onze ans, ses progrès étaient déjà si grands que M^me la princesse de Ligne et plusieurs autres dames de la cour de Bruxelles l'envoyèrent à Paris avec son père, pour s'y perfectionner par les leçons de la fameuse M^lle Prévost, dont les grâces, la vivacité et l'oreille faisaient les délices de nos ballets.

Elle fut recommandée à M. le prince d'Isenghen et à M. le comte de Mydelbourg son frère, qui se chargèrent avec plaisir d'engager M^lle Prévost à prendre pour élève la jeune Camargo: car ce fut le nom de son aïeule qu'elle prit alors, et qu'elle a conservé depuis.

Trois mois de leçons de la D^lle Prévost la mirent en état de venir étonner Bruxelles par ses talents; mais elle resta peu dans cette ville, où le sieur Pelissier, entrepreneur de l'opéra de Rouen, vint faire à son père des propositions assez considérables pour le déterminer à engager sa fille avec lui.

Le bruit que fit la jeune danseuse était trop voisin de Paris pour qu'on ne cherchât pas bientôt à l'y attirer; et en effet le sieur Francine fit un voyage exprès à Rouen, où la chute prochaine de cet opéra de province le mit heureusement dans le cas d'emmener avec lui non-seulement la D^lle Camargo, mais les D^lles Pelissier et Petit-Pas, qui, comme la première, étaient faites pour briller sur un plus grand théâtre.

M^lle Camargo débuta à Paris par les caractères de la danse, et son succès fut si grand qu'il fit l'entretien général de cette ville, au point que les modes nouvelles prirent son nom. On se souvient que, dans ce temps-là, l'illustre maréchal de Villars, à la sortie de l'opéra, l'ayant abordée près du bassin des Tuileries, ce jardin immense avait retenti des applaudissements que le public avait donnés à l'hommage public que le héros venait de rendre aux talents agréables de la débutante.

De si glorieux suffrages altérèrent l'amitié qu'avait la D^lle Prévost pour son élève, qui fut reléguée dans les ballets; mais elle en sortit bientôt par une circonstance heureuse, qui redonna à ses talents tout l'éclat dont la jalousie cherchait à les priver.

Elle figurait modestement dans un ballet infernal où *Dumoulin*, surnommé le diable, devait danser une entrée seul. Son air l'annonce, il ne paroît point; aussitôt la D^lle Camargo, inspirée par le génie de son art, s'élance de sa place, et remplit de caprice le pas entier du danseur absent avec un succès incroyable.

Le public connaisseur s'était aperçu du prodige, et son ravissement avait éclaté par des applaudissements réitérés, qui comblèrent de gloire la rivale de M^lle Prévost.

Ce dernier trait acheva de brouiller et la maîtresse et l'élève, à qui les célèbres Pecour et Blondi, au refus de la D^lle Prévost, se chargèrent de danser et de faire répéter désormais les différentes entrées qu'elle eut à danser.

C'est par les leçons du dernier de ces maîtres qu'elle régla le feu de son exécution, et qu'elle joignit la noblesse aux grâces, à la légèreté, à la séduisante gaieté qu'elle eut toujours sur le théâtre. Ce dernier caractère y paraissait si naturel et si bien prononcé qu'elle l'inspirait aux gens mêmes qui en étaient le moins susceptibles. Effort heureux où son amour pour son talent et pour la gloire; car elle n'était point gaie hors de la danse; ces étincelles de joie qui brillaient dans les yeux et dans tous les mouvements de la danseuse semblaient s'éteindre dès qu'elle rentrait dans la coulisse.

Notre siècle, qui devait être celui de la danse, trop ignorée jusqu'à lui, devait donner à M^lle Camargo une rivale bien redoutable dans la personne de la D^lle Sallé, si célébrée par les plus illustres et les plus aimables de nos poëtes; il fallut lui céder l'empire des grâces simples, tendres, douces et modestes; mais il restait dans l'art de la danse une assez vaste carrière pour que M^lle Camargo soutînt sa haute réputation à côté de celle de M^lle Sallé. M. de Voltaire, dans un madrigal que le lecteur sera charmé de retrouver ici, apprécia les genres de ces deux célèbres danseuses, et marqua les limites de leur gloire.

Ah! Camargo, que vous êtes brillante!
Mais que Sallé, grands Dieux, est ravissante!
Que vos pas sont légers, et que les siens sont doux!
Elle est inimitable, et vous toujours nouvelle!
Les Nymphes sautent comme vous,
Et les Grâces dansent comme elle.

1. Il y eut dans le XVI^e siècle un cardinal romain du nom de Cuppi, mort doyen des cardinaux et protecteur des affaires de France à Rome.

Ce n'est pas là le seul hommage que ce grand poëte ait rendu à la réputation de M^{lle} Camargo.

dit-il dans le *Temple du Goût*.
> *Légère et forte en sa souplesse,*
> *La vive Camargo sautait,*

> *Le plaisir presse, il vole au rendez-vous,*
> *Chez Camargo, chez Gaussin, chez Julie,*

dit-il encore dans son ingénieuse pièce du *Mondain*.

L'art du dessin et des couleurs voulut aussi contribuer à la renommée de M^{lle} Camargo, et M. Lancret, de l'Académie royale de peinture, fit d'elle un portrait qui fut bientôt gravé, et qui se répandit dans toute l'Europe, enrichi de quelques vers de M. de La Faye.

> *Fidèle aux lois de la cadence,*
> *Je forme au gré de l'art les pas les plus hardis;*
> *Originale dans ma danse,*
> *Je peux le disputer aux Balons, aux Blondis.*

Au milieu de tant de succès, l'Opéra la perdit en 1734; mais le goût vif qu'elle avait toujours conservé pour son talent l'y fit rentrer en 1740, dans le prologue des *Fêtes grecques et romaines*, sans qu'il parût qu'elle eût discontinué la danse pendant six années entières.

« Quelle exécution, du temps du feu roi (s'écrie M. de Cahusac dans son *Traité de la danse*, trois ans après la retraite de notre danseuse), aurait pu être comparée à celle de M^{lle} Camargo ! »

Écoutons le même auteur dans un autre endroit de cet ouvrage utile : « Vous vous flattez, dit-il, si vous croyez arriver jamais à une gaieté plus franche, à une précision plus naturelle, que celles qui brillaient dans la danse de M^{lle} Camargo. »

Il est vrai que sa conformation était la plus favorable qu'elle pût être à son art. Ses pieds, ses jambes, ses bras, sa taille, étaient de la forme la plus parfaite. On sait que son cordonnier, nommé Choisy, fit la plus grande fortune de son état, parce que les femmes de la cour et de la ville aimèrent à se persuader qu'il suffisait de l'adresse de Choisy pour avoir le plus joli pied du monde.

M^{lle} Camargo avait surpassé aisément M^{lle} Prévost dans les menuets et les passe-pieds, parce que cette danseuse n'avait pas, comme elle, la pointe des pieds tournée en dehors, et par conséquent les hanches et les genoux; et que par là elle ne pouvait pas former les pas aussi bien que son élève.

Il semble que Dorat, dans son *Poëme de la Danse*, ait voulu peindre M^{lle} Camargo, lorsqu'il a dit dans ces vers si heureux :

> *Que votre corps liant n'offre rien de pénible,*
> *Et se ploie aisément sur le genoux flexible;*
> *Que les pieds, avec soin rejettés en dehors,*
> *Des jarrets trop distants rapprochent les ressorts.*

Ceux qui ont connu notre danseuse la retrouvent exactement dans cette image.

Les gavottes, les rigaudons, les tambourins, les marches, les loures, et tout ce qu'on appelle les grands airs, conservaient fidèlement, avec M^{lle} Camargo, leur caractère propre.

Elle ne fit jamais la *gargouillade*, qu'elle avait jugée peu décente pour son sexe, et qu'elle remplaçait par le *saut de basque*, dont elle et le sieur Dumoulin ont fait l'usage le plus heureux.

Avec le principe de prendre tous ses pas sous elle-même, elle s'est toujours dispensée de cette précaution connue chez les danseuses, pour ne pas blesser la décence, malgré la grande élévation de ses cabrioles, de ses entrechats et de ses jettés battus en l'air. Avec ce seul dernier pas on l'a vue, par gageure, danser toute une entrée en les faisant en avant, en arrière, en rond et en couronne. Ce pas, qui était très-brillant dans son exécution, est aujourd'hui très-négligé, surtout avec la condition d'être battu bien en l'air.

On n'a jamais mis plus de perfection aux pas de menuet qu'elle exécutait sur le bord des lampes, d'un côté du théâtre à l'autre, d'abord de gauche à droite, et ensuite revenant de droite à gauche ; le public les attendait avec empressement et les applaudissait avec transport. Les avis du sieur Dupré, qu'elle avait pris à sa rentrée au théâtre, avaient jeté dans sa danse plus de variété qu'elle n'en avait auparavant ; enfin des manières différentes de M^{lle} Prévost, de Blondi et de Dupré, qu'elle avait eus pour maîtres, elle s'en était fait une propre à elle, et qui, en leur devant beaucoup, ne les copiait en rien.

De jolis sons et de la justesse dans la voix l'engagèrent à se montrer encore, avant sa retraite, avec de nouveaux avantages sur ses égales, puisqu'elle réunit dans l'acte charmant d'*Æglé* le goût du chant à ses talents supérieurs pour la danse.

Il était difficile que M^{lle} Camargo pût ajouter quelque chose à la gloire qu'elle s'était acquise, et elle demanda sa retraite en 1751, qu'elle obtint avec une pension de 1,500 liv., quoique la première danseuse n'ait droit de prétendre qu'à 100 pistoles, distinction accordée, suivant les termes du brevet, au mérite supérieur de la D^{lle} Camargo.

De cette dernière retraite jusqu'au 28 avril 1770, que ses amis l'ont perdue, elle a vécu en femme honnête, en citoyenne paisible et vertueuse, et s'est fait regretter de tous ceux qui la connaissaient par une conduite modeste, raisonnable et chrétienne. — (Extrait du *Nécrologe des hommes célèbres de France*. Paris, 1770.)

18. — *LES CHARMES DE LA CONVERSATION.*

(A) Dans un parc, une société composée de jeunes gens et de jeunes femmes. On remarque à G. un homme et une femme, debout, vus presque de dos, près d'une fontaine en pierre et d'une statue représentant une naïade tenant une urne des deux mains. Sur le premier plan, trois femmes, dont l'une, à G., tient un éventail ouvert à la main. Au fond, à D., un jeune homme et une jeune femme, assis par terre, vus de dos, et causant ensemble. — T. C.

N. Lancret pinx. *A Paris chez F. Chéreau graveur du Roy rue St Jacques aux deux Pilliers d'or. Avec Privilège du Roy.* *Petit F.*

LES CHARMES DE LA CONVERSATION.

Retirés à l'écart dans ce riant Bocage,
Sur des lits de gazon entourés d'arbrisseaux,
Qu'une humide nayade arrose de ses eaux,
Ces tranquiles Amans tiennent un doux langage;

Les uns sont occupés à peindre leurs tourmens,
Les autres, plus galans, à conter des fleurettes ;
Les dames tour-à-tour à dire des sornettes:
Est-il pour les mortels des plaisirs plus charmans?

H. 0m196. — L. 0m294.

1er État. Avant toutes lettres.
2e — Celui qui est décrit.

29 fr., vente De Vèze, 1855. — 28 fr., épreuve du 1er état, vente Le Blond, 1869. — 26 fr., vente Palla, 1873. — 38 fr., vente Herzog, 1876.

(B) Reproduction en contre-partie de l'estampe originale (A), avec quelques différences; la femme qui était au fond assise par terre et en train de causer avec un jeune homme également assis a disparu. Le jeune homme est ici couché par terre, sur le ventre, les deux mains croisées devant lui. Il y a quelques modifications dans l'architecture de la fontaine et de la statue. — T. C. Cintré en B. au M. au-dessus des armes. En H. au-dessus du T. C. au M. : Nro 4. A D. : 93te *Platte.*

Gemahlt von Norbert grund. *Gestochen von Johann Balzer 1777.*

Dem Hochgebohrnen Herrn *Herrn Wenzel Joseph.*
Des Heil. R. R. Graffen von Thun Ihro Kaiserl. *Apostol. maj. würcklicher Kammerer und*
obrister des Lobl Elrichshausischen *Infanterie Regiments.*

Mit k. k. Freyheit nicht nach Zustechen. *Gewidmet*
Verlegt in Prag, Augsburg und Wien *von seinem unter thänigsten diener Johann Balzer.*

H. 0m252. — 0m371.

19. — *LE CONCERT PASTORAL.*

Dans un parc, à l'ombre de grands arbres, au milieu desquels on distingue des statues et à D. un motif d'architecture, une société composée de trois femmes et de deux jeunes gens. Les trois femmes, assises sur un banc de pierre et sur un tertre, sont en train de faire de la musique. L'une d'elles, à D., joue de la mandoline ; celle du milieu lit dans un livre de musique qu'elle tient de ses deux mains ouvert sur ses genoux ; la

troisième, à G., de pr. à D., les jambes croisées, écoute le concert. A G., deux petites filles, l'une debout, l'autre assise par terre; un petit chien est entre elles deux. — T. C.

N. Lancret pinx. *F. Joullain sculp.*

LE CONCERT PASTORAL.

*Cessez, petits oyseaux, voire importun Ramage
Et soyez attentifs aux accens de ces Voix
Qui paroissent, ainsi qu'à Dodone autrefois,
Animer les ormeaux d'un si charmant Bocage.*

A Paris { *Chez la Veuve de François Chéreau — Graveur du Roy rue St Jacques — aux 2 Piliers d'or.
Chez Gautrot et Joullain quay de la — Mégisserie à la Ville de Rôme.
Avec Privilège du Roi.*

*De la jeune Daphné suivant les tendres sons,
La voix de Coridon se répand dans la plaine;
Tandis qu'Echo caché dans la Grote prochaine
Repète tous les airs de leurs douces chansons.*

 Cl. Ferrarois.

H. 0m297. — L. 0m397.

22 fr., vente De Vèze, 1855. — 16 fr., vente Le Blond, 1869. — 50 fr., vente Herzog, 1876.

20. — *CONVERSATION GALANTE.*

(A) Dans un parc, à l'ombre de grands arbres, une société composée de jeunes gens et de jeunes femmes. On remarque à D. un jeune homme costumé en pierrot lutinant une jeune femme autour des épaules de laquelle il a un bras passé et dont il tient la main dans la sienne. Plus à D., une jeune femme chatouille avec une paille le museau d'un chien posé sur un pilastre de pierre et couché sur le dos. A G., un homme, debout, de face, la tête de 3/4 à D., et jouant de la guitare. Au M. de la composition, des hommes et des femmes, couchés ou assis par terre. Au fond à D., un pilastre de pierre avec un motif d'architecture. — T. C.

CONVERSATION GALANTE.

*D'après le tableau original de M. Lancret de 2 p. 3 l. de hauteur sur 1 p. 2 l. de largeur.
Gravé par Jacques Philippe Le Bas.
Pour sa réception à l'Academie en 1743.*

H. 0m350. — L. 0m268.

Cette gravure figurait à l'exposition des tableaux du Louvre en 1743, sous le titre : *Conversation galante par Le Bas.*
La planche de : LA CONVERSATION GALANTE existe au Louvre à la chalcographie. Les épreuves que l'on en tire sont vendues 2 fr. 50.

1er ÉTAT. Avant toutes lettres.
2e — Le titre, et : *D'après le tableau original de M. Lancret, de 2 p. 3 l. de H sur 1 p. de L.* Sans autres lettres.
3e — Celui qui est décrit.

Il a été fait une petite eau-forte reproduisant le groupe principal de cette planche. Ne l'ayant jamais vue, je ne l'indique ici que pour mémoire.

20 fr., vente De Vèze, 1855. — 15 fr., vente Le Blond, 1869. — 25 fr., vente Palla, 1873. — 6 fr., vente Herzog, 1876.

(B) Reproduction sur bois, en contre-partie, de l'estampe originale et servant à illustrer la vie de *Nicolas Lancret* dans l'*Histoire des Peintres* de *Charles Blanc*. — T. C.

A. Paquier del. *Lancret p.* *Carbonneau sc.*

LA CONVERSATION GALANTE.

H. 0m212. — L. 0m551.

CATALOGUE DE L'ŒUVRE DE LANCRET.

Mercure de France, mars 1743. — CONVERSATION GALANTE, estampe en hauteur, gravée par Jacques Philippe Le Bas, pour sa réception à l'Académie royale de peinture et sculpture, d'après le tableau original de M. Lancret, de 27 pouces de H. sur 14 de large. Elle se vend chez l'auteur, graveur du Roy, rue de la Harpe.

Mercure de France, avril 1743. — On nous a fait des reproches bien fondés au sujet d'une estampe annoncée dans le *Mercure* du mois dernier, page 531, intitulée : CONVERSATION GALANTE. Le reproche tombe sur ce que nous avons dit qu'elle se vendait chez l'auteur, rue de la Harpe. C'est ce qui n'est point. Cette estampe reste à l'Académie avec les chefs-d'œuvre des autres académiciens du même talent.

21. — *LA COQUETTE DE VILLAGE.*

Dans la campagne, près d'une table posée sur des tréteaux et ombragée par une toile soutenue par des branches d'arbre fichées en terre, une jeune femme assise sur un banc, de face, tend la main pour saisir une bourse que lui offre un homme d'un certain âge, assis à ses pieds. Elle tend, derrière le dos de cet adorateur, son autre main à un jeune garçon qui se penche en avant pour la baiser, son chapeau à la main. A D., assise devant la table, une autre femme présente son verre à un jeune homme qui le remplit avec le contenu d'une cruche. Au fond, deux femmes près d'un tonneau. Sur le premier plan, une mare où un chien se désaltère. — T. C.

N. Lancret pinxit. *De Larmessin sculpsit.*

<center>LA COQUETTE DE VILLAGE.</center>

Payer l'adolescent, plumer l'Amant grison, *Icy le magister, la dupe d'Alison,*
C'est la mode à la Ville, à la Cour, au Village. *Des galands surannés est la grossière image.*

<center>M. Roy, chevalier de
l'Ordre de St Michel.</center>

A Paris chez de Larmessin graveur du Roy rüe des Noyers à la porte cochère à gauche entrant par la rüe St Jacques. A. P. D. R.

<center>H. 0^m273. — L. 0^m345.</center>

1^{er} État. Celui qui est décrit.
2^e — En B., entre les vers au M. : *A Paris chès Buldet*. Le reste comme à l'état décrit.

3 fr., vente De Vèze, 1855. — 12 fr. 50 c., vente Le Blond, 1869. — 33 fr., vente Herzog, 1876.

22. — *LA DAME AU PARASOL.*

Une jeune femme assise sur un tertre, au pied d'un arbre, son éventail à la main. Elle est de face, la tête légèrement penchée à G. vers une autre jeune femme qui la garantit des rayons du soleil avec une vaste ombrelle qu'elle tient à la main. — A D., assis au pied de l'arbre, contre le tronc duquel il s'adosse, un jeune homme jouant de la musette. Plus à droite, dans le fond, deux bergères dont l'une tient une houlette. — Médaillon ovale entouré d'un simple T. C. et encadré par un T. C. rectangulaire. Au-dessous du médaillon on lit, en B. à G. : *Lancret pinx.;* à D. : *Boilvin, sc.*

Gazette des Beaux-Arts. <center>LA DAME AU PARASOL</center> *Imp. A. Salmon Paris.*

<center>H. 0^m165. — L. 0^m137.</center>

Le tableau d'après lequel cette gravure a été faite figure actuellement dans la collection de M. Rothan, à Paris.

1ᵉʳ ÉTAT. Avant toutes lettres.
2ᵉ — Celui qui est décrit.

Cette gravure à l'eau-forte sert à illustrer le deuxième numéro d'un article de M. Paul Mantz sur la célèbre Galerie de M. Rothan, dans le tome VII de la *Gazette des Beaux-Arts*, 2ᵉ période, page 429, année 1873.

23. — LA DANSE CHAMPÊTRE.

Cette pièce est indiquée dans le catalogue Paignon-Dijonval avec la mention suivante : LA DANSE CHAMPÊTRE. *Susanne Silvestre* femme *Le Moine Sc.* N'ayant jamais vu cette gravure, je ne la cite ici que pour mémoire.

(*) *LA DANSE PAYSANNE.* — *Voir ci-dessus la description de cette planche sous la rubrique* : LES AGRÉMENTS DE LA CAMPAGNE.

24. — DANS CETTE AIMABLE SOLITUDE........

(A) Dans un parc, une jeune femme assise sur un banc de pierre, de face. Elle tient d'une main son éventail fermé, de l'autre une étoffe de couleur sombre avec laquelle elle se cache le visage. Elle regarde de côté un jeune homme qui, à G., lui parle, le haut du corps légèrement penché en avant, une main posée sur le haut d'un pilastre de pierre contre lequel il s'appuie. Derrière eux, un jeune fille, de face, les deux mains croisées l'une sur l'autre devant sa poitrine. — T. C.

N. Lancret pinxit. *C. N. Cochin sculpsit.*

Dans cette aimable solitude, *Peut être si de les entendre,*
Ces amans par leur attitude, *Il ne se donnoit pas le soin,*
Respectent leur jeune témoin, *Leur posture seroit plus tendre.*

Se vend à Paris chez Cochin rue St Jacques au Marais.

H. 0ᵐ262. — L. 0ᵐ184.

1ᵉʳ ÉTAT. Avant toutes lettres.
2ᵉ — Celui qui est décrit.
3ᵉ — En B., au-dessous des vers : *Se vend à Paris chez Cochin rue Sᵗ Jacques au Mécenas*, au lieu de : *Se vend à Paris chez Cochin rue Sᵗ Jacques au Marais.* Le reste comme à l'état décrit.
4ᵃ — Avec les noms des artistes, sans aucune autre lettre. Dans cet état la planche de cuivre a été coupée, et elle se trouve être ainsi avant les vers et l'adresse de l'éditeur, tout en étant du 4ᵉ état.
5ᵉ — Il existe des épreuves du 4ᵉ état avec l'adresse de *Basset.* (Voir catalogue De Vèze, p. 177, n° 15.) N'ayant jamais vu ces épreuves, je ne les indique ici que pour mémoire.

20 fr. avec son pendant : PAR UNE TENDRE CHANSONNETTE, vente De Vèze, 1855. — 20 fr. avec son pendant, vente Palla, 1873. — 27 fr. avec son pendant, vente Le Blond, 1869. — 27 fr. avec son pendant, vente Herzog, 1876.

(B) Il a été fait de cette planche une copie en contre-partie. — T. C.

Lancret pinxit.

Dans cette aimable solitude, *Peut-êstre si de les entendre,*
Ces amans par leur attitude, *Il ne se donnoit pas le soin,*
Respectent leur jeune témoin, *Leur posture seroit plus tendre.*

A Paris chez Crépy le Fils rüe S. Jacques près St Yves.

25. — LES DEUX AMIS.

(A) Dans un paysage au fond duquel, à G., on voit un cours d'eau, un des deux amis, assis, de face, sur un tertre, prend d'une main le menton d'une jeune personne assise à côté de lui, de pr. à G., les deux mains posées sur sa robe devant elle. Le second des deux amis est à G., debout, de pr. à D., une main sur son cœur. Il s'incline devant la jeune fille. — T. C.

Lancret pinxit. *De Larmessin sculp.*

LES DEUX AMIS.

Peux-tu disconvenir d'avoir aimé sa mère? *Ah! c'est plus tost le tien : te voilà trait pour trait.*
Et toy, l'aimais-tu pas? Sa fille est ton portrait! *Chacun d'eux l'aime trop pour s'en dire le père.*

Mr Roy.

A Paris chez de Larmessin graveur du Roy rüe des Noyers à la 4me porte cochère entrant par la rue St Jacques. A. P. D. R.

H. 0m272. — L. 0m347.

Le tableau original d'après lequel cette gravure a été faite figurait à l'exposition des tableaux du Louvre en 1739, sous le titre : Les Deux Amis, conte de La Fontaine. Il fait partie actuellement de la collection de M. le duc de Polignac. C'est une petite merveille de fraîcheur et de couleur. Les deux amis vêtus en rouge avec retroussis de satin blanc, la petite femme en robe rayée de satin blanc et bleu, un paysage touché librement et spirituellement, dans des tons bleuâtres et vaporeux, tout constitue une œuvre exquise, dans un petit cadre, dont le burin de Larmessin, quelque habile qu'il ait été, ne peut nous donner qu'une idée bien pâle et bien effacée. — Provient de la collection de M. La Neuville, auquel il fut acheté directement en 1858. Venait auparavant d'une collection anglaise. — Bois. H. 0m29; L. 0m39.

1er ÉTAT. Celui qui est décrit.

2° — En B., au M., entre les vers : *A Paris, chès Buldet*. Le reste comme à l'état décrit.

50 fr. avec cinq autres de la suite, vente De Vèze, 1855. — 35 fr. toute seule, vente Le Blond, 1869. — 99 fr. toute seule, vente Herzog, 1876.

(B) Il a été fait de cette planche une petite réduction, en contre-partie de l'estampe originale. Elle est entourée de plusieurs filets formant encadrement.

LES DEUX AMIS.

Peux-tu disconvenir d'avoir aimé sa mère? *Ah! c'est plus tost le tien : te voilà trait pour trait.*
Et toy, l'aimais-tu pas? Sa fille est ton portrait! *Chacun d'eux l'aime trop pour s'en dire le père.*

H. 0m092. — L. 0m124.

26. — D'UN BAISER QUE TIRSIS...

Dans un coin reculé d'un parc, une jeune femme, assise sur un banc de pierre, est lutinée par un homme qui, à D., a une main posée sur son épaule et cherche de l'autre à lui prendre la taille. La jeune femme le repousse d'une main et s'oppose ainsi à son entreprise. A G., debout et de pr. à D., un homme costumé en pierrot. A D., assise sur un tertre sur lequel elle est accoudée, une autre jeune femme jouant avec son éventail. — T. C.

Lancret pinxit. *A Paris chez François Chéreau Graveur du Cabinet du Roy rüe St Jacque aux 2 Pilliers d'or. Avec privilège — de l'Academie.* *S. Silvestre sculp.*

D'un baiser que Tirsis caché dans ces beaux lieux, *Sa compagne et Damon, cette Grote et ces Bois,*
Subtilement a su ravir à sa Bergère, *Tous contre sa fierté conspirent à la fois :*
C'est en vain qu'elle veut lui montrer sa colère *Une belle à l'écart qui se laisse surprendre,*
Son Amant moins timide en est plus glorieux. *Quoi qu'elle puisse faire, a peine à se défendre.*

Cl. Ferrarois fec.

H. 0m346. — L. 0m275.

24 CATALOGUE DE L'ŒUVRE DE LANCRET.

17 fr., vente Le Blond, 1869. — 18 fr., vente Palla, 1873. — 100 fr., avec les deux pendants : Trop indolent Tirsis et Que le cœur d'un Amant, vente Herzog 1876.

27. — L'EAU.

(A) Sur le bord d'une rivière, à l'ombre de grands saules, on remarque, au M. de la composition, un homme debout, tenant à la main un grand filet emmanché au bout d'une perche, et saisissant d'une main les poissons qu'il vient de prendre. A terre, à ses pieds, un petit garçon agenouillé, de pr. à D., tend à une petite fille une écrevisse qu'il tient à la main. A D., trois jeunes filles considérant la scène. A G., une autre petite fille, assise sur le bord de l'eau, pêche à la ligne. Deux hommes dans l'eau jusqu'à la ceinture tirent la corde d'un filet, pendant qu'un autre pêcheur fait aller un bateau avec une perche qu'il appuie au fond de l'eau. — T. C.

N. Lancret pinxit. L. Desplaces sculp.

L'eau produit dans son sein, à l'homme favorable,
Plus de Biens qu'il n'en faut, pour remplir ses désirs,
Et de la pêche offrant les innocens plaisirs,
Lui fournit à la fois l'utile et l'agréable.

L'EAU.
Tiré du Cabinet de Monsieur le Premier.

De poissons différens, dans le goût, dans le prix,
Aux amorces trompés, il remplit sa nacelle :
Mais lui-même cédant aux charmes d'une Belle,
Dans ses propres filets à son tour se voit pris.

A Paris chez la Veuve de F. Chéreau, Graveur du Roy, rue S. Jacques aux deux pilliers d'or. Avec Privilège du Roy.

H. 0m375. — L. 0m320.

14 fr. 50 c., avec les trois pendants, vente De Vèze, 1855. — 62 fr., avec les trois pendants, vente Le Blond, 1869. — 250 fr. avec les trois pendants, vente Herzog, 1876.

(B) Reproduction en contre-partie de l'estampe originale (A). Les différences ne portent que sur la disposition de la lettre et l'aspect général de la gravure, qui est d'un burin lourd et d'un tirage empâté. — T. C.

N. Lancret pinxit. Reg. Fol. n° 9. J. Frid. Probst Hæred. Jer. Wolff exc. aug. Vind.

DAS WASSER L'EAU

Das wasser giebet uns so fisch als Krebs zu fangen
Und findt sich lust und nutz bey einer fischerey
Auch mancher in dem Netz der lube blubt behangen
Wo blick die lockspeiss seyn, da bleibt das hertz nicht frey.

Ex aquâ cui pisces sic cancros præbet abunde,
Fircula piscatus delicium que dabit
Retibus haud raro blandi capiuntur amoris
Quos oculi nictus, suavis ut esca capit.

28. — L'ENFANCE.

(A) Dans un vestibule décoré de colonnes, et dans le fond duquel on aperçoit la campagne par une vaste ouverture cintrée en haut, une réunion d'enfants s'amusant entre eux. On remarque à G. un petit garçon et une petite fille tirant avec une corde un de ces petits chariots qui servent à faire marcher les enfants en bas âge. Sur ce chariot est assis un petit enfant que deux petites filles soutiennent en le tenant par les mains. Au fond, une jeune mère, un enfant dans les bras, considère cette scène. — T. C.

N. Lancret pinxit. N. de Larmessin sculpsit.

Faibles amusements nez avec l'innocence
Plaisirs qui ne coûtez ni recherches ni soins,

L'ENFANCE.

Vous faites envier le bonheur de l'Enfance,
A vous connoitre mieux, on vous sentiroit moins.

Roy f.

A Paris chez N. de Larmessin graveur du Roy rüe des Noyers à la 4me porte cochère à Droite entrant par la rüe St Jacques. A. P. D. R.

H. 0m328. — L. 0m440.

CATALOGUE DE L'ŒUVRE DE LANCRET.

61 fr., avec les trois pendants, vente De Vèze, 1855. — 95 fr., avec les trois pendants, vente Le Blond, 1869. — 299 fr., avec les trois pendants, vente Herzog, 1876.

(B) Il a été fait de cette pièce une copie allemande en contre-partie de l'estampe originale (A). Elle est entourée d'un T. C.

Ein unschuld volles spiel geringe Kinder-Freuden *Ein Spass so nicht viel Kost und baldest ausgedacht* *Man solte um ihr glück die Kleine fast beneiden* *Und sicht mit Lust wie sie was Leichts zu friden macht.*	DIE KINDHEIT L'ENFANCE N° 1.	*Faibles amusements neӠ avec l'innocence* *Plaisirs qui ne couteӠ ny recherches ny soins* *Vous faites envier le bonheur de l'Enfance,* *A vous connoître mieux on vous sentiroit moins.* Joh. Georg. MerӠ exc. Aug. Viud.

29. — ÉPIGRAMME.

Très-petite pièce rare tirée d'un livre de contes en vers, par M. M. P., et gravée par *Petit*. (Voir catalogue De Vèze, p. 178, n° 32.) N'ayant jamais vu cette planche, je ne l'indique ici que pour mémoire

30. — L'ÉTÉ.

Dans la campagne, près d'un champ de blés où l'on fait la moisson, une jeune paysanne à D., de 3/4 à G., les pieds nus, la tête coiffée d'un chapeau de paille, tenant sa jupe des deux mains, le haut du corps légèrement penché en avant, regarde à ses pieds une couvée de petits oiseaux qui viennent d'être découverts dans les blés. A D., un moissonneur, à moitié couché par terre, cherche d'une main à attraper ces petits oiseaux. Au fond, et à moitié caché par les blés, un deuxième moissonneur, sa faucille à la main, considère cette scène. A D., par terre, une cruche et un panier. — T. C.

N. Lancret pinxit. *De Larmessin sculpsit.*

L'ÉTÉ.

Peuple qu'en ces guérets l'Été faisoit loger *On vous en offre un autre; il n'est pas sans danger,*
La faulx moissonne votre azyle, *La vie Errante est-elle plus tranquille?*

A Paris chez De Larmessin graveur du Roy rue des Noyers à la 2e porte cocher à gauche entrant par la rue St Jacques. A. P. D. R.

H. 0m280. — L. 0m360.

Cette gravure figurait à l'exposition des tableaux du Louvre en 1745, avec les trois pendants : *L'Automne, L'Hiver, Le Printemps*, sous le titre : *Les Quatre Saisons*.

Il existe au Louvre, dans les salles de l'École française, un tableau de Lancret intitulé : *L'Été*. Ce n'est pas d'après ce tableau qu'a été gravée l'estampe ci-dessus. La composition en est toute différente.

1er ÉTAT. Celui qui est décrit.

2° — En B., au-dessous de l'adresse de Larmessin : *A présent chez Crépy, rue S. Jacques à l'image S. Pierre, près la rue de la Parcheminerie*. Le reste comme à l'état décrit.

70 fr., avec les trois pendants, vente De Vèze, 1855. — 72 fr., avec les trois pendants, vente Le Blond, 1869. — 80 fr., avec les trois pendants, vente Herzog, 1876.

26 CATALOGUE DE L'ŒUVRE DE LANCRET.

31. — *L'ÉTÉ.*

Une société de jeunes femmes se baignant dans une rivière. On remarque à G. trois femmes assises sur la rive, dont deux considèrent les baigneuses, et dont la troisième, qui a ôté ses bas et ses souliers, se tient d'une main le mollet. A. D., une jeune femme, dans l'eau jusqu'à la ceinture, tient des deux mains son petit chien qu'elle baigne avec elle. Au M. de la composition, assise sur un tertre, une jeune femme en train d'ôter sa chemise, que sa chambrière lui prend des mains. Près d'elle, dans l'eau, trois baigneuses jouant ensemble et se jetant de l'eau. — T. C.

N. Lancret pinx. *G. Scotin sculp.*

L'ESTÉ.

Quand au plus haut de ciel, Phébus poussant sa course,
De ses Rayons brûlans fond les glaces de l'Ourse,
Accablés de Chaleur la plus par des Humains,
Et les dames surtout vont se laver aux Bains.

Mais l'ardeur que dans l'eau, Climène veut éteindre,
A qui voit ses Apas est un feu dangereux,
Qui souvent dans les cœurs alume d'autres feux,
Dont la cruelle flame est cent fois plus à craindre.

A Paris chez la Vᵉ de F. Chéreau graveur du Roy rüe Sᵗ Jacques aux deux piliers d'or. Avec Privilège du Roy.

H. 0ᵐ374. — L. 0ᵐ320.

1ᵉʳ ÉTAT. Eau-forte pure, avant toutes lettres.
2ᵉ — Épreuve terminée, avant toutes lettres.
3ᵉ — Celui qui est décrit.

23 fr. 50, avec les trois pendants, vente De Vèze, 1855. — 50 fr., avec les trois pendants, vente Le Blond, 1869. — 46 fr., vente Palla, 1873.

32. — *LE FAUCON.*

(A) Dans un intérieur de paysans, une jeune femme debout, de trois quarts à D., une main tenant sa jupe légèrement relevée, abandonne sa main et son bras à un jeune homme qui, à G., la regarde tendrement, le haut du corps penché en avant. A D., une vieille femme desservant une table sur laquelle sont placés des assiettes et deux verres. A G., un chien fourrageant dans un panier de légumes. — T. C.

Lancret pinxit. *De Larmessin sculpsit.*

LE FAUCON.

Des Trésors prodiguez n'ont point touché l'Ingrate,
Le dernier sacrifice est le seul qui la flate.

De la reconnaissance il fixe le moment
L'amour qu'oyqu'un peu tard récompense un amant.

M. Roy.

A Paris chez de Larmessin graveur du Roy rüe des Noyers à la 4ᵐᵉ porte cochère entrant par la rüe Sᵗ Jacques. A. P. D. R.

H. 0ᵐ270. — L. 0ᵐ353.

Cette planche a été gravée en 1738. (Voir Catalogue de l'œuvre de Schmidt, p. 55, n° 103.)

Le tableau original d'après lequel cette planche a été faite figurait à l'exposition des tableaux du Louvre en 1738, sous le n° 84, et avec le titre : *Le Faucon.*

1ᵉʳ ÉTAT. En B., au-dessous du T. C., à D. : *Schmidt sculpsit*, au lieu de : *De Larmessin sculpsit.* Le reste comme à l'état décrit.
2ᵉ — Celui qui est décrit.
3ᵉ — Entre les vers, au M. : *A Paris chés Buldet.* Le reste comme à l'état décrit.
4ᵉ — Ici les mots *A Paris chés Buldet* se trouvent à G., au-dessous des mots *Le dernier sacrifice...* Le reste comme à l'état décrit.

40 fr. 5o c., avec cinq autres de la même suite, vente De Vèze, 1855. — 27 fr., toute seule, vente Le Blond, 1869. — 5o fr., toute seule, vente Herzog, 1876.

(B) Petite reproduction sur bois en contre-partie de l'estampe originale et servant à illustrer la vie de *Nicolas Lancret* dans l'*Histoire des Peintres* de *Charles Blanc*. — T. C. Un fil.

Lancret pinx. *A. Paquier del.* *Piaud sculp.*

LE FAUCON (*Conte de La Fontaine*).

H. 0m114. — L. 0m150.

33. — *LA FEMME COMMODE.*

Dans un intérieur, près d'une table de trictrac que l'on voit à D., un homme et une femme assis tous les deux dans des fauteuils et profondément endormis. La femme est à D., les bras nus jusqu'aux coudes, la poitrine légèrement découverte. L'homme, à G., presque de face, a enlevé sa perruque, et derrière le dossier de son fauteuil on voit une jeune femme qui lui pose délicatement un linge sur son crâne nu. A D., au fond, une porte entre-bâillée. — T. C.

N. Lancret inv. *Dupin sculp.*

LA FEMME COMMODE.

C'est ainsi qu'une femme en doux amusements *Une triste famille à l'Hopital trainée,*
Spait du temps qui s'envole employer les moments. *Voit ses biens en décret sur tous les murs Ecrits*
C'est ainsi que souvent par une forcenée *De sa déroute illustre effrayer tout Paris.*

A Paris chez Crépy rue St Jacques à St Pierre.

H. 0m312. — L. 0m242.

Cette pièce, qui est d'un dessin et d'une composition plus que médiocres, ne me paraît pas avoir été faite d'après un tableau ou un dessin de Lancret. Je ne l'indique ici que pour mémoire.

3 fr., avec son pendant, L'AMANT INDISCRET, vente Le Blond, 1869.

34. — *LE FEU.*

(A) Cet élément est personnifié par une société de jeunes gens et de jeunes femmes exécutant une danse autour d'un vaste feu de fagots que l'on aperçoit au fond de la composition. A D., sur le balcon d'un château, différents personnages considérant cette scène. A G. un homme assis par terre, et un autre de pr. à D. jouant de la musette. Près d'eux, une femme et deux petites filles regardent les danseurs. — T. C.

N. Lancret pinxit. *B. Audran sculp.*

Quel Etrange contraste en ce fier Elément! *A son aspect les Ris, les Danses et les Jeux,*
Souvant pour les mortels c'est le plus redoutable! LE FEU. *De ces jeunes Bergers font éclater la Joie :*
Et pour eux toutefois par un doux changement, *Tiré du Cabinet de Monsieur le Premier.* *Et tandis qu'aux plaisirs tous leurs sens sont en proie*
Autant qu'il est utile il paroit agréable. *Amour va dans leurs Cœurs alumer d'autres feux.*

A Paris chez la Veuve de F. Chéreau Graveur du Roy rue S. Jacques aux deux pilliers d'or. Avec privilège du Roy.

H. 0m388. — L. 0m323.

1er ÉTAT. Avant toutes lettres.
2º — Celui qui est décrit.

14 fr. 5o c., avec les trois pendants, vente De Vèze, 1855. — 62 fr., avec les trois pendants, vente Le Blond, 1869. — 250 fr., avec les trois pendants, vente Herzog, 1876.

(B) Reproduction en contre-partie de l'estampe originale (A). — T. C.

N. Lancret pinxit. J. Fred. Probst. Hœred. Wolff. excud. Aug. Vind.

DAS FEUER

Da schröcklich sonst das feür doch dieser schäfer Reisen
Gar angenehme Lust bey Rauch und flammen findt
Sie zeigen ihre freüd durch Eachen tanzen, schreyen
Bey manchen wird wohl noch ein ander feur entzündt.

IGNIS

Igne quid horrendum magis est, chorus attamen iste,
Has circum flamas gaudia magna capit.
Quæ risu, saltu, clamando provere mos est
Ignem et non raro suscitat hicce novum.

H. 0m388. — L. 0m323.

35. — LE GASCON PUNI.

(A) Dans une chambre à coucher, le Gascon, un bonnet de femme sur la tête, à moitié assis sur son séant, dans un lit d'où vient de sortir une jeune femme à moitié nue, et retenant d'une main sa chemise de nuit sur sa poitrine. Elle se jette dans les bras d'une autre jeune femme qu'on voit à D. près d'elle. A G., un jeune homme relève d'une main les rideaux du lit, et de l'autre tient élevé en l'air un flambeau allumé avec lequel il éclaire la scène. — T. C.

N. Lancret pinxit. De Larmessin sculp.

LE GASCON PUNI.

Le Stratagème est démasqué
Le Fat pleure une nuit passée en pure perte,

Mais dans l'occasion si finement offerte
La Railleuse avoit trop risqué.

Mr Roy.

A Paris chez De Larmessin graveur du Roy rue des Noyers à la 4e porte cochère entrant par la rue St Jacques. A. P. D. R.

H. 0m272. — L. 0m355.

Le tableau original d'après lequel cette gravure a été faite figurait à l'exposition des tableaux du Louvre en 1738, sous le nº 82 et avec le titre : *Le Gascon puni*. Ce tableau est actuellement au Louvre, dans la collection La Caze, où il est ainsi catalogué ; *Le Gascon puni* (Contes de La Fontaine, Livre II). *On approche du lit. Le pauvre homme éclairé | Prie Eurilas qu'il lui pardonne...* — Cuivre. H. 0m28 ; L. 0m36.

1er ÉTAT. Celui qui est décrit.
2º — En B., au M., entre les vers : *A Paris chès Buldet.* Le reste comme à l'état décrit.

40 fr. 5o c., avec cinq autres de la même suite, vente De Vèze, 1855. — 27 fr., vente Le Blond, 1869. — 15 fr., vente Herzog, 1876.

(B) Il a été fait de cette planche une copie tirée en Allemagne chez, *Hertli.* Ne l'ayant jamais vue, je ne l'indique ici que pour mémoire.

36. — LES GENTILLES BAIGNEUSES.

Dans la campagne, près d'un cours d'eau, deux jeunes femmes se livrant au plaisir du bain. L'une d'elles, à G., assise sur la rive, est en train d'ôter sa chemise qu'elle passe par-dessus sa tête. Elle retourne la tête à D. vers sa compagne, qui, couchée dans l'eau qui la recouvre jusqu'au ventre, est accoudée sur une pierre. On aperçoit à D., à travers des arbres, les têtes de deux hommes également nus qui considèrent les deux baigneuses. — T. C. Cintré en B. au M. au-dessus des armes.

Peint par Lancret. LES GENTILLES BAIGNEUSES. *Gravé par Moitte.*

Je vous hais, vains habillemens
Qui futes inventez par un art incommode,
Et que change sans cesse une bizarre mode.
La Nature bien mieux plaît à l'œil des amants.

Ainsi dans cette eau transparente,
Lorsque je vois Philis et la jeune Amaranthe,
Magnifiques bijoux, ornemens précieux,
Vous flatez beaucoup moins, mes regards curieux.

Gravé d'après le tableau de même grandeur qui est Chevalier de l'ordre de l'Aigle Blanc, Ministre d'Etat et du

au cabinet de S. E. M^{gr} le Comte de Brühl, Cabinet de Sa Majesté le Roy de Pologne, Electeur de Saxe.

Moraine n° 36.

H. 0^m184. — L. 0^m240.

12 fr., vente De Vèze, 1855. — 5 fr., vente Le Blond, 1869.

Cette planche fait partie d'un grand volume in-folio intitulé : Recueil | d'Estampes | gravées | d'après les Tableaux | de la | Galerie et du Cabinet | de | S. E. M. le Comte de Bruhl | premier ministre de S. M. le roi de Pol. | Elect. de Saxe | I^{re} partie | contenant cinquante pièces. | A Dresde | chez George Conrad Walther | MDCCLIV. Dans la description des tableaux qui composent ce recueil, nous lisons au n° XXXVI, sous la rubrique : LES GENTILLES BAIGNEUSES : « Petit tableau de Nicolas Lancret peint sur toile de la même grandeur que l'estampe gravée par Mœtte à Paris. Lancret fut élève de Gillot et de Watteau, mais, malgré toutes ses peines, il n'a jamais pu atteindre ni à la finesse du pinceau, ni à la noblesse du dessin de ce dernier. Nonobstant tout cela, on a vu un temps en France où ses tableaux étaient tellement en vogue qu'on les paroit à tout prix. Cette rage est tombée à présent, et ils rentreront peu à peu dans leur juste valeur. Cependant ils ne manquent pas de mérite, et on peut mettre les tableaux de Lancret, sans craindre la censure, dans les meilleures galeries. Celui dont nous parlons est un petit tableau très achevé, comme on peut voir par l'estampe dans laquelle le graveur Mœtte a parfaitement bien exprimé la gentillesse du pinceau de Lancret.

37. — LE GLORIEUX.

(A) Il est de face, au M. d'un vaste vestibule enrichi de colonnes et dont le fond est décoré d'une porte vitrée à travers laquelle on aperçoit la campagne. Il tient d'une main son chapeau et tend son autre main à un personnage qu'on voit, à G., de 3/4 à D., son chapeau sous le bras, une main derrière son dos. A D., deux jeunes femmes, l'une fort petite, l'autre beaucoup plus grande, et ayant toutes deux à leur corsage de vastes bouquets. La plus petite, vêtue d'une robe brochée de fleurs, tient un éventail à la main. — T. C.

N. Lancret pinxit. *N. Dupuis sculpsit.*

LE GLORIEUX, ACTE III^e, SCÈNE 3^e.

D'un amant fier et glorieux,
Vous voyez ici la peinture. .
Tout l'annonce, son air, son regard, sa posture.

A Paris chez la Veuve de F. Chéreau graveur du —
— Roy rue St Jacques.
Aux deux pilliers d'or. Avec privilège du Roy.

Tel est de son orgueil l'excez impérieux
Que même en se cachant, il frappe :
L'amour voudrait en vain le rendre gracieux ;
Malgré tous ses efforts, la nature s'échappe.

H. 0^m328. — L. 0^m442.

Le tableau original d'après lequel cette gravure a été faite figurait à l'exposition des tableaux du Louvre en 1739, sous le titre : *Le Glorieux, Scène troisième.*

La gravure ci-dessus était exposée au Salon du Louvre en 1741, sous le titre : *Par M. Dupuis, graveur académicien*, LE GLORIEUX, *d'après M. Lancret*.

1ᵉʳ ÉTAT. Avant toutes lettres. Nombreuses traces de burin en B., dans les marges.
2ᵉ — En B., à D., au-dessous des vers : *N. D.* Le reste comme à l'état décrit.
3ᵉ — Celui qui est décrit.

40 fr. avec LE PHILOSOPHE MARIÉ, vente De Vèze, 1855. — 14 fr., vente Le Blond, 1869.

———

(B) Petite reproduction sur bois et dans le même sens que l'estampe originale dans *Le XVIII*ᵉ *siècle, Institutions, Usages, Coutumes*, par Paul Lacroix (Bibliophile Jacob), page 417. — Entourée d'un T. C. et d'un fil., on lit en B., au-dessous du fil. au M. : *Fig.* 261. *Le Glorieux, comédie de Destouches, d'après Lancret*. | *N.B. L'acteur placé au milieu est Grandval, chargé du rôle du Glorieux*.

H. 0ᵐ084. — L. 0ᵐ114.

Mercure de France, janvier 1732. — Le vendredi 18 de ce mois on donna au Théâtre-François la première représentation du *Glorieux*, comédie en vers et en 5 actes, de M. Destouches, de l'Académie françoise. Elle fut généralement applaudie et elle est tous les jours plus goûtée par de très-nombreuses assemblées. On peut dire qu'elle fait autant d'honneur à son auteur qu'elle fait de plaisir au public. Nous n'oublierons pas d'en parler plus amplement. Le lecteur y perdroit trop.

Mercure de France, février 1732. — Les Comédiens françois ont donné avec grand succès vingt-deux représentations du *Glorieux*, comédie en 5 actes et en vers, de M. Destouches, depuis le 18 du mois dernier jusqu'à la fin de celui-ci. Jamais le parterre n'a paru plus équitable. Les beautés dont cette comédie est remplie forcèrent l'envie au silence ou plutôt aux applaudissemens. Les défauts que la critique la plus sévère a cru y remarquer sont balancés par de si grands coups de maître, qu'ils n'y sont que comme des ombres au tableau.

(Suivent des extraits d'une analyse détaillée de la pièce. Nous renvoyons au *Mercure* ceux de nos lecteurs qui seraient curieux de lire cette analyse.)

Le | Glorieux | comédie | en vers | en cinq actes | Par M. Néricourt Destouches | de l'Académie françoise. | Le prix est de 25 sols. | A Paris | chez François Le Breton, libraire | au bout du Pont-Neuf, près la rue de Guénegaud | à l'Aigle d'or | MDCCXXXII. | Avec approbation et privilège du Roy. — 1 vol. in-12, 1ʳᵉ édition (Bibliothèque nationale, Y. 5781.)

Dans sa préface, Destouches remercie les acteurs de la manière dont ils ont interprété son œuvre. Voici entre autres ce qu'il dit de deux des acteurs représentés dans la gravure ci-dessus.

Je dois les mêmes louanges qu'à son frère à M. Dufresne, qui a trouvé l'art d'annoncer le caractère du Glorieux même avant que de prononcer une seule parole et par la seule manière de se présenter sur la scène. Quelle noblesse dans son port, quelle grandeur dans son air, quelle fierté dans sa démarche. Quel art, quelle grâce, quelle vérité dans tout le débit du rôle, et quelle finesse, quelle variété dans tous les jeux de théâtre !

Jamais personnage ne fut plus difficile à représenter que celui de Lisette, fille de condition et femme de chambre en même temps. Être trop comique, c'étoit démentir sa naissance. Être trop sérieuse, c'étoit s'exposer à refroidir l'action et à rendre le personnage ennuyeux. Il s'agissoit de trouver un juste milieu entre les saillies et les vivacités d'une servante et la noble retenue d'une fille de condition. C'est ce qu'on vient de voir exécuter avec tant de succès par l'excellente actrice chargée du rôle de Lisette.

Je me ferois encore un devoir bien agréable de faire ici l'éloge de mes autres acteurs, si la crainte d'ennuyer par un trop long détail ne mettoit malgré moi des bornes à ma reconnaissance.

Mercure de France, mars 1741. — La veuve de François Chéreau, graveur du Roy, rue Saint-Jacques, aux deux Pilliers d'or, a mis en vente une fort belle estampe en large, où l'on voit quatre personnages. C'est la troisième scène du troisième acte de la comédie du *Glorieux*, de M. Destouches, gravée par M. Dupuis, d'après le tableau original de M. Lancret, qui a été exposé au Sallon en 1739, et qui a reçu l'applaudissement du public. Cette estampe a beaucoup de débit et elle le mérite bien. Les personnages ont été peints d'après nature, et on reconnait avec plaisir les principaux acteurs et actrices du Théâtre-François qui jouent dans cette pièce. On lit ces vers au bas :

D'un amant fier et glorieux, etc.

38. — GRANDVAL.

Il est de face, dans un parc, son chapeau sous le bras, un livre à la main; il retourne légèrement la tête de 3/4 à G. Derrière lui, une fontaine monumentale, sur l'entablement de laquelle on voit un groupe composé de la Tragédie et de la Comédie ayant près d'elles un petit génie lisant un papier. A D., un grand vase en pierre sur un socle. — T. C.

Lancret pinxit. *J. Ph. Le Bas sculp.*

D'attendrir, d'égayer, également capable,
Tantôt Héros, tantôt petit-maître galant,

GRANDVAL
PEINT EN 1742, GRAVÉ EN 1755.

Il représente l'un, en Copiste excellent,
L'autre en original aimable.

A Paris chez J. Ph. Le Bas graveur du Roy rue de la Harpe.

H. 0m408. — L. 0m543.

Le tableau original d'après lequel cette gravure a été faite figurait à l'exposition des tableaux du Louvre en 1742, sous le n° 49 et avec le titre : *Grandval, dans un jardin orné de fleurs et des statues de Melpomène et de Thalie.* — 4 pieds de long sur 3 et demi de large.

La gravure ci-dessus était exposée au salon du Louvre en 1755, sous le titre : *Le portrait de M. Grandval, par Le Bas.*

14 fr., vente De Vèze, 1855. — 11 fr., vente Le Blond, 1869.

Mercure de France, août 1755. — PORTRAIT DE M. GRANDVAL, peint par Lancret, peintre du roi, en 1742, et gravé par J. Le Bas, graveur du cabinet du roi, de même grandeur que celui de Mlle Camargo. Prix : 3 livres. On lit ces quatre vers au bas du portrait :

D'attendrir, d'égayer, également capable,
Tantôt héros, tantôt petit maître galant,
Il représente l'un, en copiste excellent,
L'autre en original aimable.

39. — L'HIVER.

Sur un étang glacé, un jeune homme, de face, son chapeau sur la tête, patinant, les mains sur les hanches; il a une cravate blanche autour du cou et une ceinture autour du corps avec les bouts frangés. A G., un homme un genou en terre, chausse d'un patin le pied d'une jeune femme, qui a posé sa jambe sur le genou du jeune homme; celui-ci la considère amoureusement; la jeune femme relève d'une main sa jupe; elle a une robe bordée de fourrures et un petit fichu autour du cou. Au fond, une maison. — T. C.

N. Lancret pinxit. *De Larmessin sculpsit.*

L'HYVER.

Sur un mince cristal, l'Hyver conduit vos pas;
Le précipice est sous la glace.

Telle est de vos plaisirs la legère surface :
Glissez, mortels, n'appuyez pas.

M. Roy.

A Paris chez de Larmessin graveur du Roy rue des Noyers à la 2e porte cocher à gauche entrant par la rue St Jacques. A. P. D. R.

H. 0m280. — L. 0m360.

Cette gravure figurait à l'exposition des tableaux du Louvre en 1745, avec les trois pendants : *L'Automne L'Été, Le Printemps,* sous le titre : *Les Quatre Saisons.*

Il existe au Louvre, dans les salles de l'École française, un tableau de Lancret, intitulé : *L'Hiver.* Ce n'est pas d'après ce tableau qu'a été gravée l'estampe ci-dessus. La composition en est toute différente.

1er ÉTAT. Celui qui est décrit.
2e — Au-dessous de : *à Paris chez de Larmessin...* etc.; on lit : *A présent chez Crépy rue S. Jacques à l'image S. Pierre près la rue de la Parcheminerie.* Le reste comme à l'état décrit.

70 fr., avec les trois pendants, vente De Vèze, 1855. — 72 fr., avec les trois pendants, vente Le Blond, 1869. — 80 fr., avec les trois pendants, vente Herzog, 1876.

40. — *L'HIVER.*

Dans un appartement décoré de colonnes, et au fond duquel on voit une cheminée surmontée d'une glace à cadre chantourné, une société composée de femmes et de jeunes gens. Plusieurs d'entre eux sont en train de jouer à l'hombre, devant une grande table recouverte d'un tapis turc. On remarque, à D., une jeune femme debout, adossée contre la chaise d'un des joueurs, qui lui montre son jeu. En face, une jeune femme, partenaire du jeune homme, semble demander conseil à un homme qui est près d'elle derrière sa chaise. A G., une femme, assise dans un grand fauteuil, fait jouer un chat avec une boule qu'elle tient au bout d'un ruban. Près de la cheminée, une femme assise et jouant avec un chien qu'elle tient dans ses bras. — T. C.

N. Lancret pinxit. *J. P. Le Bas sculp.*

L'HIVER.

Contre l'excès d'un Froid souvent insuportable,
Aux dames en Hiver, le Bal est favorable;
Mais dans cet Exercice, on ne sauroit passer,
Qu'elqu'en soit le plaisir, jour et nuit à danser.

Ainsi quand on est lasse on fait une Reprise,
D'ombre, en Chambre bien close, et proche d'un bon Feu;
Pour lors bravant le froid chacun joue à sa guise,
Jusques au petit chat qui veut être du jeu.

A Paris chez la Vve de F. Chéreau graveur du Roy rüe St Jacques aux deux Pilliers d'or. A. P. D. R.

H. 0m378. — L. 0m325.

1er ÉTAT. Avant toutes lettres. Quelques épreuves de cet état ont été tirées avant que tous les travaux du burin aient été achevés.
2e — Celui qui est décrit.

23 fr. 50 c., avec les trois pendants, vente De Vèze, 1855. — 50 fr., avec les trois pendants, vente Le Blond, 1869. — 80 fr., avec les trois pendants, vente Herzog, 1876.

41. — *LE JEU DE CACHE-CACHE MITOULAS.*

Dans le rond-point d'un parc, décoré par un buste de femme placé au haut d'une gaîne en pierre, une société composée de petites filles assises en rond sur un tertre gazonné. Elles regardent une de leurs compagnes debout sur le premier plan, et jouant à cache-cache avec un jeune garçon. La petite joueuse, tenant d'une main sa jupe d'étoffe rayée, se dirige vers la G. en regardant, à travers ses doigts ouverts à hauteur de ses yeux, le jeune garçon

CATALOGUE DE L'ŒUVRE DE LANCRET. 33

qui, à D., tient d'une main le devant du manteau qui couvre ses épaules, et de l'autre main un mouchoir blanc. — T. C.

N. Lancret pinxit. *De Larmessin sculp.*

LE JEU DE CACHE-CACHE MITOULAS.

Quoy; jeune homme, tu veux que l'aimable Climène *Cette beautez naissante et cette grâce extrême,*
Coure après le mouchoir et le Cherche avec peine? *Méritent bien plustost qu'on le lui vienne offrir*
Peux-tu le vouloir sans rougir? *De la part de l'Amour lui-même.*

A Paris chez de Larmessin graveur du Roy rüe des Noyers à la 4me porte cochère entrant par la rüe St Jacques. A. P. D. R.

H. 0m267. — L. 0m348.

(Quoique le nom de Schmidt ne se trouve pas sur cette estampe, elle n'en est pas moins de lui, et M. de Larmessin n'y a mis le sien qu'après la réputation que notre artiste s'était acquise. Elle est de l'année 1737. — Voir le catalogue de l'œuvre de Schmidt, p. 53.)

1er ÉTAT. En B., à D., le nom de *Schmidt* au lieu de celui de *Larmessin*. Le reste comme à l'état décrit.
2e — Celui qui est décrit.
3e — En B., au-dessous des vers : *A Paris, chez Gaillard rue St Jacques au dessus des Jacobins entre un Perruquier et une lingère*, au lieu de : *A Paris chez de Larmessin*, etc. Le reste comme à l'état décrit.

33 fr., avec le Jeu des Quatre Coins, vente De Vèze, 1855. — 15 fr. 50 c., vente Le Blond, 1869. — 107 fr., avec le Jeu des Quatre Coins, vente Herzog, 1876.

42. — *LE JEU DE COLIN-MAILLARD.*

(A) Au pied d'un escalier monumental qu'on voit à G., une réunion d'hommes et de femmes jouant à colin-maillard. On remarque au M. le Colin-Maillard de face, les bras étendus à D. et à G. Près de lui, à D., une femme lui donne une chiquenaude sur le nez. Sur le premier plan, un jeune homme, à D., un genou et une main posés à terre, tient une corde dont une femme, à G., tient l'autre bout, et qui est destinée à le faire trébucher. A G., on remarque une femme assise par terre et lutinée par un homme, sur la cuisse duquel un chien a posé une patte. Riche paysage décoratif. — T. C.

Peint par N. Lancret. *Gravé par C. N. Cochin.*

LE JEU DE COLIN-MAILLARD.

J'aimerois bien ce badinage, *Si souvent il n'étoit l'image*
Jeunes beautés, foibles Epoux *A Paris chez J. P. Le Bas graveur du Roy* *Du vrai qui se passe chez vous.*
 rue de la Harpe vis-à-vis la rue Percée. *Lépicié.*

H. 0m415. — L. 0m607.

Le tableau original d'après lequel cette estampe a été faite figurait à l'exposition des tableaux du Louvre en 1737, sous le titre : Un Colin-Maillard.

1er ÉTAT. Eau-forte pure. Avant toutes lettres.
2e — Il existe des épreuves où on lit au-dessous des vers en B., au M., l'adresse de *Cochin* avec celle de *Le Bas*. N'ayant jamais vu cet état, je ne l'indique ici que pour mémoire.
3e — Celui qui est décrit.

102 fr., épreuve d'eau-forte pure, avec l'épreuve terminée, vente De Vèze, 1855. — 70 fr., vente Le Blond, 1869. — 80 fr., vente Herzog, 1876.

34 CATALOGUE DE L'ŒUVRE DE LANCRET.

(B) Il a été fait de cette pièce une mauvaise réduction, en contre-partie de l'estampe originale. — T. C.

Lancret p. *Cochin s.*

LE JEU DE COLIN-MAILLARD.

J'aimerois bien ce badinage *Si souvent il n'étoit l'image*
Jeunes beautés foibles époux *Du vrai qui ce passe chez vous.*

H. 0m290. — L. 0m450.

Mercure de France. Décembre 1739. — Voici une des plus heureuses compositions de M. Lancret, qui vient de paraître en estampe en large, gravée avec beaucoup d'art par M. C. N. Cochin. C'est un charmant et riche paysage, dans lequel une assemblée de jeunes gens, bien plus galans que rustiques, qui jouent à colin-maillard, font des niches et tendent des pièges à celui qui a les yeux bandés. On lit au bas ces vers de M. Lépicié : « ... *J'aimerois bien...*, etc. » L'estampe se vend sur le Pont Notre-Dame, chez Cochin, et rue de la Harpe, chez Le Bas, graveur.

43. — *LE JEU DE PIED DE BŒUF.*

(A) Dans un parc, une société de jeunes filles et de jeunes garçons jouant au jeu de pied-de-bœuf. On remarque, à D., un jeune garçon de 3/4 du même côté tenant la main d'une jeune fille assise en face de lui sur un tertre gazonné, et qui vient de perdre la partie du pied de bœuf. Elle est de profil à D., et porte une jupe d'étoffe rayée. Les autres enfants considèrent la scène, rangés en cercle autour des deux joueurs. Au fond, à G., une fontaine monumentale. — T. C.

N. Lancret pinxit. *De Larmessin sculpsit.*

C'est en vain que l'amour à leurs yeux se déguise, LE JEU DE PIED *L'un aux plaisir de prendre attache tous ses vœux*
Il s'explique à leurs cœurs dans ces frivoles jeux, DE BEUF *Et l'autre craint déjà la honte d'estre prise.*

 M. Roy.

A Paris chez de Larmessin graveur du Roy rüe des Noyers à la 4me porte cochère entrant par la rüe St Jacques. A. P. D. R.

H. 0m332. — L. 0m445.

Le tableau original d'après lequel cette gravure a été faite figurait à l'exposition des tableaux du Louvre en 1739, sous le titre : *Enfants jouant au pied de bœuf, petit tableau.*

23 fr., vente De Vèze, 1855. — 12 fr. 50 c., vente Le Blond, 1869.

(B) Il a été fait de cette pièce une copie allemande, en contre-partie de l'estampe originale (A). Ne l'ayant jamais vue, je ne l'indique ici que pour mémoire.

44. — *LE JEU DES QUATRE COINS.*

Dans la campagne, quatre petites filles et un jeune garçon jouant aux quatre coins. Le petit garçon est au M., cherchant à attraper un des coins. On remarque, à D., une des petites filles lui faisant un pied de nez avec ses

CATALOGUE DE L'ŒUVRE DE LANCRET. 35

deux mains l'une au bout de l'autre. A D., dans le fond, d'autres enfants considérant cette scène. A G., un grand vase de pierre sur un socle monumental. — T. C.

N. Lancret pinx. *De Larmessin sculp.*

LE JEU DES QUATRE COINS.

T'exposant au milieu de ces jeunes Pucelles,
Afin de disputer le terrain avec elles,
Tirsis, tu jotieras de malheur,

Quel-que-soit le progrès que ton adresse fasse,
A ce jeu tu ne peux que leur prendre une place;
En revanche on prendra ton cœur.

A Paris chez de Larmessin graveur du Roy, rüe des Noyers à la 4me porte cochère entrant par la rüe S! Jacques. A. P. D. R.

H. 0m268. — L. 0m348.

Cette pièce a été gravée en 1737.

1er ÉTAT. En B., à D., le nom de *Schmidt*, au lieu de celui de : *Larmessin*. Le reste comme à l'état décrit.
2e — Celui qui est décrit.
3e — La planche a été retouchée, et on lit en B., au-dessous des vers : *à Paris chez Gaillard rue S! Jacques au dessus des Jacobins entre un Perruquier et une lingère*, au lieu de : *A Paris chez de Larmessin......*, etc. Le reste comme à l'état décrit.

33 fr., avec le JEU DE CACHE-CACHE MITOULAS, vente De Vèze, 1855. — 107 fr., avec le JEU DE CACHE-CACHE MITOULAS, vente Herzog, 1876.

45. — LA JEUNESSE.

(A) Dans la campagne, à l'ombre de grands arbres, des jeunes gens s'amusant à tirer de l'arc. L'un d'eux, à G., est en train de viser un objet placé au haut d'un grand mât près duquel il est placé. Son concurrent, à D., près de lui, de profil à G., regarde en l'air le résultat du coup qui va se produire. A D., une réunion de femmes et de jeunes gens. On remarque, entre autres, un jeune homme enlevant de terre dans ses bras une jeune femme qui lui pose les deux mains sur les épaules. — T. C.

N. Lancret pinxit. *N. de Larmessin sculp.*

Pourquoi tous ces combats si chers à la Jeunesse,
Quels frivoles Talents veut-elle mettre au jour?

LA JEUNESSE.

Non : chacun voudroit vaincre aux yeux de sa maitresse,
La lice est une scène où triomphe l'Amour.

Roy f.

A Paris chez N. de Larmessin graveur du Roy rüe des Noyers à la 4me porte cochère à droite entrant par la rue S! Jacques. A. P. D. R.

H. 0m328. — L. 0m440.

61 fr., avec les trois pendants, vente De Vèze, 1855. — 95 fr., avec les trois pendants, vente Le Blond, 1869. — 299 fr., avec les trois pendants, vente Herzog, 1876.

(B) Il a été fait de cette pièce une copie allemande, en contre-partie de l'estampe originale (A). Elle est ornée d'un T. C.

Warum last nach dem Ziel man so viel Pfeile fliegen
Was gibt der Jugend augund Hand so storcke trieb?
Vor seiner liebsten Augen jeder sucht zu siegen
Und wird der spiel platz offt inh ein Triumph der Lieb.

DIE STŒRCKERE JUGEND.

LA JEUNESSE.

Pourquoy tous ces combats si chers à la jeunesse,
Quels frivoles talents veut-elle mettre au jour?
Non : chacun voudroit vaincre aux yeux de sa mai-
La lice est une scène où triomphe l'amour. [tresse.

Joh. Georg. Merz exc. Aug. Vind.

(c) — LE TIR A L'ARC. — Petite reproduction sur bois, en contre-partie, et sous ce nouveau titre, de l'estampe originale (A). Elle sert à illustrer la vie de *Nicolas Lancret*, dans l'*Histoire des Peintres* de *Charles Blanc*. — T. C.

A. Paquier del. *Lancret p.* *Carbonneau sc.*

LE TIR A L'ARC.

H. 0m126. — L. 0m170.

(*) (*LE JOUEUR DE FLUTE*). — Voir ci-dessous la description de cette planche, sous la rubrique : PAR UNE TENDRE CHANSONNETTE.

(*) *LE JOUEUR DE GUITARE*. — Pièce indiquée dans le Catalogue Paignon-Dijonval. C'est la même que celle que nous décrivons ci-après, sous le titre : TROP INDOLENT, TIRCIS... (*Voir ce titre.*)

(*) *LE JOUEUR DE MUSETTE*. — Pièce indiquée dans le Catalogue Paignon-Dijonval. C'est la même que celle que nous décrivons ci-après, sous le titre : QUE LE CŒUR D'UN AMANT EST SUJET A CHANGER ! (*Voir ce titre.*)

46. — *LA JOYE DU THÉATRE.*

Dans un parc, une société d'hommes et de femmes. On remarque, à G., une jeune femme assise par terre, accoudée sur un tertre et causant avec un jeune homme qui est étendu à terre tout de son long à ses pieds. A D., près d'un motif d'architecture, un arlequin debout, sa main sur sa batte, son autre main tenant son chapeau, et causant avec une jeune femme assise près de lui. Sur le premier plan, et vu de dos, un pierrot jouant de la guitare. — T. C.

Crépy filius sculp.

LA JOYE DU THEÂSTRE.

Sculpti juxta Exemplar Ejusdem, *Gravée d'après le Tableau original peint*
Magnitudinis a Lancret depictum. *A Paris chez Crépy le fils rue St Jacques près St Yves.* *par Lencret de même grandeur.*

H. 0m218. — L. 0m267.

Le tableau original d'après lequel cette gravure a été faite se trouve actuellement dans le cabinet de Mme la baronne Salomon de Rothschild.

CATALOGUE DE L'ŒUVRE DE LANCRET.

1er ÉTAT. Celui qui est décrit.
2e — A Paris chez Crépy rue S^t Jacques à S^t Pierre, au lieu de : A Paris chez Crépy le fils rue S^t Jacques près S^t Yves. Le reste comme à l'état décrit.
3e — A Paris chez Basset rue S. Jacques, au lieu de : A Paris chez Crépy....., etc. Le reste comme à l'état décrit.

9 fr., vente De Vèze, 1855. — 29 fr., vente Le Blond, 1869. — 12 fr., vente Palla, 1873. — 32 fr., vente Herzog, 1876.

47. — LISE S'EN VA CHANGER.......

Jeune femme assise devant sa table de toilette, sur laquelle est posée une glace dans laquelle elle se regarde. Elle tient à la main une boîte de mouches, et ses deux soubrettes, debout près d'elle, sont en train de la coiffer et de lui arranger le petit toquet qu'elle porte sur la tête. — T. C. Un fil.

N. Lancret pinx. *M. Horthemels sculp.*

Lise s'en va changer d'humeur et de visage,
Après avoir passé près de son cher époux,
Toute la nuit comme un hibou
Pour qui donc ce bel étalage ?

A Paris chez M. Horthemels rue S. Jâque au Mécénas.

H. 0^m192. — L. 0^m158.

1er ÉTAT. Avant les noms des artistes. Le reste comme à l'état décrit.
2e — Avant l'adresse : A Paris chez M. Horthemels rue S. Jâque au Mécénas. Le reste comme à l'état décrit.
3e — Celui qui est décrit.

26 fr., avec les trois autres pièces de la suite, vente De Vèze, 1855. — 60 fr., avec les trois autres de la suite, vente Herzog, 1876.

48. — LE MAITRE GALANT.

Dans un parc, à l'ombre de grands arbres, près d'un motif d'architecture disposé en fontaine, un jeune berger et une jeune bergère assis tous deux sur un banc de gazon. La jeune femme se dispose à jouer d'un flageolet qu'elle tient des deux mains près de sa bouche. Le jeune homme lui indique la manière de s'en servir. A G., couchée par terre, une jeune femme, et un jeune paysan debout appuyé sur un bâton, écoutent la leçon de musique. Derrière eux, un grand terme monumental.

Lancret pinxit. *J. P. Le Bas sculp.*

LE MAITRE GALANT.

Dédié à Son Excellence Monseigneur le *Comte de Tessin Grand Chancelier et*
Premier Ministre de Sa Majesté le Roy de Suède. *Par son très humble, très obéissant, et très devoué serviteur*
 Darcy.
Gravé d'après le Tableau original — *A Paris chez J. P. Le Bas* *Graveur du Cabinet du Roy au bas de la rue de la Harpe.*
 — de Lancret,
qui est dans le Cabinet du —
 — Roy à Versailles.

H. 0^m337. — L. 0^m443.

38 CATALOGUE DE L'ŒUVRE DE LANCRET.

La gravure ci-dessus décrite figurait à l'exposition des tableaux du Louvre en 1748, sous le titre : *Le Maître Galant*, par Le Bas.

1ᵉʳ ÉTAT. Eau-forte pure. Avant toutes lettres.
2ᵉ — Celui qui est décrit.
3ᵉ — En B., à D., après l'adresse de *Le Bas*, on lit : *Et chez Petit rue du Petit Pont à l'image | Notre-Dame.*

5 fr., vente Le Blond, 1869. — 35 fr., vente Herzog, 1876.

49. — LE MATIN.

(A) Dans une chambre, une jeune femme, en déshabillé du matin, verse du thé dans la tasse que lui présente un jeune abbé assis en face d'elle sur une chaise. Entre eux deux, une petite table sur laquelle le thé est servi. A D., une femme de chambre apportant dans ses deux mains le bonnet de sa maîtresse. Près d'elle, une table de toilette. — T. C.

N. Lancret pinxit. *N. de Larmessin sculpsit.*

LE MATIN.

En sortant de gouter les douceurs de Morfée, *Les soins de la Parure auront bientôt leur tour,*
Ce léger passe-tems pour elle ouvre le jour, *Et l'art à la Beauté va dresser un trofée.*

 Mʳ Roy.

A Paris chez N. de Larmessin graveur du Roy rüe des Noyers à la deuxième porte à gauche entrant par la rue Sᵗ Jacques. A. P. D. R.

H. 0ᵐ279. — L. 0ᵐ351.

Cette gravure figurait à l'exposition des tableaux du Louvre en 1741, avec les trois pendants : *l'Après-Dînée, le Midi, la Soirée*, sous le titre : *Les Quatre Heures du Jour*, d'après M. Lancret.
Il existe au Louvre, dans la collection léguée par M. et Mᵐᵉ Lenoir, une tabatière sur laquelle se trouve reproduit le sujet de l'estampe ci-dessus décrite. Elle est ainsi cataloguée dans la Notice de cette collection : N° 195. Tabatière de vernis Martin doublée d'écaille. Les deux compositions, peintes sur fond d'or, sont empruntées à l'Œuvre de Lancret. Elles ont été gravées par N. de Larmessin, sous les titres de *L'Après-Dînée* et *Le Matin*. Le sujet de l'une est une partie de trictrac entre une dame et un jeune homme; celui de l'autre, un déjeuner sur une très-petite table. Les convives sont une dame et un jeune abbé; la servante sourit. Fabrique française du dix-huitième siècle. Ciculaire. Diamètre : 0ᵐ090. — Hauteur 0ᵐ035.

34 fr., avec les trois pendants, vente De Vèze, 1855. — 71 fr., avec les trois pendants, vente Le Blond, 1869. — 80 fr., avec les trois pendants, vente Herzog, 1876.

(B) Il a été fait de cette estampe une copie en contre-partie, à la manière noire et imprimée en bleu. Elle a été publiée à Augsbourg, chez C. G. Kiliau. Ne l'ayant jamais vue, je ne l'indique ici que pour mémoire.

50. — LE MIDI.

(A) A l'ombre de grands arbres, une société composée de trois femmes et d'un jeune homme. Le jeune homme, la main levée en l'air, regarde à travers son pouce et son index ployés en cercle l'ombre d'un cadran solaire placé, à G., sur un motif d'architecture dont le bas forme fontaine. En H. de ce motif, un petit amour tient d'une main la tige de fer du cadran solaire. Des trois femmes, l'une est assise, à D., sur un tertre, de 3/4 à G., accoudée sur ce

ce tertre, ses deux mains tenant un éventail. Les deux autres sont debout, l'une d'elles tenant sa montre d'une main, son éventail de l'autre. La troisième jeune femme tient d'une main un panier rempli de fleurs, de l'autre deux roses réunies ensemble. — T. C.

N. Lancret pinxit. *N. de Larmessin sculp.*

LE MIDY.

Cet instant fait du jour la mesure et la loy L'amour le voit, l'indique, et semble dire aux Belles,
Les Heures sur ce point vont se régler entre elles : Toutes ces heures sont à moy.

Mr Roy.

A Paris chez N. de Larmessin Graveur du Roy rüe des Noyers à la deuxième porte à gauche entrant par la rüe St Jacques. A. P. D. R.

H. 0m279. — 0m351.

Cette gravure figurait à l'exposition des tableaux du Louvre en 1741, avec les trois pendants : *L'Après-Dînée*, *Le Matin*, *La Soirée*, sous le titre : *Les Quatre Heures du Jour*, d'après M. Lancret.

1er ÉTAT. Celui qui est décrit.

2e — En B., au-dessous de l'adresse de *Larmessin*, on lit : *A Présent chez Crépy rue S. Jacques à l'image S. Pierre près la rue de la Parcheminerie.* Le reste comme à l'état décrit.

34 fr., avec les trois pendants, vente De Vèze, 1855. — 71 fr., avec les trois pendants, vente Le Blond, 1869. — 80 fr., avec les trois pendant, vente Herzog, 1876.

———

(B) Il a été fait de cette planche une copie dans le même sens que l'estampe originale, et ayant les mêmes lettres. On la reconnaît à la façon lourde et grossière avec laquelle le graveur l'a traitée. Dans cette copie on lit dans le quatrième vers : *Toutes vos heures sont à moy*, au lieu de : *Toutes ces heures sont à moy*.

———

(c) Il en existe également une copie en contre-partie, à la manière noire, et imprimée en bleu. Elle a été publiée à Augsbourg, chez C. G. Kiliau. Ne l'ayant jamais vue, je ne l'indique ici que pour mémoire.

———

(D) L'APRÈS-DÎNÉE. — Il a été fait sous ce titre une petite copie, en contre-partie et avec quelques changements, de l'estampe originale (A). Le cadran solaire qu'on voyait, à G., dans la gravure primitive, est remplacé ici, à D., par une fontaine sur le haut de laquelle est un petit amour tenant d'une main une clochette, de l'autre un marteau. — T. C.

N. Lancret pinxit. *L. Jacob, sculp.*

L'APRES-DINÉE.

H. 0m092. — L. 0m131.

———

51. — *LE MOULIN DE QUINQUENGROGNE.*

Sur le bord d'un cours d'eau, un groupe composé de jeunes gens et de jeunes femmes. Ils sont assis sur le gazon. Une des femmes est debout, de profil à D., la tête presque de face, une main étendue, l'autre tenant sa houlette. A. G., un jeune homme assis par terre près d'une jeune femme également assise, qui l'écoute, une main posée sur son genoux, l'autre tenant son éventail. Au fond, un pont sur lequel est le bâtiment contenant le mou-

lin; ce bâtiment et le pont sont étayés par des poutres dont la partie inférieure repose dans le cours d'eau. — T. C. cintré en B., au M., au-dessus des armes.

Peint par Lancret. *Gravé par Elisab. Cousinet.*

LE MOULIN DE QUINQUENGROGNE.

Gravé d'après le tableau original de même *Grandeur qui se trouve dans la collection*
de Monsieur le Conseiller *de Heinecken à Dresde.*
A Paris chès Moitte graveur à l'entrée de la rue S^t Victor *la première porte cochère à gauche après la rue de Bièvre.*

H. 0^m310. — L. 0^m395.

1^{er} ÉTAT. Avant toutes lettres.
2^e — Celui qui est décrit.

23 fr., vente Le Blond, 1869. — 5 fr., vente Herzog, 1876.

52. — *LA MUSIQUE CHAMPÊTRE.*

A l'ombre de grands arbres, une société composée de deux hommes et de trois femmes faisant de la musique. Sur le premier plan, une jeune femme assise, de 3/4 à D., tenant des deux mains, sur ses genoux, un livre de musique. Derrière elle, deux jeunes gens, dont l'un, assis tout de son long sur un tertre, de 3/4 à G., a une main étendue et légèrement levée en l'air. A D., les deux autres femmes assises sur un banc de pierre, l'une d'elle jouant de la guitare. A G., par terre, sur le premier plan, une mandoline, une clarinette et un tambour de basque. A G., un cours d'eau et un moulin. — Médaillon ovale, encastré dans un encadrement rectangulaire imitant la pierre.

LA MUSIQUE CHAMPÊTRE.

A Monsieur Crozat *Baron de Thiers*
Gravé d'après le Tableau original *de Lancret qui est dans son cabinet*
Haut de 23 pouces *et large de 15 pouces.*
A Paris chès Joullain quay de la *Par son très humble et très obéissant serviteur*
Mégisserie à la ville de Rôme. *Fessard graveur du Roy et de sa Bibliothèque.*

H. 0^m315. — L. 0^m238.

Cette gravure figurait à l'exposition des tableaux du Louvre en 1759, sous le titre : *La Musique champêtre, par Fessard.*

1^{er} ÉTAT. Celui qui est décrit.
2^e — Au-dessous des armes on lit : *A Présent chez Crépy rue S. Jacques à S. Pierre près la rue de la Parcheminerie.* Le reste comme à l'état décrit.
3^e — Au-dessous des armes on lit : *A présent chez Pillot rue du Petit-Pont n° 18, au lieu de : A Paris chez Crépy.* etc. Le reste comme à l'état décrit.

7 fr., vente De Vèze, 1855. — 16 fr., vente Le Blond, 1869. — 28 fr., vente Palla, 1873. — 39 fr., vente Herzog, 1876.

53. — NICAISE.

Dans un parc, à l'ombre de grands arbres, une jeune femme à G., de face, en robe de satin blanc, un gros bouquet à son corsage, une main relevant sa jupe. Elle retourne la tête à D., et tend son autre main vers un jeune homme qui la considère, son chapeau à la main, un large tapis persan sur le bras. A G., dans le fond, une jeune fille à moitié dissimulée dans les broussailles. — T. C.

N. Lancret pinxit. *De Larmessin sculp.*

NICAISE.

Que dans ce rendez-vous, on vous la donnoit belle ! *Le garçon l'eust gâté ! remportez le tapis,*
L'habit à ménager, vous met donc en cervelle. *Nicaise, il n'est plus tems on a changé d'avis.*

 M. Roy.

A Paris chez de Larmessin Graveur du Roy rüe des Noyers à la 4me porte cochère entrant par la rue St Jacques. A. P. D. R.

Le tableau original d'après lequel cette gravure a été faite figure actuellement dans le Cabinet de M. Odiot, à Paris. Cette pièce a été gravée en 1737.

1er ÉTAT. En B., à D., au-dessous du T. C. : *G. F. Schmidt sculps.*, au lieu de : *De Larmessin sculp.* Le reste comme à l'état décrit.
2e — Celui qui est décrit. La planche a été retouchée.
3e — Au milieu des vers, on lit : *A Paris chez Buldet et Compie*. Le reste comme à l'état décrit, mais la planche retouchée encore une fois.

(B) Petite reproduction en contre-partie de l'estampe originale (A). — T. C.

Vandelf. *Amsterdame.*

NICAISE.

Nicaise que ta teste est dure, *La belle dans cette aventure*
Que tu sers mal la jeune Iris, *Au lieu d'exiger un tapis*
Quand tu ménages ses habits, *Demanderoit une couverture.*

H. 0m131. — L. 0m095.

82 fr. 50 c., avec cinq autres de la suite, vente De Vèze, 1855. — 23 fr., vente Le Blond, 1859. — 65 fr., avec deux autres de la suite, vente Herzog, 1876.

54. — L'OCCASION FORTUNÉE.

Une réunion de cinq hommes et de cinq femmes dans un parc. On remarque, à G., un couple dansant ensemble. La femme, de pr. à D., tient sa jupe d'une main, et donne son autre main à un Pierrot, son danseur, qui la tient par la taille. A D., un homme, assis par terre, jouant de la guitare. Au centre de la composition, trois femmes assises et causant ensemble. — T. C.

N. Lancret pinx. *G. Scotin sculp.*

L'OCCASION FORTUNÉE.

A l'ombre de ces bois pour danser à son tour *De la bouche et des yeux exprimant sa tendresse,*
Iris à son Berger tend sa main adorable, *S'Il sait de l'assemblée, émouvoir tous les cœurs;*
Tirsis pour profiter du moment favorable *Comment par ses serments, ses soupirs et ses pleurs,*
La serre et lui déclare à l'instant son amour. *Ne toucheroit-il pas celui de sa maitresse?*

A Paris chez F. Chéreau pr graveur du cabinet du Roy, rue St Jacques aux 2 Pilliers d'or. A. P. R.

H. 0m202. — L. 0m294.

1er ÉTAT. Épreuve d'eau-forte pure. Sans aucunes lettres.
2e — Celui qui est décrit.

15 fr. 50 c., vente Le Blond, 1869. — 19 fr., vente Palla, 1873. — 49 fr., vente Herzog, 1876.

(B) Copie dans le même sens que l'estampe originale, mais de dimensions moindres. Cette planche, qui fait partie d'une suite de reproductions d'estampes anciennes, destinée à servir de matériaux aux artistes, dessinateurs, etc., est tirée en rouge. — T. C. En H., a D., au-dessus du T. C. : 136.

Lancret. *Gravée, W. Marks, de Valenciennes.*

Aubert 27, Rue du Château d'Eau. A Paris.

H. 0m172. — L. 0m260.

55. — ON NE S'AVISE JAMAIS DE TOUT.

(A) Dans une ruelle, à G., près d'une porte ouverte, une vieille femme, vue de dos, une main s'appuyant sur sa canne, s'adresse à un jeune homme qui est près d'elle, tenant des deux mains, à hauteur de sa figure, un in-folio sur une des pages duquel on lit ces mots : *surprise | d'amour*. Elle lui fait de la main un signe indicatif vers la D., où l'on aperçoit à une fenêtre un homme vidant un panier d'ordures sur un couple que l'on voit au-dessous de lui dans la ruelle. Sur le premier plan de la composition, à D., deux chiens. — T. C.

N. Lancret pinxit. *De Larmessin sculpsit.*

ON NE S'AVISE JAMAIS DE TOUT.

Tu me dis qu'elle attend un autre vestement *J'entens, les Tours malins de Coquette et Damant*
Et qu'on a sur le sien jetté d'une fenêtre, *J'ay cru les sçavoir tous. Mais j'ay trouvé mon maitre.*
 Mr Roy.

A Paris chez de Larmessin graveur du Roy rüe des Noyers à la 2e porte cocher à gauche entrant par la rue St Jacques. A. P. D. R.

H. 0m271. — L. 0m352.

Cette gravure figurait à l'exposition des tableaux du Louvre en 1742, sous le titre : *On ne s'avise jamais de tout, par de Larmessin*.

1er ÉTAT. Celui qui est décrit.
2e — En B., au M., entre les vers : *A Paris chès Buldet*. Le reste comme à l'état décrit.

40 fr. 50 c., avec cinq autres de la suite, vente De Vèze, 1855. — 15 fr., vente Le Blond, 1869. — 65 fr., avec deux autres de la suite, vente Herzog, 1876. — 42 fr., vente Danlos et Delisle, mai 1876.

(B) Petite réduction en contre-partie de l'estampe originale (A). Cette petite pièce, finement gravée, est entourée d'un T. C. et d'un fil., sans aucunes lettres. On la trouve à la page 72, en tête du conte *On ne s'avise jamais de tout*, dans l'édition suivante des Contes de La Fontaine : « *Contes | et | nouvelles | en vers | de La Fontaine | à Amsterdam | MDCCXLV* (2 tomes in-12). Il a été fait de la suite de ces gravures un tirage à part et sans texte au verso. (Voir p. 7 du présent catalogue).

H. 0m052. — L. 0m070.

56. — LES OYES DU FRÈRE PHILIPPE.

(A) A G., un capucin, de pr. à D., une main posée sur l'épaule de son fils, l'autre lui tenant le poignet. Le jeune homme considère avec admiration deux jeunes femmes que l'on voit à D., se donnant le bras et abritées contre les rayons du soleil par un parasol que porte derrière elles un petit négrillon coiffé d'un turban. — T. C.

N. Lancret pinxit. *De Larmessin sculp.*

LES OYES DE FRÈRE PHILIPPE.

Sur ces jeunes Beautez par un trait de prudence, *Mais tu le veux en vain, et le sexe enchanteur*
Vieillard, tu veux tenir ton fils dans l'ignorance ; *Dès qu'il frappe les yeux, se fait connaître au cœur.*

A Paris chez de Larmessin graveur du Roy, rüe des Noyers à la 4° porte cocher à droite entrant par la rue St Jacques. A. P. D. R.

H. 0m271. — L. 0m350.

1er ÉTAT. Celui qui est décrit.
2e — En B., au M., entre les vers : *A Paris chés Buldet.* Le reste comme à l'état décrit.

82 fr. 50 c., avec trois autres de la suite, vente De Vèze, 1855. — 31 fr., vente Le Blond, 1869. — 65 fr., avec deux autres de la suite, vente Herzog, 1876. — 80 fr., vente Danlos et Delisle, mai 1876.

(B) Petite réduction de l'estampe originale (A). Encadrement.

Amsterdame. *Vandel f.*

LES OYES DU FRÈRE PHILIPPE.

Le vieux Philippe prend son fils pour un oison *A mon gré le fils a bien plus de sagesse*
Quand il lui vient conter qu'une fille est une oye *Quand il veut sur ses agnès augmenter notre espèce*
Et c'en est fait du monde et de toute sa joye *Et sans en plaisanter, la race des mortels*
Si l'on écoute le Barbon. *Devrait à ce jeune St ériger des autels.*

H. 0m098. — L. 0m130.

(C) Petite réduction, en contre-partie, de l'estampe originale (A). Ici le petit nègre qui existait derrière les deux jeunes femmes a été supprimé.

N. Lancret pinx. *Dessiné à veue et gravé par Jacob.*

LES OYES DU FRÈRE PHILIPPE.

H. 0m121. — L. 0m080.

57. — PARTIE DE PLAISIRS.

(A) Dans un parc, une société de joyeux convives, hommes et femmes, en train de festoyer en plein air autour d'une table servie, et au milieu de laquelle on voit un jambon entamé sur un plat. On remarque au centre de la composition une femme debout, coiffant de son bonnet un des convives qui regarde, en riant, un de ses cama-

rades. Celui-ci, debout sur une chaise, un pied sur la table, remplit de vin un verre qu'il tient à la main. Les autres convives, tous coiffés de bonnets de coton, considèrent cette scène en riant. A D., les valets, parmi lesquels on voit un petit négrillon coiffé d'un turban. Sur le premier plan, des chiens et un régiment de bouteilles vides. — T. C.

N. Lancret pinxit. *P. E. Moitte sculp.*

<center>PARTIE DE PLAISIRS.

*Dédiée à Monsieur de la Live
Introducteur des ambassadeurs et honoraire de l'Académie Royale
de Peinture et Sculpture.*

Gravé d'après le tableau original de N. Lancret. Haut de — qui se voit dans sa belle collection des Peintres et Sculp-
— 1 p. 8 po. 1/2 sur 1 p. 4 po. 3 l. de large. — teurs François.

A Paris chés l'Auteur a l'entrée de la rue S^t Victor, la première porte cochère à gauche en entrant par la Place —
— Maubert.

H. 0^m405. — L. 0^m325.</center>

Le tableau original d'après lequel cette gravure a été faite figure actuellement dans la collection de S. A. R. Mgr. le duc d'Aumale. Il a pour pendant : LE DÉJEUNER D'HUÎTRES, de de Troy.

La planche originale de cette gravure était vendue à la vente Moitte, le 14 nov. 1780, avec une autre intitulée : *La Partie de Chasse*, d'après Benard, pour la somme de 363 livres, à M. Vidal. Voir n° 168 du Catalogue de la vente en question.

4 fr. 25 c., vente De Vèze, 1855. — 24 fr., vente Lacombe, 1857. — 15 fr., vente Leblond, 1869.

(B) LE TROQUE DE LA COIFFURE. — Il a été fait sous ce nouveau titre une copie réduite en contre-partie de la planche originale (A). N'ayant jamais vu cette pièce, je ne l'indique ici que pour mémoire.

Mercure de France, décembre 1756. — Le sieur Moitte, graveur, vient de mettre au jour une Estampe qui a pour titre : PARTIE DE PLAISIRS, qu'il a gravée d'après le tableau de M. Lancret, composition des plus agréables et des plus riantes que ce maître ait produites. Elle est dédiée à M. de la Live, introducteur des ambassadeurs et honoraire de l'Académie Royale de peinture et sculpture. Ce tableau se voit dans sa belle collection des peintres et sculpteurs français. L'estampe se vend à Paris, chez l'auteur, rue Saint-Victor, la première porte cochère à gauche en entrant par la place Maubert.

58. — PAR UNE TENDRE CHANSONNETTE.....

(A) Dans un parc, au bord d'un cours d'eau qu'on voit à G., un jeune homme costumé en Mézetin, de face, le corps légèrement tourné de 3/4 à D., en train de jouer de la flûte. A D., assise sur un banc, une jeune femme de face, un éventail à la main, retourne la tête de pr. à G. vers un jeune homme qui lui offre des fleurs. A D., à moitié dissimulée derrière des broussailles, une autre jeune femme. — T. C.

N. Lancret pinxit. *C. N. Cochin sculpsit.*

<center>*Par une tendre Chansonette Souvent la flute et la musette
On exprime ses sentimens Sont l'interprette des amans.*

Se vend à Paris chez Cochin rue S^t Jaques au Mécénas.</center>

CATALOGUE DE L'ŒUVRE DE LANCRET.

1ᵉʳ ÉTAT. Eau-forte pure. Avant toutes lettres.
2ᵉ — Avant toutes lettres.
3ᵉ — Celui qui est décrit.
4ᵉ — A. G.: *N. Lancret pinxit*. Au M. : *A Paris chez Basset rue S. Jacques*. A D. : *C. N. Cochin sculpsit*. Dans cet état la planche de cuivre a été coupée, et par suite les vers ont disparu.
5ᵉ — En B., à G. : *N. Lancret pinxit.;* à D. : *A Paris chez Crépy le fils rue S. Jacques près S. Yves*. Au-dessous, les vers rajoutés.

20 fr., avec son pendant : DANS CETTE AIMABLE SOLITUDE, vente De Vèze, 1855. — 27 fr., avec son pendant, vente Le Blond, 1869. — 27 fr., avec son pendant, vente Herzog, 1876.

(B) Il a été fait de cette planche une copie avec de nombreux changements. De taille plus grande, la gravure est à claire-voie; sur le bout du banc où est assise la jeune femme on voit un lion en pierre, et derrière le banc un grand arbre aux rameaux touffus. A G., un motif d'architecture au bas duquel est un cours d'eau. — On lit au bas de cette copie, à G. : *Mart. Engelbrecht ex.*; au M. : N° 41; à D. : *Lancret pinx. Daudet fils sculp.*; et au-dessous au M. : *à Lyon, chez Daudet, avec privilége du Roy*.

H. 0ᵐ365. — L. 0ᵐ255.

(c) Petite reproduction sur bois en contre-partie de l'estampe originale et servant à illustrer la vie de *Nicolas Lancret*, dans l'*Histoire des Peintres de Charles Blanc*. — T. C.

A. Paquier del. *Lancret p.* *Carbonneau sc.*

H. 0ᵐ076. — 0ᵐ055.

(D) — LE JOUEUR DE FLUTE. — C'est la même pièce que l'estampe originale (A) copiée par Schmidt d'après Lancret. Voici ce que nous lisons à ce sujet dans le catalogue de l'œuvre de ce maître : « Sujet galant de quatre figures habillées à l'Espagnole, l'une représente un jeune homme debout jouant de la flûte, l'autre une dame assise tenant un éventail de la main gauche et paraissant parler à un jeune homme qui lui offre des fleurs, la quatrième figure est une servante derrière la dame; le lointain offre un ruisseau et quelques arbres. Cette estampe est une *copie* de notre artiste d'après l'estampe gravée par C. N. Cochin d'après Lancret. L'original est sans inscription, mais au-dessous de cette copie de Schmidt on lit : *Par une Des amans. N. Lancret pinxit. G. F. Schmidt sculpsi*. La copie est de la même grandeur que l'original. Elle est très-rare. La hauteur est de 9 p. 8 l. et la largeur 6 p. 10 1/2 l. Cette estampe est de l'année 1729. »

59. — *PATÉ D'ANGUILLE*.

Dans une salle à manger, près d'une table servie, un homme debout, de pr. à G., relevant d'une main la jupe de sa vaste robe de chambre, s'adresse à un autre personnage qu'on voit à G., de face, assis sur un large tabouret, sur lequel il a une main posée, cette main tenant le bout d'une serviette qu'il a sur ses genoux. A D., de pr. à G., et se penchant sur la table contre laquelle elle est assise, une femme tenant un pâté sur une assiette.

Au fond, d'autres personnages assis devant la table. A D., un placard ouvert contenant de la vaisselle; à G., une porte ouverte.

N. Lancret pinxit. *De Larmessin sculpsit.*

PATÉ D'ANGUILLE.

Ne blâme plus ton Maître, injuste serviteur, *Ce pâté quoique exquis te soulève le cœur,*
Aux dépens de ton front tu dois le laisser faire. *Sa femme quoique belle a cessé de lui plaire.*

M. Moraine.

A Paris chez de Larmessin graveur du Roy rüe des Noyers à la 2^{me} porte cochère à gauche entrant par la rüe S^t Jacques. A. P. D. R.

H. 0^m268. — L. 0^m350.

40 fr. 50 c., avec cinq autres de la suite, vente De Vèze, 1855. — 50 fr., vente Le Blond, 1869.

69. — *LE PETIT CHIEN QUI SECOUE DE L'ARGENT ET DES PIERRERIES.*

(A) Dans un riche intérieur, une jeune femme couchée dans un lit, un bonnet sur la tête, sa chemise entr'ouverte, un sein découvert. Elle a une main étendue sur son lit, et de l'autre tient une bague qu'elle montre à un jeune homme qui est à D., de pr. à G., debout au chevet du lit. Ce jeune homme, habillé en pèlerin de Cythère, noue un bracelet de perles autour du bras de la jeune femme. Sur le premier plan, au H. de la composition, une soubrette, agenouillée par terre, ramasse de l'argent et des pierreries qui sont sur le parquet, près d'un petit chien épagneul. Au fond, une autre soubrette, tenant des deux mains devant elle un collier de perles. — T. C.

N. Lancret pinxit. *De Larmessin sculp.*

LE PETIT CHIEN QUI SECOUE DE L'ARGENT ET DES PIERRERIES.

Que des pattes d'un chien il tombe des ducats, *Mais un cœur qui tiendroit contre un pareil appas,*
C'est un vray tour de fée, un prodige incroyable, *Ce seroit un prodige aussi peu vraisemblable.*

M^r Roy.

A Paris chez de Larmessin graveur du Roy rüe des Noyers à la 4^{me} porte cocher à droite entrant par la rüe S^t Jacques. A. P. D. R.

H. 0^m270. — L. 0^m350.

1^{er} ÉTAT. Celui qui est décrit.
2^e — Entre les vers, au M. : *à Paris | chès Buldet.* Le reste comme à l'état décrit.

40 fr. 50 c., avec cinq autres de la suite, vente De Vèze, 1855. — 20 fr., vente Le Blond, 1869. — 130 fr., vente Herzog, 1876. — 140 fr., vente Danlos et Delisle, mai 1876.

(B) Petite réduction en contre-partie. Encadrement.

LE PETIT CHIEN QUI SECOUE DE L'ARGENT ET DES PIERRERIES.

Que des pattes des chiens il tombe des ducats *Mais un cœur qui tiendroit contre un pareil appas,*
C'est un vray tour de fée, un prodige incroyable, *Ce seroit un prodige aussy peu vraisemblable.*

H. 0^m093. — L. 0^m120

(c) Il a été fait de cette planche une copie en Allemagne, chez *Hertli.* Ne l'ayant jamais vue, je ne l'indique ici que pour mémoire.

61. — LE PHILOSOPHE MARIÉ.

A D., un gros bonhomme, de 3/4 à G., sa canne à la main, tend son autre main vers le philosophe marié, qui est au milieu de la scène, de pr. à D., son chapeau sous le bras. Près du gros bonhomme, un autre personnage, appuyé sur sa canne. A G., un jeune homme tient des deux mains son chapeau à hauteur de sa poitrine. Il est entre deux femmes, dont l'une, à G., a les deux mains croisées devant elle, et dont l'autre tient son éventail des deux mains. A D., au fond, une autre femme. Vaste salle décorée de colonnes, et au fond, une porte vitrée dont un des battants est ouvert. — T. C.

N. Lancret pinxit. *C. Dupuis sculpsit.*

LE PHILOSOPHE MARIÉ. Acte V. Scène dernière.

A ce mauvais plaisant, à ce railleur grossier,
Qui croyant voir la sagesse en délire,
Lui fait insulte et se pâme de rire,
Reconnoissez un Financier. A Paris chez la Veuve de F. Chéreau graveur du Roy rue St Jacques
aux deux pilliers d'or. Avec privilège du Roy.

Son frère vertueux plaint le malheur d'Ariste,
Tous deux bien différents dans leur commune erreur,
L'un prouve sa bonté par un air sombre et triste,
Et l'autre par ses ris, prouve son mauvais cœur.
 N. D.

H. 0m328. — L. 0m442.

Le tableau original, d'après lequel cette gravure a été faite, figurait à l'exposition des tableaux du Louvre en 1739, sous le titre : *Le Philosophe marié*, scène V.

La gravure ci-dessus était exposée au Salon du Louvre en 1741, sous le titre : *Par M. Dupuis graveur académicien*. LE PHILOSOPHE MARIÉ, *d'après Lancret*.

1er ÉTAT. Le dernier vers se termine par le mot *cocur*, au lieu du mot *cœur*, erreur qui a été corrigée aux épreuves postérieures. Le reste comme à l'état décrit.
2e — Celui qui est décrit.

40 fr., avec LE GLORIEUX, vente De Vèze, 1855. — 9 fr., vente Le Blond, 1869.

Le | Philosophe | marié | ou | le mary | honteux de l'être. | Comédie en Vers | en cinq actes | par M. Néricaul Destouches | de l'Académie françoise. | le prix est de ?0 sols. | A Paris | chez François Le Breton libraire au bout | du Pont-Neuf près la rue Guénégaud | à l'Aigle d'or | MDCCXXVII. — Avec approbation et Privilège du Roy. — Première édition. 1 volume in-12.

Mercure de France, février 1727. — Le samedi 15, les comédiens du Théâtre-François donnèrent la première représentation du *Philosophe marié*, comédie en vers et en 5 actes de M. Néricault Destouches, de l'Académie françoise. Cette pièce, tout à fait dans le ton de la bonne comédie, est universellement applaudie. On y trouve beaucoup d'art dans la conduite et les caractères, beaucoup d'élégance et de finesse dans le style et une grande variété dans l'enchaînement des actes et des scènes. Les mœurs et les bienséances théâtrales y sont ménagées d'une manière à mériter les suffrages de tous les honnêtes gens, et le dénoûment est très-neuf et très-heureux. Cet ouvrage montre en M. Destouches un esprit vif et pénétrant, cultivé par l'étude et les réflexions. Il est correct et châtié, employant toujours le mot propre sans être recherché, pensant juste et s'exprimant avec autant de feu que de noblesse, en homme qui a grand usage du monde. Nous donnerons un extrait de cette pièce dans le prochain *Mercure*. Au reste, ce n'est pas ici le coup d'essay de M. Destouches. Voici les comédies qu'il a déjà données au public, dont la plupart ont eu beaucoup de succès : — *Le Curieux impertinent* en 1710. — *L'Ingrat* en 1712. — *L'Irrésolu* en 1713. — *Le Médisant* en 1715. — *Le Triple Mariage* en 1716. — *L'Obstacle imprévu* en 1717.

Le 28 avril de la même année 1727, il y avoit déjà vingt représentations de cette pièce, qui fut presque aussi nombreuse que la première qu'on a donnée de cette pièce, ce qui marque un succès des plus grands qu'on ait vus depuis longtemps.

Mercure de France, juin 1727. — Il paroît depuis peu une critique du *Philosophe marié* chez Chaubert et la veuve Guillaume, quai des Augustins; elle est intitulée : *Les Caractères du Philosophe marié*. L'auteur prétend faire voir que tous les caractères de cette comédie, qui a eu un succès si prodigieux, sont faux, équivoques et contradictoires ; qu'il n'y a pas un seul personnage qui ne parle contre la bienséance, et même contre le sens commun ; il soutient surtout que le *philosophe* est un étourdi, un sot, un fou, un homme qui a l'esprit petit, vulgaire, timide et intéressé; on ajoute que *Céliante* est non-seulement capricieuse, mais d'une effronterie sans pudeur et d'une extravagance qu'on ne peut définir; que *Damon*, son amant, est un fou

48 CATALOGUE DE L'ŒUVRE DE LANCRET.

de vouloir épouser une fille pour laquelle il ne paroît pourtant que médiocrement passionné, etc. Enfin on examine en détail les caractères de la pièce, sans en omettre aucun ; et cependant, malgré tous les défauts qu'on croit avoir prouvés, on conclut que la pièce ne laisse pas d'être très-estimable. La critique passe pour être bien écrite, d'une justesse géométrique et d'un style vif et précis. L'auteur n'a point attaqué la conduite de la pièce, il s'est restreint aux seuls caractères. Si ces sortes d'écrits se contenoient dans certaines bornes, rien ne seroit plus utile pour épurer le goût et pour rendre le public plus circonspect dans ses applaudissemens. C'est par les critiques judicieuses des pièces de théâtre qui ont eu de l'éclat qu'on apprend à s'y connoître.

Mercure de France, septembre 1741. — LE PHILOSOPHE MARIÉ. Estampe en large. C'est la représentation de la dernière scène du 5e acte de la comédie qui porte ce titre, de la composition de M. Destouches, de l'Académie françoise, laquelle attire toujours un très-grand concours au Théâtre-François, comme une des meilleures de cet illustre auteur. Cette scène est composée de sept personnages, quatre acteurs et trois actrices, dont les caractères sont très-bien rendus et même la ressemblance de ceux qui remplissent ces rôles. Cette estampe est gravée avec beaucoup d'art par M. Dupuis, d'après le tableau de M. Lancret, peintre de l'Académie, dont le nom et les talents sont assez connus. Elle est fort approuvée des connoisseurs.

Elle se vend rue Saint-Jacques aux 2 pilliers d'or chez la veuve de François Chéreau, graveur du Roy. On lit au bas ces vers....... *A ce mauvais plaisant......* etc.

62. — *PRÈS DE VOUS, BELLE IRIS.*

Dans un parc, à l'ombre de grands arbres, une jeune femme de face, la tête de 3/4 à D., assise sur un tertre gazonné, une main tenant son éventail, l'autre un large parasol chinois avec lequel elle s'abrite des rayons du soleil. Elle regarde un jeune homme qui, assis à côté d'elle à D. et accoudé sur le gazon, lui parle, une main levée à hauteur du parasol. Ce jeune homme est costumé en Mézetin, une fraise autour du cou. — T. C. Un fil.

N. Lancret pinx. M. Horthemels sculp.

Près de vous belle Iris ce fantasque minois,
Met mon esprit à la torture
Que cherchés vous par avanture
Dans le milieu du jour et sur le bord d'un bois.

A Paris chez M. Horthemels rue S. Jâque au Mécenas.

H. 0m195. — L. 0m158.

1er ÉTAT. Avant les noms des artistes. Le reste comme à l'état décrit.
2º — Avant l'adresse : *A Paris chez M. Horthemels rue S. Jâque au Mécénas.* Le reste comme à l'état décrit.
3e — Celui qui est décrit.

26 fr., avec les trois autres pièces de la suite, vente De Vèze, 1855. — 60 fr., avec les trois autres de la suite, vente Herzog, 1876.

63. — *LE PRINTEMPS.*

Dans un jardin, un jeune homme, tenant d'une main une bêche, tient de son autre main l'épaule d'une jeune femme qui, près de lui à G., le regarde amoureusement, la tête légèrement de 3/4 de son côté. Elle porte des deux mains, à hauteur de sa ceinture, une corbeille pleine de fleurs. A D., une jeune femme arrosant des fleurs avec un vaste arrosoir qu'elle tient des deux mains. A G., une fontaine monumentale.

N. Lancret pinxit. De Larmessin sculpsit.

LE PRINTEMS.

Que de travaux pour faire éclore *S'ils sont cueillis par la main que j'adore,*
Les Fragiles dons du printems ! *Je n'aurai pas perdu mon tems.*

Mr *Roy Chevalier*
de l'Ordre de St Michel.

A Paris chez de Larmessin graveur du Roy rüe des Noyers à la 2e porte cochère à gauche entrant par la rue St Jacques. A. P. D. R.

H. 0m280. — L. 0m360.

Cette gravure figurait à l'exposition des tableaux du Louvre en 1745, avec les trois pendants : *L'Automne, L'Été, L'Hiver*, sous le titre : *Les Quatre Saisons*.

Il existe au Louvre, dans les salles de l'École française, un tableau de Lancret intitulé : *Le Printemps*. Ce n'est pas d'après ce tableau qu'a été gravée l'estampe ci-dessus. La composition en est toute différente.

1er ÉTAT. Celui qui est décrit.
2e — En B., au-dessous de l'adresse de Larmessin : *A présent chez Crépy rue S. Jacques à l'image S. Pierre près la rue de la Parcheminerie*. Le reste comme à l'état décrit.

70 fr., avec les trois autres pièces de la suite, vente De Vèze, 1855. — 72 fr., avec les trois autres pièces de la suite, vente Le Blond, 1869. — 80 fr., avec les trois autres de la suite, vente Herzog, 1876.

(B). Petite réduction en contre-partie de l'estampe originale (A). — T. C.

LE PRINTEMS.

H. 0m135. — L. 0m093.

(C) Il a été fait de la planche (A) une petite copie dans le même sens. Elle est entourée d'un T. C.

J. G. Hertel. exc. A. V.

DER FRÜHLING. N° 22. LE PRINTEMS.

H. 0m091 — L. 0m125.

64. — *LE PRINTEMPS.*

Dans un parc, à l'ombre de grands arbres, une société composée de jeunes gens et de jeunes femmes. On remarque au milieu de la composition une jeune femme assise sur un tertre, un bras passé autour de l'épaule d'un jeune homme qui, assis à G. à côté d'elle, lui offre un nid rempli de petits oiseaux. Elle a une main sur une cage posée à côté d'elle sur le tertre. A D., une jeune femme, vue de 3/4 à G., tenant une corbeille sur ses genoux, près d'une de ses compagnes qui tient par un fil un petit oiseau posé sur sa main. A. G., sur le premier plan, une petite mare.

N. Lancret pinxit. *B. Audran sculpsit.*

LE PRINTEMS.

Dès qu'à nos yeux Cibèle, étalant sa parure, Tous nos jeunes Bergers errans dans ce Bocage,
Couvre les prés de fleurs et les Bois de Verdure, D'une furtive main vont enlever leurs Nids.
Que de tendres Oiseaux voltigeans dans les airs, Il n'est point de Bergère avide de Petits,
On entend retentir les amoureux concerts : Qui pour les resserrer ne leur ouvre sa cage.

Cl. Ferrarois.

A Paris chez la Vve de F. Chéreau graveur du Roy rue St Jacques aux deux pilliers d'or. Avec privilège du Roy.

H. 0m382. — L. 0m327.

1er ÉTAT. Avant toutes lettres.
2e — Celui qui est décrit.
3e — En B., au M., entre les vers, on lit : *Les 4 sujest du Cabinet de M. La Faye*. Le reste comme à l'état décrit.

23 fr. 5o c., avec les trois autres de la suite, vente De Vèze, 1855.— 5o fr., avec les trois autres de la suite, vente Le Blond, 1869. — 49 fr., avant toutes lettres, vente Palla, 1873. — 26 fr., avec l'Automne, vente Herzog, 1876.

65. — *QUAND VOUS VOULÉS TOUCHER.....*

Dans une chambre, le soir, près d'une table sur laquelle est une bougie et un livre de musique, un jeune homme habillé en Mézetin, une fraise autour du cou, assis de face sur une chaise, en train de jouer de la mandoline. Derrière lui, à G., deux jeunes femmes, dont l'une, assise, tient des deux mains un cahier de musique, et dont l'autre est debout de pr. à D. — T. C. Un fil.

N. Lancret pinx. *M. Hortemels sculp.*

Quand vous voulés toucher quelque cœur amoureux
Belle ou non, vous scavés ce secret à merveille,
Si le poison répugne à prendre par les yeux
Vous le faîtes entrer par l'oreille.

A Paris chez M. Hortemels rue S. Jâque au Mécénas.

H. 0m196. — L. 0m157.

1er ÉTAT. Avant les noms des artistes. Le reste comme à l'état décrit.
2e — Avant l'adresse : *A Paris chez M. Horthemels rue S. Jâque au Mécénas.* Le reste comme à l'état décrit.
3e — Celui qui est décrit.

26 fr., avec les trois autres de la suite, vente De Vèze, 1855. — 5 fr., avec la pièce de *Lise s'en va changer....* vente Le Blond, 1869. — 6o fr., avec les trois autres de la suite, vente Herzog, 1876.

66. — *QUE LE CŒUR D'UN AMANT EST SUJET A CHANGER.....*

Au pied d'un grand arbre, contre lequel il s'adosse, un jeune homme jouant de la cornemuse. Il regarde une jeune femme qui est assise près de lui, une rose à son corsage. A D., la jeune femme délaissée jette sur le jeune homme un regard de côté, une main tenant son éventail, l'autre main près de sa bouche. Au fond, à D., et vue de dos, une jeune femme, tenant une houlette, cause avec un jeune homme. — T. C.

N. Lancret pinx. *A Paris chez Chéreau graveur du Roy rue St Jacques aux deux pilliers d'or. A. P. R.* *S. Silvestre Le Moine sculp.*

Que le cœur d'un amant est sujet à changer! *Il se voit reprocher son infidélité*
Vous le voyez par ce Berger. *Sans en être déconcerté.*
Il n'avait autre fois des yeux que pour Sylvie, *Epris d'un autre objet, ce n'est plus qu'à Lisette;*
Maintenant elle marque en vain sa jalousie, *Qu'il adresse aujourd'hui les sons de sa musette.*

H. 0m357. — L. 0m277.

14 fr. 5o c., vente Le Blond, 1869. — 100 fr., avec les deux autres pièces : *Trop indolent Tircis* et *D'un Baiser que Tircis...* vente Herzog, 1876.

CATALOGUE DE L'ŒUVRE DE LANCRET.

67. — QUOY, N'AVOIR POUR VOUS TROIS.....

Dans un parc, assis au pied d'un arbre, sur un tertre gazonné, un jeune homme et deux jeunes femmes. Le jeune homme, à G., de 3/4 à D., tient d'une main une bouteille, et de l'autre un verre qu'il présente à une des jeunes femmes assise près de lui à D., sa main tenant un éventail. La seconde jeune femme est assise derrière eux, la poitrine légèrement découverte. — T. C. Un fil.

N. Lancret pinx. *M. Horthemels sculp.*

Quoy! n'avoir pour vous trois qu'une seule bouteille,
C'est bien peu pour vous mettre en train,
Il faloit mieux Lisandre aporter plus de vin
Et n'amener au bois avec vous qu'une belle.

A Paris chez M. Horthemels rue S. Jâque au Mécénas.

H. 0^m193. — L. 0^m155.

1^{er} ÉTAT. Avant les noms des artistes. Le reste comme à l'état décrit.
2^e — Avant l'adresse : *A Paris chez M. Horthemels rue S. Jâque au Mécénas.* Le reste comme à l'état décrit.
3^e — Celui qui est décrit.

26 fr., avec les trois autres de la suite, vente De Vèze, 1855. — 10 fr., avec la pièce *Près de vous belle Iris*, vente Le Blond, 1869. — 60 fr., avec les trois autres de la suite, vente Herzog, 1876.

68. — RÉCRÉATION CHAMPÊTRE.

(A) Dans un parc, un jeune homme à G., de face, adossé à un grand socle de pierre sur le haut duquel est une statue vue de dos, joue de la guitare. Sur le second plan, deux femmes assises, l'une sur un tertre, son coude appuyé à terre, sa main soutenant sa tête ; l'autre sur un banc de pierre, tenant d'une main sa jupe, de l'autre son éventail, et écoutant un jeune homme qui, près d'elle à D., lui parle amoureusement. Au fond, à D., derrière une haie de jeunes arbres, une femme considérant cette scène. — T. C.

N. Lancret pinx. *Joullain sculp.*

Que de plaisirs divers dans ce charmant Bocage, **RÉCRÉATION CHAMPÊTRE** *Tandis que de Tircis l'harmonieuse Lyre,*
Ces amans fortunés goûtent en même temps? *Tient leurs sens enchantés par ses divins acords,*
Ils y prennent le frais sous un épais feuillage, *Chez G. Duchange graveur du Roi* *Les tendres sentiments que sa douceur inspire,*
Qui cache du soleil les rayons éclatans, *A Paris* — rue S^t Jacq. près les Mathurins. *Font naître dans leurs cœurs mile amoureux transports.*
Chez Joullain rue Froidmanteau —
vis-à-vis le Château d'Eau. *Ferrarois.*

H. 0^m334. — L. 0^m388.

27 fr., vente De Vèze, 1855. — 13 fr. 50 c., vente Le Blond, 1869. — 50 fr., vente Herzog, 1876.

(B) Reproduction en contre-partie de l'estampe originale (A). — T. C.

N. Lancret pinx.

Que de plaisirs divers dans ce charmant Bocage, **RÉCRÉATION CHAMPÊTRE** *Tandis que de Tirsis l'harmonieuse Lyre,*
Les amans fortunés goûtent en même temps! *Tient leurs sens enchantés par ses divins acords,*
Ils y prennent le frais sous un épais feuillage, *Les tendres sentiments que sa douceur inspire,*
Qui cache du soleil les rayons éclatans. *Font naître dans leurs cœurs mile amoureux transports.*

H. 0^m334. — L. 0^m388.

(c) Petite réduction gravée sur bois et dans le même sens que l'estampe originale. Ici la scène est réduite à trois personnages : celui qui joue de la guitare, le jeune homme et la jeune femme, assis tous deux sur un banc de pierre. — Cette petite gravure sert à illustrer la vie de *Nicolas Lancret* dans l'*Histoire des Peintres*, de Charles Blanc. — Claire-voie.

H. 0m063. — L. 0m061.

(D) Cette même réduction (c) sert à illustrer (page 5) un petit volume intitulé : *Bibliothèque des Beaux-Arts. Les Peintres des Fêtes galantes. Watteau, Lancret, Pater, Boucher. Par Ch. Blanc. Paris, Jules Renouard*, 1854. 1 vol. in-18.

(E) Reproduction de l'estampe originale (A) tirée en rouge. Cette pièce fait partie d'une suite de reproductions de gravures destinée à servir de matériaux aux artistes, dessinateurs, etc. — T. C. — En H., au-dessus du T. C., à D. : 100.

| N. Lancret. | Aubert rue du Château d'eau 27 à Paris. | Gravé par Marks. |

H. 0m194. — L. 0m276.

69. — LES RÉMOIS.

(A) Dans un intérieur, un jeune homme assis près d'une jeune femme vers laquelle il se penche, un bras passé autour de son cou, sa main caressant sa gorge. La femme, de pr. à G., a une main posée sur le bras de son mari. A D. une table sur laquelle on voit un pain de ménage, des verres, des plats, etc. A G., un chevalet sur lequel est un tableau où l'on voit représenté un jeune homme jouant de la musette aux pieds d'une jeune femme assise à D. sur un tertre, une cage sur ses genoux. Au fond, une porte ouverte, dans l'encadrement de laquelle on aperçoit les deux Rémois.

| N. Lancret pinxit. | | De Larmessin sculpsit. |

LES REMOIS.

A la femme du peintre ils aspiroient tous deux,
Il leur rend tour à tour ce qu'il auroit craint d'eux.

Trahis et prévenus les Galants téméraires,
Sont auteurs de leur peine et témoins oculaires.

Mr Roy.

A Paris chez de Larmessin graveur du Roy rüe des Noyers à la 2e porte Cocher à gauche entrant par la rüe St Jacques. A. P. D. R.

H. 0m270. — L. 0m352.

Cette gravure figurait à l'exposition des tableaux du Louvre en 1742, sous le titre : *Les Remords* (les Rémois), par de Larmessin.

M. le baron Pichon possède dans sa collection une petite tabatière en écaille, sur le couvercle de laquelle est une miniature charmante représentant la scène ci-dessus décrite. Cette miniature, qui est certainement contemporaine de Lancret, n'offre que le groupe principal du peintre et de sa femme, assis tous deux près de la table.

82 fr. 50 c., avec : *La Servante Justifiée, Les Oies de frère Philippe, Les Troqueurs, A femme avare, Nicaise*, vente De Vèze, 1855. — 31 fr., toute seule, vente Le Blond, 1869. — 130 fr., toute seule, vente Herzog, 1876.

| (B) Petite reproduction en contre-partie de l'estampe originale (A). — T. C. |

N. Lancret. *Dessiné à veue et gravé par Jacob.*

LES REMOIS.

H. 0^m121. — L. 0^m080.

70. — REPAS ITALIEN.

Dans un parc, une société composée de jeunes gens et de jeunes femmes, en train de goûter autour d'une table de pierre que l'on voit à D., et sur laquelle sont des plats, du pain, du raisin et des verres. On remarque, au M. de la composition, un jeune homme assis sur un tertre et offrant d'une main un verre plein de vin à une jeune femme assise près de lui ; de son autre main, il tient une bouteille garnie d'osier : A G., une jeune femme se balance à une balançoire, que tire avec une corde un jeune homme que l'on voit à G. Vers la D., sur le premier plan, un jeune homme debout, le pied posé sur un panier où sont des bouteilles de vin, est en train d'accorder sa guitare.

N. Lancret pinxit. *J. P. Le Bas sculpsit.*

REPAS ITALIEN.

Dédié à son Altesse Monseigneur Honoré Grimaldi par la grace de Dieu Prince de Monaco.

Dans ce charmant séjour, où —	Par son très humble —	Jacques Philippe Le Bas	Si l'amour vous remplit de —
— brillent tant de Belles,	— serviteur	— du Roy au bas de la rue —	— l'ardeur la plus tendre,
Dont l'air est trop galant pour —	à Paris chez J. P. Le —	— de la Harpe	De concert avec lui, Bacchus —
— qu'elles soient cruelles,	— Bas graveur	chez un Fayencier.	— par sa liqueur,
Rien ne peut empescher, amants, —	vis à vis la rue Percée		Sçait vous mettre en état de —
— vôtre bonheur :			— tout entreprendre.

M^r Moraine (p^{te} sèche).

Gravé d'après un tableau original de Lancret, haut de 3 pieds 1 pouce sur 4 pieds 1 pouce de large, du Cabinet du duc de Valentinois.

H. 0^m414. — L. 0^m605.

1^{er} ÉTAT. Eau-forte pure, avant toutes lettres.
2^e — Celui qui est décrit.

4 fr., vente De Vèze, 1859. — 37 fr., vente Le Blond, 1869.

Mercure de France, juin 1738. — Le sieur Le Bas, graveur du Roy, continuant de produire des morceaux de bon goût, vient de mettre au jour une estampe de 17 pouces 1/2 de haut sur 23 pouces 1/2 de large, d'après un excellent tableau de M. Lancret, qui représente dans un admirable paysage, et autour d'une table où est une corbeille pleine de raisins, de verres, de bouteilles, etc., une troupe de jeunes dames et de jeunes hommes vêtus à l'italienne, ce qui a donné lieu au graveur de donner à cette estampe le titre de REPAS ITALIEN. On lit au bas ces vers de M. Moraine. . . etc.

71. — M^{lle} SALLÉ.

(A) Dans un riche paysage, M^{lle} Sallé, de face, la tête légèrement penchée à G., une boucle de ses cheveux retombant sur son épaule, ébauche un pas de danse, les mains et les bras étendus à D. et à G. Elle a une robe agrémentée de fleurs et de rubans. A G., trois femmes dansant près d'elle. A D., quatre petits garçons, debout ou

assis par terre, jouant de la musette ou de la flûte. De ce côté, un temple circulaire décoré de colonnes, au centre duquel est une statue de Diane tenant son arc à la main.

N. Lancret pinxit. *N. de Larmessin sculpsit.*

Mlle SALLÉ.

Vera incessu patuit Deâ. Virg. Œneid. L. I.

Maîtresse de cet art que guide l'harmonie,
Je peins les Passions, j'exprime la Gaieté;
Je joins des Pas brillants au feu de mon Génie,
Les Grâces, la justesse à la légèreté,
Sans offenser l'aimable Modestie,
Qui de mon sexe augmente la Beauté.

I know her now the Sylvan Goddess cries,
Œneas, saw her once in such disguise.
Delusion vain! her Grace, her easy mien.
Her ev'ry stap dixloses Beautys queen
But soon the laughing Nymphs the fraud confess'd
— For they to grace her feast, had Sallé dress'd.

A Paris chez L. Surugue graveur du Roy rûe des Noyers attenant le magazin de papier vis-à-vis St Yves. A. P. D. R.

H. 0m407. — L. 0m545.

20 fr., vente De Vèze, 1855. — 16 fr., vente Le Blond, 1869.

(B) Petite réduction, à l'eau-forte, en contre-partie de l'estampe originale (A), et servant à illustrer, à l'article LANCRET, le *Catalogue des Tableaux anciens et modernes des diverses Écoles, formant la galerie de MM. Pereire, et dont la vente aura lieu les 6, 7, 8 et 9 mars 1872. Paris, 1872.* — T. C. — En H. au-dessus du T. C., au M. : *Lancret.*

De Launey sc. *Imp. A. Salmon Paris.*

PORTRAIT DE Mlle SALÉ.

H. 0m084. — L. 0m116.

1er ÉTAT. En B., au-dessous du T. C., au M., à la pointe : *De Launey d'après Lancret*. Sans autres lettres.
2e — Celui qui est décrit.

(c) Petite reproduction sur bois, avec changements, de la pièce ci-dessus. Ici Mlle Sallé est toute seule, et l'on ne voit à D. qu'un seul enfant jouant de la musette. Cette petite pièce sert à illustrer le *XVIIIe Siècle. — Institutions, Usages, Coutumes*, par Paul Lacroix (Bibliophile Jacob), page 425. — Entourée d'un T. C. et d'un fil. Cintré aux deux angles du haut. On lit en B., au-dessous du fil : *Fig. 268. Mlle Salé, célèbre danseuse, d'après Lancret.*

H. 0m124. — L.0m100.

Mercure de France, avril 1732. — Le sieur Lancret, peintre de l'Académie, compte donner incessamment au public le portrait historié de Mlle Sallé, pour servir de pendant à celui qu'il a fait de Mlle Camargo. Ces deux célèbres rivales, qui par la diversité de leurs talents, n'ont concouru que mieux à la gloire de leur art, et qui partagent également les suffrages du public, méritent la même immortalité. Il me survient un madrigal qui fut fait chez le peintre lorsqu'il dessinoit une attitude d'après cette danseuse. Le public ne sera pas fâché qu'on lui en fasse part. L'ingénieux poète parle à M. Lancret.

MADRIGAL.

Ma plume et ton pinceau doivent par d'heureux traits
Former une image brillante.
Appollon nous inspire et Sallé se présente.
Je peindrai ses vertus, tu peindras ses attraits,
Incertain sur le choix des grâces
Ton œil épris en vain les trace,

*Et l'art tient dans tes mains ses crayons suspendus.
La peindre est un secret, que l'art confus ignore,
Console-toi je suis encore
Plus incertain sur le choix des vertus.*

72. — SECOND LIVRE | DE PIÈCES DE CLAVECIN.

Sur le devant d'un théâtre, au fond duquel on voit des petits personnages en train de danser et, sur le premier plan, un Neptune en grand costume, tenant à la main un trident, une femme, à G., tenant d'une main une lyre, relève de son autre main un grand rideau. De 3/4 à D., elle a le pied posé sur un livre. A côté du livre, une trompette et un violon. A D., un petit génie tient d'une main un cartouche dont l'extrémité inférieure pose à terre. Sur ce cartouche, les armes du prince de Conti. En B. de la composition, un cartouche ornementé de rinceaux et de guirlandes de roses. Le tout est encadré par un T. C., et sert de Frontispice à un livre de musique dont le titre est ci-dessous.

Second Livre de pièces de Clavecin. Composées par M^r Dandrieu Organiste de la Chapèle du Roi, dédié A Son Altèsse Sérénissime Monseigneur le Prince de Conti. N. Lancret pinx. C. N. Cochin sculp.

Paris chés le S^r Boivin rue S^t Honoré à la règle d'or et chés le S^r Le Clerc rue du Roule à la Croix d'or. Prix 12 l.
1728.

H. 0m287. — L. 0m211.

Le tableau en grisaille, dans le même sens que la gravure, faisait partie de la collection de M. Camille Marcille, dispersée cette année à l'hôtel des ventes. Ce tableau offre cela de particulier que les armes qui sont sur le petit cartouche tenu par le génie sont les armes de France, avant qu'on y ait mis la barre des Conti. Vendu 1,200 fr. Il était ainsi indiqué dans le Catalogue de vente : « 42. — FRONTISPICE POUR UN SECOND LIVRE DE PIÈCES DE CLAVECIN. *Une femme assise, la tête couronnée de fleurs, tenant d'une main une lyre, relève de l'autre un rideau de théâtre. Ce rideau levé, on voit danser un berger et une bergère au milieu d'un parc. A droite, un génie tient l'écusson des armes de France. Dessous, le cartouche dans lequel sera l'inscription. —* Grisaille. Toile. H. 0m33 ; L. 0m24. »

1er ÉTAT. La gravure n'est pas entièrement terminée. Le cartouche est en blanc. Avant toutes lettres.

2e — Celui qui est décrit.

10 fr., avec le TITRE DU TROISIÈME LIVRE DE PIÈCES DE CLAVECIN, vente De Vèze, 1855. — 9 fr. 50 c. les deux, vente Le Blond, 1869.

73. — LA SERVANTE JUSTIFIÉE.

(A) La servante est dans le jardin, à moitié renversée par terre, à D., la tête de pr. à G. Elle tient d'une main la rose qui est à son corsage, et qu'elle défend contre les tentatives d'un jeune homme qui, à G., le haut du corps

penché en avant sur la jeune femme, cherché à lui ravir sa fleur. A G., on aperçoit la femme du volage, accoudée à sa fenêtre. A D., une fontaine architecturale adossée à de grands arbres. — T. C.

Lancret pinxit. *De Larmessin sculp.*

LA SERVANTE JUSTIFIÉE.

L'art de tromper fait tout : En vain le voisinage,
Jurera qu'il a vu : nargue des Médisans.

La femme est incrédule, et le mary volage,
La servante est aimée, et tous trois sont contens.

M^r. Roy.

A Paris chez de Larmessin graveur du Roy rüe des Noyers la 4^{me} porte cochère à droite entrant par la rüe St Jacques.
A. P. D. R.

H. 0^m268. — L. 0^m347.

1^{er} ÉTAT. Celui qui est décrit.

2^e — En B., au-dessous du titre et entre les quatre vers : *à Paris | chés Buldet.* Le reste comme à l'état décrit.

82 fr. 50 c., avec *Les Oies du frère Philippe, Les Rémois, Les Troqueurs, A femme avare, Nicaise,* vente De Vèze, 1855. — 44 fr., vente Le Blond, 1869. — 165 fr., vente Herzog, 1876.

(B) Petite reproduction dans le même sens que l'estampe originale (A). — Encadrement.

Lancret pinxt. *Amsterdam.*

LA SERVANTE JUSTIFIÉE.

Afin que ta femme Damon,
Ne soubconne point Alison
Tu la caresses, tu la baises.

Ah! que d'épouses seroient aises
D'être dupes de leurs maris
Tous les matins au même prix.

H. 0^m093. — L. 0^m125.

(c) Petite reproduction en contre-partie de l'estampe originale (A). — T. C.

Lancret pinx. *Dessiné à veue et gravé par Jacob.*

LA SERVANTE JUSTIFIÉE.

H. 0^m121. — L. 0^m080.

74. — *LA SOIRÉE.*

(A) La nuit, dans un paysage éclairé par la lune, cinq femmes se livrant au plaisir du bain. L'une d'elles, à D., en chemise, dans un petit ruisseau dont l'eau lui monte jusqu'aux genoux, se dispose à asperger avec sa

main une de ses compagnes, assise par terre sur la rive, de pr. à D., un jambe baignant dans le ruisseau. A G., un bateau dans lequel sont deux des baigneuses. — T. C.

N. Lancret pinxit. *N. de Larmessin sculpsit*

LA SOIRÉE.

Dans le mouvant cristal d'un Bain si pur, si frais, *Est-ce assez et peut on songer à ses atraits*
La Beauté jouit d'elle-même. *Sans penser à quelqu'un qu'on aime.*

M^r Roy.

A Paris chez N. de Larmessin graveur du Roy rue des Noyers à la deuxième porte à gauche entrant par la rue St Jacques. A. P. D. R.

H. 0^m278. — L. 0^m355.

Cette gravure figurait à l'exposition des tableaux du Louvre en 1741, avec les trois pendants : *L'Après-Dînée, Le Matin, Le Midi*, sous le titre : *Les Quatre Heures du Jour, d'après M. Lancret.*

1^{er} ÉTAT. Celui qui est décrit.
2^o — Au-dessous de l'adresse : *A Paris chez N. de Larmessin...* etc., on lit : *A Présent chez Crépy rue S. Jacques à l'image S. Pierre près la rue de la Parcheminerie.* Le reste comme à l'état décrit.

34 fr., avec les trois autres de la suite, vente De Vèze, 1855. — 71 fr., avec les trois autres de la suite, vente Le Blond, 1869. — 80 fr., avec les trois autres de la suite, vente Herzog, 1876.

(B) Copie en contre-partie de l'estampe originale (A). — T. C.

Zum mehro ist es zeit ins reine Bad zu geben DER ABEND *Dans le mouvant cristal d'un Bain si pur, si frais*
Worm die schönheit sich von selbst mit fust erblickt LA SOIRÉE. *La Beauté jouit d'elle-même!*
Auch hat schon mancher afft dar inen wasgeschen n^o 13. *Est-ce assez et peut on songer à ses atraits,*
Das ihm hat Aug und Herz recht iniglich erguickt *Sans penser à quelqu'un qu'on aime?*
N. Lancret pinxit. *Joh. Georg. Hertel. exc. Aug. Vind.*

H. 0^m278. — L. 0^m355.

(C) Il existe également une copie en contre-partie de l'estampe originale (A), à la manière noire et imprimée en bleu; elle a été publiée à Augsbourg, chez C. G. Kiliau. Ne l'ayant jamais vue, je ne l'indique ici que pour mémoire.

75. — *LA TERRE.*

(A) Au pied d'un vaste escalier de pierre qu'on voit à G., et qui est décoré de vases et de fontaines, une société de jeunes gens et de jeunes femmes. On remarque à G., sur le premier plan, trois de ces jeunes femmes assises par terre et jouant avec des fruits qui sont à leurs pieds. A D., un homme arrosant, un autre bêchant la terre; un troisième, monté au haut d'une échelle appliquée contre un poirier, jette des poires dans le tablier d'une femme qui est debout, de pr. à D., au milieu de la composition. — T. C.

N. Lancret pinxit. *C. N. Cochin sculp.*

La terre fut toujours la Mère des Humains *Sans la peine, sans l'art, elle est toujours stérile*
Mais qu'ils ne pensent pas que son front se couronne, LA TERRE. *Sur sa fécondité l'on compteroit en vain,*
De tous les riches dons de Flore et de Pomone *Si les Fruits les plus beaux se forment dans son sein*
S'ils n'y joignent aussi le travail de leurs mains. *Tiré du Cabinet de Monsieur le Premier.* *Il faut le déchirer pour la rendre fertile.*

A Paris chez la V^e de F. Chéreau graveur du Roy, rüe St Jacques aux deux pilliers d'or. — Avec privilège du Roy.

H. 0^m375. — L. 0^m323.

1er ÉTAT. Avant toutes lettres.
2e — Celui qui est décrit.
14 fr. 50 c., avec les trois autres de la suite, vente De Vèze, 1855. — 37 fr., toute seule, vente Le Blond, 1869. — 20 fr. avec les trois autres de la suite, vente Herzog, 1876.

(B) Il existe de cette gravure une petite reproduction sur bois, en contre-partie, et servant à illustrer un article intitulé : *Lancret*, dans le *tome* 16 du *Magasin pittoresque, juillet* 1848, *page* 209. Cette gravure est à claire-voie. — On lit en B., dans l'intérieur du dessin, vers la G. : *Piaud*, et au-dessous, au M. : *D'après Lancret*.

H. 0m212. — L. 0m145.

76. — (TÊTE DE FEMME).

C'est la tête d'une des femmes qui figurent dans la grande pièce du REPAS ITALIEN, et à laquelle le personnage principal dans cette estampe offre un verre de vin. Cette tête est de 3/4 à G. Elle a ici autour du cou une petite croix à la Jeannette qui n'existe pas dans la grande planche. — T. C., sans aucune lettre.

H. 0m212. — L. 0m142.

77. — (TÊTE DE FEMME).

C'est la tête d'une femme qui, dans la même pièce du REPAS ITALIEN, est assise derrière la table où est servi le goûter. Elle est de pr. à D., coiffée d'une toque, avec deux plumes ayant à leur base un nœud de rubans. — T. C., sans aucune lettre.

H. 0m208. — L. 0m139.

78. — (TÊTE D'HOMME).

C'est la tête de l'homme qui, dans la même pièce du REPAS ITALIEN, offre un verre de vin à la femme qui est assise près de lui, au M. de la composition, de pr. à D., coiffé d'un chapeau avec nœud de rubans sur le devant, une fraise autour du cou, justaucorps d'étoffe rayée. — T. C., sans aucune lettre.

H. 0m206. — L. 0m141.

1er ÉTAT. Celui qui est décrit.
2e — En H., à D., le n° 13. Le reste comme à l'état décrit.

Les trois planches ci-dessus font partie d'un ouvrage in-folio dont voici le titre : *Livre de Desseins | qui repré- sentent les parties | du corps humain et des figures | entières | Gravez | d'après les plus grands Peintres | modernes tels que Mrs Vanloo, | Parocel, Boucher, et Lancret, Et | d'après les Tableaux du fameux | Le Sueur qu'on voit au Cloitre | des Chartreux de Paris. | On y trouve aussi plusieurs fi | gures habillées à la françoise. | Ce livre qui contient 20 feuilles | est gravé par J. P. Le Bas graveur du | Roy, Et se vend à Paris chez l'au | teur au bas de la rue de la Harpe, | vis à vis le soleil d'or. Et chez* (ces deux derniers mots sont rayés).

CATALOGUE DE L'ŒUVRE DE LANCRET.

79. — *LE THÉATRE ITALIEN.*

(A) Réunion des acteurs formant la troupe de la Comédie italienne. Ils sont sur les planches de leur théâtre, Pierrot au M. sur le premier plan, une guitare en bandoulière, ayant à D. Arlequin, Colombine, Mezetin, et à G., une Arlequine et Scapin. L'Arlequine porte une main à son chapeau, et l'autre à sa hanche. Fond de décoration représentant des arbres. — T. C.

N. Lancret pinxit. *G. F. Schmidt sculp.*

LE THÉATRE ITALIEN.

Ici les jeux badins, et l'aimable folie *Et nous les appliquons avec tant d'artifice,*
Guérissent sur le champ de la Mélancolie, *Que dans le même tens qu'ils offensent le vice,*
Nous lachons mille traits joyeux. *Ils font rire les vicieux.*

A Paris chez N. de Larmessin graveur du Roy rüe des Noyers à la 4ᵉ porte cocher à droite entrant par la rüe St Jacques. A P. D. R.

H. 0ᵐ265. — L. 0ᵐ217.

Le tableau original d'après lequel cette gravure a été faite figure actuellement au Louvre, dans la Collection La Caze, où il est ainsi catalogué : « LES ACTEURS DE LA COMÉDIE ITALIENNE. Ils sont debout, groupés autour de Gille. A droite, Colombine et le Docteur. A gauche, Arlequin, Sylvie et Scapin. Fond de paysage. — Bois. H. 0ᵐ025; L. 0ᵐ022. »

1ᵉʳ ÉTAT. Celui qui est décrit.
2ᵉ — *A Paris chez Gaillard rue S. Jacq. au dessus des Jacobins entre un perruquier et une lingère*, au lieu de : *A Paris chez N. de Larmessin.....*, etc. Le reste comme à l'état décrit.

9 fr. 50, vente De Vèze, 1855. — 24 fr., vente Le Blond, 1869. — 26 fr., vente Herzog, 1876.

(B) Petite reproduction sur bois et dans le même sens, dans le *XVIIIᵉ Siècle.* — *Institutions, Usages, Coutumes*, par Paul Lacroix (Bibliophile Jacob), page 411. Entourée d'un T. C. et d'un fil.; on lit en B., au-dessous du fil : *Fig. 256. Le Théatre italien, d'après Lancret.*

H. 0ᵐ105. — L. 0ᵐ088

80. — (*M. THOMASSIN ET Mˡˡᵉ SILVIA*).

(A) Mˡˡᵉ Silvia est à G., Arlequin à D. La folie est en H., couchée sur une élévation de terre, sa marotte à la main, considérant les deux acteurs qui sont à ses pieds. — T. C.

Inventé par Lancret. *Gravé par Cars.*

Ces aimables acteurs sont un portrait vivant,
De ce je ne sçai quoy que l'art ne peut atteindre.
Qui pouroit rendre aux yeux leur jeu plein d'agrément
Seroit sûr de le peindre.

H. 0ᵐ146. — L. 0ᵐ094.

10 fr., avec les deux suivantes, vente De Vèze, 1855. — 5 fr., vente Lacombe, 1857. — 15 fr., vente Palla, 1873.

Mercure de France, novembre 1731. — LE IE NE SCAY QUOY. *Comédie de M. de Boissy, représentée pour la première fois par les comédiens italiens, le 10 septembre 1731. A Paris, quai de Gèvres, chez P. Prault. 1731, in-8°.* Cette pièce est fort bien imprimée. Elle soutient dans la lecture les applaudissements qu'elle a eus sur le théâtre. L'extrait qu'on en peut lire dans le *Mercure* de septembre, nous dispense d'entrer dans aucun détail. La petite estampe qui est à la tête de cette comédie mérite d'être remarquée. C'est une heureuse production du pinceau, et du burin de MM. Lancret et Cars. On y voit les portraits en pied des deux plus excellents sujets de la Comédie italienne, la D^lle Silvia et Arlequin, fort ressemblans. Quoique ce dernier soit sous le masque, on reconnait très-bien le S^r Thomassin. On lit ces quatre vers au bas :

> Ces aimables acteurs sont un portrait vivant
> De ce je ne sçay quoy que l'art ne peut atteindre,
> Qui pourroit rendre aux yeux leur jeu plein d'agrément,
> Seroit sûr de le peindre.

(B) *M. THOMASSIN ET M^lle SILVIA, de la Comédie italienne.*

A G., Arlequin tenant dans ses deux mains, tendues en avant, les mains de M^lle Silvia, qu'on voit à D. En H. de l'estampe, à G., sur un terre-plein au-dessous duquel on voit une grotte, une folie tenant sa marotte. De la main elle montre le groupe formé par les deux acteurs. — T. C.

Lancret P. Marvie sc.

<div style="text-align:center">

M. THOMASSIN ET M^lle SYLVIA.

De la Comédie Italienne.

H. 0^m 146. — L. 0^m 094.

</div>

(C) Il existe de cette planche une petite imitation, reproduisant la scène décrite ci-dessus, avec cette différence que cette scène se passe dans un paysage, avec la mer au dernier plan. Arlequin est à G., M^lle Silvia est à D. — Encadrement, cintré en H., avec des coins triangulaires, formant un encadrement général rectangulaire.

Lorgnant cette jeune bergère *Qu'un bis ne l'embarasse guère*
Arlequin semble l'assurer, *Quand deux beaux yeux scav^t parler.*

<div style="text-align:center">H. 0^m 146. — L. 0^m 100.</div>

Mercure de France, septembre 1731. — Le 12 septembre, les comédiens italiens représentèrent pour la première fois le *Je ne sçai quoi*, pièce en vers libres et en un acte, ornée d'un divertissement. Cette pièce attire tous les jours un concours extraordinaire ; elle est généralement applaudie ; en voici un extrait assez succinct : Nous le donnons scène par scène, pour ne nous point écarter de l'ordre que l'auteur y a mis ; elle est de M. de Boissy, qui a déjà brillé sur ce théâtre par le *Triomphe de l'Intérêt.*

Le théâtre représente un lieu champêtre, où le Je ne sçai quoi s'est retiré. Vénus ouvre la scène avec Momus ; elle se plaint de la retraite du Je ne sçai quoi, qu'elle voudroit bien rappeler dans Paris, où elle fait son séjour ; Momus lui fait entendre qu'elle l'a perdu par sa faute.

Apollon qui survient, fait les mêmes plaintes que Vénus, et Momus lui fait à peu près la même réponse ; il les laisse tous deux délibérer sur les mesures qu'ils prendront pour tirer le Je ne sçai quoi du désert qui le dérobe aux yeux de tout le monde, et fait entendre qu'il va tenter de son côté une entreprise si glorieuse.

Le Je ne sçai quoi, génie représenté par Arlequin, sort de son antre ; Apollon et Vénus n'oublient rien pour l'engager ; l'un déploye toute son éloquence, et l'autre étale tous ses appas ; mais ils n'avancent rien ; le Je ne sçai quoi les renvoye très-mécontens, en leur disant qu'ils s'éloignent trop de la nature ; que la déesse des amours est trop fardée, et que le dieu des beaux esprits est forcé dans toutes ses productions.

Une dame se présente au Je ne sçai quoi, le génie lui demande son nom ; il est très surpris d'apprendre que c'est le Public en cornette. Ce public femelle lui dit que son frère, qui est le Public masculin, lui cède en sentiment et en goût, et que ce sont les dames qui font le succès, surtout des pièces de théâtre. Après une critique très-vive et très-bien versifiée, le Public féminin se flatte que le Je ne sçai quoi se rendra à ses pressantes sollicitations ; le génie lui demande du temps pour s'y déterminer, et

CATALOGUE DE L'ŒUVRE DE LANCRET

en attendant qu'il ait pris sa dernière résolution, il lui conseille de se rapprocher un peu plus de la Nature, et surtout de boire un peu moins de vin de Grave.

Cette scène est celle qui fait le plus de plaisir aux connaisseurs; celle qui la suit fait plus rire le peuple; c'est une imitation de la scène du Maître à chanter et du Maître à danser des *Fêtes vénitiennes* de l'Opéra. Le sieur Theveneau y met le comique qu'on y peut souhaiter, et la D^{lle} Thomassin toute la légéreté et toute la vivacité que son rôle demande. Le Je ne sçai quoi n'est satisfait ni de l'un ni de l'autre; le chanteur lui paraît trop maniéré, et la danseuse saute trop haut pour une femme.

Nous ne nous arrêtons pas à deux scènes, dont l'une est un petit maître et un Suisse. Le Je ne sçai quoi les renvoye, en disant au premier qu'il cherche trop à plaire, et au dernier qu'il ne plaît pas assez. L'autre scène est d'un géomètre, qui prétend mesurer le Je ne sçai quoi au compas: on l'a retranchée à la seconde représentation.

La dernière scène est entre une Calotine et le Je ne sçai quoi. Ils se trouvent si bien faits l'un pour l'autre, qu'ils forment la résolution de ne se jamais quitter; Momus qui a envoyé la Calotine, vient s'applaudir de l'heureux succès de son projet; il confirme cette nouvelle alliance, et en fait célébrer la fête par le régiment de la Calotte. Voici le couplet du vaudeville qui a fait le plus de plaisir.

Aujourd'huy l'Opéra nous frappe;
Demain les comédiens;
Après demain on nous attrappe
Par les moindres petits riens.
Que la Marotte
Passe soudain
De main en main;
Que la Calotte
Couvre la Tête falote
Du genre humain.

Toute la musique de cette pièce, qui est très-ingénieuse et très-bien caractérisée, est de M. Mouret.

(*) — *LE TIR A L'ARC.* — Voir ci-dessus la description de cette planche sous la rubrique LA JEUNESSE.

81. — *TROISIÈME LIVRE | DE PIÈCES DE CLAVECIN.*

Au fond, à D., la montagne du Parnasse, au haut de laquelle est un Pégase ailé, et au bas, la fontaine sacrée. A G., à l'arrière-plan, un couple dansant et des musiciens champêtres. Sur le premier plan, à D., trois femmes assises sur un nuage; l'une d'elles, au M., se penche en avant pour remettre une lyre à un petit génie qui, une flamme sur la tête, tend les deux mains pour recevoir cet instrument. — En B. de la composition, un cartouche ornementé de rinceaux. Le tout est encadré par un T. C.

Troisième Livre
de pièces de Clavecin.
composées par M^r Dandrieu
organiste de la Chapèle du Roi.
N. Lancret pinx. — 1734. — S. H. Thomassin sculp.

A Paris chés l'auteur rue S^{te} Anne près le Palais, chés la Veuve du S^r Boivin. Prix 12 *l.*
rue S^t Honoré à la Règle d'or et chés le S^r Le Clerc rue du roule à la croix d'or. en blanc.

H. 0^m282. — L. 0^m204.

10 fr., avec le titre du second livre de Pièces de clavecin, vente De Vèze, 1855. — 9 fr. 50 c. les deux, vente Le Blond, 1869.

François Dandrieu, organiste, avait composé en outre un premier livre de clavecin, dont voici le titre : *Livre de*

pièces de clavecin contenant plusieurs divertissements dont les principaux sont : les Caractères de la Guerre, ceux de la Chasse, et la Fête de Village, dedié au Roi par François Dandrieu, organiste de la chapèle de Sa Majesté. Avec privilège du Roi. 1724. Le cartouche frontispice de cet ouvrage, dédié au roi, était dessiné et gravé par C. Simonneau.

82. — TROP INDOLENT TIRSIS.

Dans un parc, une réunion de deux hommes et de deux femmes. Les deux femmes sont assises par terre; l'une de pr. à G., l'autre de 3/4 à D. La première tient d'une main levée son éventail à hauteur de sa poitrine, son autre main pendant naturellement derrière son dos; l'autre tient son éventail de ses deux mains, appuyées sur ses genoux. Des deux hommes, l'un est à G., jouant de la guitare, près d'un motif d'architecture. Sur le premier plan, à G., une petite mare. — T. C.

N. Lancret pinx. *A Paris chez F. Chéreau graveur dv Roy rue St Jacques aux deux Pilliers d'or. Avec Privilège du Roy.* *S. Silvestre sculp.*

Trop indolent Tirsis laisse la simphonie,
Un soupir, un regard, un transport, un souris
Sont les meilleurs accents des cœurs bien attendris,
Et forment les accords les plus doux de la vie.

La musique a son temps, mais l'amour a ses droits :
Ce Dieu seul vous rassemble en cette solitude,
Pour goûter ses plaisirs sans nulle inquiétude,
Et ne les révéler qu'aux échos de ces bois.

J. Verduc.

H. 0m310. — L. 0m246.

Il existe de cette gravure des épreuves avant toutes lettres. Elles sont tellement mauvaises, et d'un tirage si grossier, que la planche ci-dessus aura évidemment été reprise, retouchée et la lettre effacée. Ce seraient donc des épreuves de second état, et c'est à ce titre que nous les indiquons.

11 fr. avec *Veux-tu d'une inhumaine*. . . vente De Vèze, 1855. — 10 fr. 50 c., vente Le Blond, 1869.

(*) — *LE TROQUE DE LA COIFFURE.* — Voir ci-dessus la description de cette planche sous la rubrique : PARTIE DE PLAISIRS.

83. — LES TROQUEURS.

(A) Dans un intérieur rustique, près d'une table que l'on voit à D. et devant laquelle est assis un homme de loi de 3/4 à G., sa main tenant une plume, les deux troqueurs debout, l'un tenant une pinte, tous deux ayant à la main une petite coupe en métal. Derrière eux leurs femmes, qu'ils se disposent à troquer l'une contre l'autre. A leurs pieds, un chien. — T. C.

N. Lancret pinx. *De Larmessin sculp.*

LES TROQUEURS.

Sont-ce là quatre Amants et pour eux le Notaire,
Va-t-il d'un double Hymen minuter le Contrat ?

Non, ils sont mariez : l'échange qu'ils vont faire,
Se pratique souvent mais avec moins d'éclat.

Mr Roy.

A Paris chez De Larmessin graveur du Roy rue des Noyers à la 4me porte cocher entrant par la rüe St Jacques A. P. D. R.

H. 0m272. — L. 0m354.

CATALOGUE DE L'ŒUVRE DE LANCRET.

Le tableau original d'après lequel cette gravure a été faite figurait à l'exposition des tableaux du Louvre en 1738, sous le n° 85, et avec le titre *Les Troqueurs*.

1^{er} État. Celui qui est décrit.
2° — En B., au M., entre les vers : *A Paris chès Buldet.* Le reste comme à l'état décrit.

82 fr. 50 c., avec cinq autres de la suite, vente De Vèze, 1855. — 16 fr., vente Le Blond, 1869. — 39 fr., vente Herzog, 1876.

(B) Reproduction en contre-partie de l'estampe originale (A). — Encadrement.

Vaudelf. *Amsterdame*

LES TROQUEURS.

Afin de reveiller leur flamme, Le chemin qui mène au plaisir
Ces villageois troquent de femme. De la manière la plus seure
C'est avec esprit en agir. Veut que l'on change de monture.

H. 0m093. — L. 0m185.

(C) Il a été fait de la planche (A) une copie imprimée en Allemagne chez *Hertli*. Ne l'ayant jamais vue, je ne l'indique ici que pour mémoire.

84. — LE TURC AMOUREUX.

Il est de face, la tête légèrement penchée et de 3/4 à D., une main appuyée à sa hanche et passée dans sa ceinture; il tient de son autre main le manche d'une guitare, qu'il porte en bandoulière, retenue par un cordon. Au fond, à G., un cours d'eau le long duquel se voient des maisons. — T. C.

N. Lancret pinxit. *G. F. Schmidt sculp.*

LE TURC AMOUREUX.

Jusque dans ce climat barbare
L'amour porté à mon cœur les plus sensibles coups,
Et sans cesse on m'entend chanter sur ma guitare;
Maudit soit cet enfant qui montre un air si doux;
Il est cent fois plus Turc que nous.

A Paris chez N. de Larmessin graveur du Roy rue des Noyers à la 4^e porte cocher à droite entrant par la rue S^t Jacques. A. P. D. R.

H. 0m262. — L. 0m195.

Estampe gravée en l'année 1736. Cette estampe et celle de la Belle Grecque furent les deux planches que Schmidt grava à son arrivée à Paris pour M. de Larmessin. — (Voir *Catalogue de l'Œuvre de Schmidt*, p. 51.)
Le tableau original d'après lequel cette gravure a été faite figure actuellement dans le Cabinet de M. le Comte de la Béraudière.

1^{er} État. Celui qui est décrit.
2° — Au-dessous de : *A Paris chez N. de Larmessin...*, on lit : *A Présent chez Crépy rue S. Jacques à l'image S. Pierre près la rue de la Parcheminerie.* Le reste comme à l'état décrit.

8 fr. 50 c., avec son pendant, la Belle Grecque, vente Le Blond, 1869. — 75 fr. avec son pendant, vente Herzog, 1876.

64 CATALOGUE DE L'ŒUVRE DE LANCRET.

85. — *VEUX-TU D'UNE INHUMAINE.*

Dans un parc, à l'ombre de grands arbres au milieu desquels se dresse un buste de faune sur une gaine de pierre, un jeune homme à G., de pr. à D., son bonnet à la main, son petit manteau sur la poitrine, danse avec une jeune femme qu'il tient par la main. Celle-ci, à D., de pr. à G., des fleurs dans les cheveux, tient d'une main sa jupe, de l'autre, la main de son danseur. Au fond, au M., couché par terre, un jeune homme jouant de la flûte. A D., une femme assise, et derrière elle, un homme ayant une grande barbe, considérant cette scène. — T. C.

N. Lancret pinxit. A Paris chez F. Chéreau graveur du Roy rüe St Jacques aux deux Pilliers d'or. Avec Privilége du Roy. — *S Silvestre sculp.*

Veux-tu d'une inhumaine emporter la tendresse?
Fais lui voir en dansant ton heureuse vigueur.
Les charmes de la danse ont soumis plus d'un cœur
Qui n'aimoit dans l'amant que la force et l'adresse.

Ce vieillard attentif, se réveille aux plaisirs
Dont il rapelle encore la douceur et l'usage;
Mais il s'anime, en vain, il ne forme à son âge,
Que d'importuns regrets, que d'impuissans Désirs.

H. 0^m325. — L. 0^m270.

J. Verduc.

1er ÉTAT. Avant toutes lettres.
2e — Celui qui est décrit.

11 fr., avec *Trop indolent Tirsis*, vente De Vèze, 1855. — 10 fr. 50., vente Le Blond, 1869.

86. — *LA VIEILLESSE.*

(A) Dans la campagne, devant une maison rustique qu'on voit à G., un vieillard, de 3/4 à G., assis sur une chaise de paille, caressant d'une main un chien qui est à ses pieds. A G., près de lui, deux vieilles paysannes, dont l'une est profondément endormie sur sa chaise, et dont l'autre file à un rouet qui est devant elle. A D., un autre vieillard debout, sa main appuyée sur une canne, lutinant une jeune femme qui l'écarte d'une main et qui, de l'autre, relève son tablier. — T. C.

N. Lancret pinxit. *N. de Larmessin sculp.*

Vieillards! vous vous vangés du temps qui vous dévore LA VIEILLESSE. *Ces biens vous manquent-ils? Celui de vivre encore*
Tant que vous conservés des yeux et des désirs *Vous dedomage assés des turbulents plaisirs.*

Roy. F.

A Paris chez N. de Larmessin Graveur du Roy, rüe des Noyers à la 4e porte cochère à droite entrant par la rüe St Jacques. A. P. D. R

H. 0^m232. — L. 0^m440.

1er ÉTAT. Celui qui est décrit.
2e — En B., au-dessous des vers : *A Paris chez Gaillard rue S. Jacques au dessus des Jacobins entre un Perruquier et une Lingère*, au lieu de : *A Paris chez N. de Larmessin*... etc. Le reste comme à l'état décrit.

61 fr., avec les trois autres de la suite, vente De Vèze, 1855. — 95 fr., avec les trois autres de la suite, vente Le Blond, 1869. — 299 fr., avec les trois autres de la suite, vente Herzog, 1876.

CATALOGUE DE L'ŒUVRE DE LANCRET.

(B) Il a été fait de cette planche une copie dans le même sens que l'estampe originale (A). — T. C.

N. Lancret pinxit. *N. de Larmessin sculp.*

Vieillards! vous vous vangés du temps qui vous dévore LA VIEILLESSE. *Ces biens vous manquent-ils? Celuy de vivre encore,*
Tant que vous conservés des yeux et des désirs *Vous dédomage assés des turbulents plaisirs.*
 Roy. F.

A Paris et à Augsbourg chez Tessari et Ce.

H. 0m332 — L. 0m440.

(c) Il a été fait également de la planche (A) une copie allemande en contre-partie. Ne l'ayant jamais vue, je ne l'indique ici que pour mémoire.

87. — VOIÉS COMME SCARAMOUCHE EMBRASSE CETTE FILLE.

Dans un parc, un jeune Mezettin, vu de dos, à genoux devant une jeune femme qu'il enlace de ses bras. Cette dernière est assise près d'une de ses amies, assise également, et tenant sur ses genoux un livre de musique. A G., Arlequin debout, considérant la scène. A D., une fontaine monumentale. Sur le premier plan, à terre, une guitare et un morceau d'étoffe. — T. C.

N. Lancret pinx. *C. F. King. fec.*

Voiés comme Scaramouche embrasse cette fille, *Il tache d'inspirer de l'amour à la belle,*
Jeune Gaillarde et de bon Appetit *Et sur des tons divers accorder l'unisson.*
Une de ces dondons, à qui la chair frétille, *Arlequin près de là faisant la sentinelle,*
Et démange souvent, dont sa voisine rit. *Voudroit à Colombine donner mêmes leçons.*

LISTE DES TABLEAUX

Exposés par LANCRET

A LA PLACE DAUPHINE

Voir dans une Notice de M. Bellier de la Chavignerie, publiée dans la Revue universelle des Arts (tome XIX, page 38), des détails sur l'Exposition de la place Dauphine.

1722. — *Sujets galants.*

1723. — *Un tableau, en petites figures, qui représente le lit de Justice tenu au Parlement à la majorité du Roi.*

1724. — *Un assez grand tableau cintré, où l'on voit une danse dans un paysage, avec tout ce que l'habileté du peintre a pu produire de brillant, de neuf et de galant, dans le genre pastoral.*

LISTE CHRONOLOGIQUE
DES TABLEAUX

Envoyés par LANCRET

AUX DIFFÉRENTES EXPOSITIONS DU LOUVRE

AVEC QUELQUES EXTRAITS DES CRITIQUES DU TEMPS
ET LEURS APPRÉCIATIONS SUR CES TABLEAUX.

(Cette liste a été relevée par nous dans la série des livrets des Expositions.)

EXPOSITION DE 1737.

Un Festin de Noces de village. — Cintré Haut et Bas.
Une Danse au Tambourin.
Un Colin-Maillard.
Un sujet champêtre.

EXPOSITION DE 1738

PAR M. LANCRET, CONSEILLER DE L'ACADÉMIE.

N° 67. — *Un tableau représentant une Danse champêtre dans une Isle.*
68. — *Autre représentant un Concert champêtre.*

CATALOGUE DE L'ŒUVRE DE LANCRET.

QUATRE SUJETS TIRÉS DE LA FONTAINE.

N° 82. — *Le Gascon puni.*
83. — *La Femme avare et le Galant escroc.*
84. — *Le Faucon.*
85. — *Les Troqueurs.*
179. — *L'Hyver.*

<small>*Mercure de France*, octobre 1738. — Ce peintre pourroit mieux qu'un autre se passer d'éloges. Ses ouvrages lui en ont assez attiré. Mais le public, qui saisit aisément et goûte avec avidité tout ce qui sort de son pinceau, nous sçauroit mauvais gré de ne pas applaudir avec tous les curieux à ses conversations galantes, légères et ingénieuses.</small>

EXPOSITION DE 1739.

Un Berger tenant une cage dans un paysage. — Petit tableau.
Des Enfants qui ornent un mouton de guirlandes de fleurs.
Enfants jouant au pied de bœuf.
Déjeuner et repos de chasse.
Le Philosophe marié, scène cinquième.
Dame à sa toilette prenant du café.
Les Deux Amis, conte de La Fontaine.
Le Glorieux, scène troisième.

EXPOSITION DE 1740.

N° 125. — *Une Danse champêtre.*

<small>*Mercure de France*, 1740. — Un tableau représentant une danse champêtre dans le goût des heureux talents de ce peintre ingénieux et galant, dont les tableaux sont si connus et si recherchés.</small>

CATALOGUE DE L'ŒUVRE DE LANCRET.

EXPOSITION de 1742.

N° 49. — *Grandval dans un jardin orné de fleurs et des statues de Melpomène et de Thalie.* — 4 pieds de long sur 3 1/2 de large.

50. — *Dame dans un jardin, avec des enfants, prenant du café.* — A peu près de même grandeur que le précédent.

51. — *Le Printemps.* — 15 pouces de haut sur 18 de large.

52. — *L'Été.* — Pendant du précédent.

TABLEAUX DE LANCRET

QUI SE TROUVENT

DANS LES MUSÉES DE PARIS OU DE PROVINCE

Nous donnons ici pour Lancret un extrait de la Notice des tableaux exposés dans les galeries du Musée national du Louvre, en maintenant à ces tableaux les numéros qui leur ont été donnés dans cette Notice.

LOUVRE. — SALLES DE L'ÉCOLE FRANÇAISE

N° 310. — *LE PRINTEMPS.*

A D., une femme, vue de dos, est assise sur l'herbe, et un jeune homme, un genou en terre, tient la corde d'un filet tendu autour duquel voltigent des oiseaux. Derrière lui, trois femmes debout; l'une d'elles présente des fleurs dans une corbeille à une jeune fille assise sur un tertre. Un peu plus loin, un berger joue du galoubet. A G., dans le fond, des fabriques au bord d'une rivière, un pont, de hautes montagnes; et, au premier plan, un arbre dont les branches sont couvertes d'oiseaux de différentes espèces.

H. 0m68. — L. 0m88. — Toile. Figures de 0m25.

N° 311. — *L'ÉTÉ.*

Quatre femmes et deux hommes dansent en rond; près d'eux, un paysan est assis sur des gerbes à côté d'une paysanne. A G., un moissonneur agenouillé lie une gerbe; derrière lui, un autre moissonneur debout dans les blés. Dans le fond, une espèce de bocage, et, au milieu, une église dont on n'aperçoit que le sommet.

H. 0m68. — L. 0m88. — Toile. Figures de 0m25.

CATALOGUE DE L'ŒUVRE DE LANCRET.

N° 312. — *L'AUTOMNE*.

A D., un homme tenant un verre de vin est assis sur un tertre, à côté d'une femme qui a le bras passé dans l'anse d'un panier. Vers le M., une femme debout; deux femmes et un homme assis par terre autour d'une nappe étendue sur l'herbe, prennent leur repas. A G., un homme conduit un âne portant des paniers de raisins. Dans le fond, les vendangeurs au bas de la côte.

H. 0m68. — L. 0m88. — Toile. Figures de 0m25.

N° 313. — *L'HIVER*.

Des cavaliers et des dames sont près d'une fontaine représentant un triton tenant de chaque main un dauphin, et dont la vasque, couverte de glaçons, est soutenue par deux naïades. A G., un homme agenouillé attache son patin. Au M., un homme, la tête couverte d'un bonnet fourré et enveloppé d'un manteau rouge, patine. A D., un autre homme, portant un bonnet et un vêtement garni de fourrures, relève une femme vue de dos, tombée sur la glace. Derrière ces deux figures, un groupe composé de quatre femmes et d'un homme. Fond de parc.

H. 0m68. — L. 0m88. — Toile. Figures de 0m28.

N° 314. — *LES TOURTERELLES*.

A D., un berger, placé derrière une bergère assise par terre, lui montre deux tourterelles sur un arbre.

H. 0m16. — L. 0m21. — Bois. Figures de 0m10.

Collection de Louis-Philippe. Acquis de M. Argiot, en 1834, pour la somme de 200 francs.

N° 315. — *LE NID D'OISEAUX*.

A G., une bergère, assise et appuyée sur une cage, passe son bras autour du cou d'un berger qui lui montre un nid d'oiseaux. Dans le fond, à D., un ruisseau et une habitation rustique.

H. 0m16. — L. 0m21. — Bois. Figures de 0m10.

Collection de Louis-Philippe. Acquis de M. Argiot, en 1834, pour la somme de 200 francs.

LOUVRE. — COLLECTION LA CAZE

Les numéros suivants sont ceux qui se trouvent dans la Notice de cette collection.

N° 212. — *LES ACTEURS DE LA COMÉDIE-ITALIENNE*.

Ils sont debout, groupés autour du Gille. A D., Colombine et le docteur; à G., Arlequin, Silvie et Scapin. Fond de paysage.

Bois. H. 0m25. — L. 0m22.

Gravé par G. F. Schmidt, sous ce titre: LE THÉATRE ITALIEN.

CATALOGUE DE L'ŒUVRE DE LANCRET.

N° 213. — *LE GASCON PUNI (Contes de La Fontaine, Livre II).*

<div style="text-align:center">
On approche du lit, le pauvre homme éclairé,

Prie Eurilas qu'il lui pardonne.....
</div>

<div style="text-align:center">Cuivre. H. 0^m28. — L. 0^m36.</div>

Salon de 1738. N° 82 du livret. — Gravé par de Larmessin.

N° 214. — *LA CAGE.*

Une jeune fille debout, et tenant une cage sous son bras, est appuyée contre un jeune berger, vêtu de rose, qui lui prend le menton. Au second plan, trois figures assises. Fond de paysage.

<div style="text-align:center">Toile. H. 0^m38. — L. 0^m27.</div>

N° 215.

Une jeune femme, vêtue d'une robe jaune, et vue de face, est assise au pied d'un arbre. A G., un homme debout, appuyé sur un mur en pierre.

<div style="text-align:center">Bois. H. 0^m24. — L. 0^m18.</div>

LOUVRE. — SALLES DES DESSINS

N° 812. — Étude deux fois répétée de religieuse vue de face, la tête tournée à G. A la sanguine et aux deux crayons noir et blanc, sur papier gris.

(*Notice des dessins du Louvre,* par M. Reiset. Paris, 1869.)

N° d'ordre général, 27541.

<div style="text-align:center">H. 0^m265. — L. 0^m299.</div>

Parmi les dessins non exposés et qui se trouvent en portefeuille, le Louvre possède encore de Lancret ceux que nous décrivons ci-après :

N° 27539. — Dessin à la sanguine. Étude pour le tableau connu sous le nom de : LE TURC AMOUREUX. Il est ici de face, la tête légèrement penchée à G., tenant des deux mains devant lui sa guitare.

<div style="text-align:center">H. 0^m200. — L. 0^m110.</div>

N° 27540. — Petite femme assise sur une chaise, de pr. à G., un petit bonnet avec rubans sur la tête, peignoir à manches en étoffe rayée, les jambes croisées. Elle regarde à D., et a les deux mains sur ses genoux, l'une d'elles tenant un éventail. Sanguine.

<div style="text-align:center">H. 0^m145. — L. 0^m116.</div>

N° 27542. — Étude de femme pour le tableau de M^{lle} Camargo. Elle est de face, les deux mains étendues à D. et à G. Corsage à pointe, lacé sur le devant, jupe avec bordures. Sanguine.

<div style="text-align:center">H. 0^m220. — L. 0^m162.</div>

N° 27543. — Sur une même feuille, trois études d'hommes à la sanguine. L'une de ces études, à G., représente un personnage debout de pr. à D., une main dans l'ouverture de son gilet, la tête légèrement penchée en avant. Il est coiffé d'un chapeau à trois cornes, une épée au côté. (H. 0m200, L. 0m070.) La seconde, au M. de la feuille, et un peu plus grande que les deux autres, représente un homme coiffé d'un chapeau à trois cornes, un large manteau sur l'épaule. Il est de pr. à G., une main étendue en avant de ce côté. (H. 0m220, L. 0m110.) A D. la troisième étude : jeune paysan en gilet, culotte, appuyé de pr. à G. sur un haut bâton.

H. 0m200. — L. 0m080.

N° 27544. — Deux petites études de soldats sur la même feuille. Celui de G. est assis de pr. à G., une main sur son genou, son fusil la crosse à terre, le canon passant sous son bras, chapeau à trois cornes sur la tête; sa giberne est fixée devant sa ceinture. Celui de D. est debout, son fusil sous le bras, le canon dirigé vers la terre. De face. Il porte également sa giberne devant lui à sa ceinture, son gilet légèrement entr'ouvert.

H. 0m135. — L. 0m128.

N° 27545. — Sur la même feuille, deux petites études. A G., un homme en costume du Levant. Il est vêtu d'une houppelande bordée de fourrures, et porte une robe de satin à petits boutons, ouverte sur la poitrine; sur la tête, un bonnet avec une écharpe roulée autour; une main, le poing fermé, étendue vers la D. (H. 0m121, L. 0m085.) A G., un autre homme assis également, un grand bonnet sur la tête, vêtu d'une robe de satin à larges manches.

H. 0m112. — L. 0m070.

N° 27546. — Sur la même feuille, deux études de femmes. L'une d'elles est à G., assise sur un tabouret, un petit bonnet sur la tête, vue presque de dos, de pr. perdu à G. Elle a sur ses genoux un plat qu'elle tient d'une main; son autre main tient une cuiller. L'autre femme est accoudée par terre, la tête relevée vers la D., sa main dirigée de ce côté.

H. 0m150. — L. 0m275.

N° 27547. — Deux études sur la même feuille. A G., un homme, un genou en terre, vu de dos, est tourné à D. Il a sur la tête une perruque à catogan, et porte un habit de satin. Il tient à la main un plat sur une serviette.

H. 0m190. — L. 0m175.

A D., une femme de face, la jupe de sa robe relevée sur son jupon, la tête tournée à D. D'une main elle tient sa jupe; son autre main est étendue vers la D., le bras en raccourci.

H. 0m230. — L. 0m120.

PALAIS DE COMPIÈGNE

Les numéros suivants sont ceux qui se trouvent dans le Catalogue de ce Musée (Paris, 1874).

N° 65. — *LES LUNETTES* (Conte de La Fontaine).

Le muletier, qui a pris la place de la fausse sœur Colette, est attaché à un arbre, et vu de dos, nu jusqu'à la ceinture. Cinq religieuses le frappent de leurs disciplines. On aperçoit à D. des religieuses à une fenêtre.

(H. 1m02. — L. 1m02. Toile.

Provient du château de Vincennes.

CATALOGUE DE L'ŒUVRE DE LANCRET. 75

N° 66. — *LES RÉMOIS* (*Conte de La Fontaine*).

A la femme du peintre ils aspiraient tous deux,
Il leur rend tour à tour ce qu'il aurait craint d'eux;
Trahis et prévenus, les galants téméraires
Sont auteurs de leurs peines et témoins oculaires.

Le peintre est assis à table auprès d'une jeune femme qu'il presse dans ses bras. A G., un chevalet, derrière lequel sont cachés les deux amants. Au premier plan, deux chiens.

H. 1m02. — L. 1m02. Toile.

Provient du château de Vincennes.

N° 67. — *LA CLOCHETTE* (*Conte de La Fontaine*).

Jeune homme à genoux près d'une jeune fille qu'il cherche à retenir. A G., une vache dans un sentier.

H. 1m03. — L. 0m82. Toile.

N° 68. — *LA BERGÈRE ENDORMIE*.

Auprès d'une fontaine surmontée d'une statue, un jeune homme, debout, soulève le voile d'une bergère endormie. Derrière eux, deux femmes. A G., un chien et des moutons. — Signé sur le terrain : *Lancret*.

H. 1m02. — L. 1m02. Toile.

Provient du château de Vincennes.

N° 69. — *BERGER ET BERGÈRE*.

Un berger, debout, pare de fleurs la tête d'une bergère assise, sa houlette à la main. Quatre moutons auprès d'elle. Dans le fond, à D., au milieu du feuillage, un jeune homme et une jeune femme. — Signé sur le terrain : *Lancret*.

H. 1m02. — L. 1m02. Toile.

Provient du château de Vincennes.

CONVERSATION GALANTE.

A D., une bergère, assise sur un tertre, ayant un panier à côté d'elle, écoute les galanteries d'un homme debout, placé à G. De ce même côté, un saule.

Ce tableau n'est pas porté au Catalogue, étant placé dans des appartements qui ne sont pas ouverts au public. (Appartement B. Salon.)

H. 1m02. — L. 1m02. Toile.

Les quatre tableaux provenant du château de Vincennes y avaient été apportés lors de l'installation du duc de Montpensier dans ce château. Rapportés au Louvre pendant le siège de Paris, ils ont été envoyés à Compiègne lors de la création du Musée de ce château, vers 1872.

PALAIS DE FONTAINEBLEAU

LA LEÇON DE MUSIQUE.

Dans l'intérieur d'un parc, deux femmes sont assises par terre auprès d'un piédestal. Celle de G. tient un cahier de musique ouvert. A D., un homme, une toque sur la tête, se baisse pour accorder sa guitare.

H. 0m88. — L. 0m98. Toile. Forme chantournée. Figures de 0m35.

L'INNOCENCE.

Dans l'intérieur d'un parc, à D., auprès d'une fontaine, une jeune fille debout et une femme assise, regardant voler un oiseau que cette dernière tient attaché par un fil. A G., un homme assis, appuyé sur le bras gauche, semble parler à la jeune fille. Par terre, une cage renversée, des fleurs, etc.

H. 0m85. — L. 0m96.

CHASSE AU TIGRE.

Au M. de la composition, des chasseurs indiens, dont trois sont à cheval, attaquent un léopard avec leurs lances. Sur le devant, l'un d'eux est tombé à terre; un autre, à G., monte sur un arbre. A D., un léopard mort. Signé : *Lancret* 1730.

H. 1m76. — L. 1m28. Toile. Forme chantournée. Figures de 0m45.

Cette peinture, placée autrefois à Versailles dans les petits appartements du roi, faisait partie d'une suite de tableaux représentant diverses chasses de pays étrangers. Elle avait pour pendant *Une Chasse au Lion*, par PATER.

LA LEÇON DE MUSIQUE.

Dans l'intérieur d'un parc, au pied d'une figure de satyre en Hermès, un berger vu de face donne une leçon à une bergère vue de profil, tournée à G., qui joue du galoubet. Derrière celle-ci, une femme assise et un autre berger appuyé sur un bâton. — Signé : *Lancret* 17...

H. 0m89. — L. 0m96. Toile. Figures de 0m32.

MUSÉES DE PROVINCE

ANGERS

N° 55. — LE REPAS DE NOCES.

Devant une maison rustique, à l'ombre de plusieurs arbres, une jeune mariée, placée à une table entre son époux et son curé, prête une oreille attentive aux sages avis du bon pasteur. Auprès de lui, la mère de la jeune personne l'écoute avec satisfaction, ainsi que ceux qui l'entourent. Sur le devant de la scène, ceux qui ne peuvent être à table s'amusent à danser.

H. 0m44. — L. 1m35.

CATALOGUE DE L'ŒUVRE DE LANCRET.

N° 56. — *LA DANSE DE NOCES.*

Non loin de l'église du village, sur une place entourée d'arbres, le marié et son épouse ouvrent la danse. Autour d'eux est une nombreuse assemblée composée de gens de différents âges et conditions. Parmi tout ce monde, les enfants surtout paraissent se livrer avec le plus d'ardeur au plaisir et à la joie qu'inspire cette fête.

H. 0m44. — L. 1m35.

N° 57. — *L'ÉTÉ.*

N° 58. — *L'HIVER.*

Ces deux tableaux, qui forment pendants, ont chacun : H. 0m72, L. 0m60, et paraissent plutôt être des imitations du genre de Lancret que des œuvres originales.

(NOTICE DES PEINTURES ET SCULPTURES DU MUSÉE D'ANGERS, 1870.)

NANTES

N° 125. — *BAL COSTUMÉ.*

Dans un salon occupé par une société travestie, une jeune dame et son cavalier exécutent un pas au son de la vielle et du violon.

H. 0m66. — L. 0m81. Toile. Figures de 0m30.

Collection Cacault, acquise par la ville en 1810.

N° 126. — *ARRIVÉE D'UNE DAME DANS UNE VOITURE TRAINÉE PAR DES CHIENS.*

Elle est reçue par une société joyeuse, réunie à la porte d'une auberge où se font les apprêts d'un festin.

H. 0m66. — L. 0m81. Toile. Figures de 0m30.

Collection Cacault, acquise par la ville en 1810.

N° 127. — *PORTRAIT DE M. A. CUPPI, DITE LA CAMARGO, CÉLÈBRE DANSEUSE.*

Elle achève une pirouette dans un bosquet peuplé de joueurs de flûte et de tambourin.

H. 0m45. — L. 0m45. Toile. Figures de 0m27.

Collection Cacault, acquise par la ville en 1810.
(CATALOGUE DU MUSÉE DE NANTES, 1876.)

ROUEN

N° 102. — *BAIGNEUSES.*

Dans un lieu retiré, deux femmes sortant du bain sont surprises par deux jeunes gens; une troisième cherche à dérober ses compagnes aux regards des curieux.

Tableau ovale, sur Toile. H. 0^m64. — L. 0^m53.

CATALOGUE DU MUSÉE DE ROUEN, 1861.

MUSÉES ET GALERIES DE L'ÉTRANGER

ANGLETERRE (NATIONAL GALLERY)

N^{os} 101-104. — (*LES QUATRE AGES DE L'HOMME.*)

N° 101. — *ENFANCE.*

Groupe d'enfants richement habillés, et jouant sous une magnifique arcade, ou un portique.

N° 102. — *JEUNESSE.*

Assemblée de jeunes gens des deux sexes, qui semblent occupés à contempler l'ornement de leurs personnes. Groupe de sept figures dans un pavillon de jardin.

N° 103. — *VIRILITÉ.*

Une partie de plaisir; personnages groupés sur une verte pelouse, et appuyés les uns sur les autres. Deux archers lancent des flèches. Composition de dix figures : l'arrangement des groupes indique que les personnages sont en train de se faire la cour.

N° 104. — *VIEILLESSE.*

Une vieille femme, en train de filer; près d'elle, une autre vieille endormie sur une chaise. Parmi les hommes formant partie de la composition, un vieillard caressant un chien; un autre lutinant une jeune fille. Composition de six figures.

Sur toile tous les quatre.
Légués à la National Gallery en 1837 par le lieutenant-colonel Ollney.

CATALOGUE DE L'ŒUVRE DE LANCRET.

ANGLETERRE (COLLECTION DE SIR RICHARD WALLACE).

Bethnal green Branch Museum. Catalogue of the Collection of Paintings, Porcelains, Bronzes, Decorative Furniture, and other works of art, lent for exhibition in the Bethnal green Branch of the South Kensington Museum, by sir Richard Wallace. London, 1872.

LANCRET.

N° 416. — *UN GROUPE PASTORAL.*

N° 433. — *LA DANSEUSE (M^{lle} CAMARGO).*

N° 439. — *UNE JEUNE FILLE DANS UNE CUISINE.*

N° 443. — *OISELEUR.*

N° 444. — *GROUPE DE MASQUES.*

N° 449. — *GROUPE DE MASQUES.*

N° 450. — *GROUPE DE BAIGNEURS.*

N° 462. — *UNE ACTRICE.*

N° 582. — *LE COLLIER CASSÉ.*

ANGLETERRE

Waagen, dans son livre : *Treatures of art in Great Britain*, signale les Lancret suivants :

1° *UN TABLEAU.*

Sans désignation. Dans la Galerie du Duc de Devonshire. (Tome II, page 93.)

2° *A PRETTY FAMILY PICTURE OF PARTICULARLY WARM TONE FOR THIS PAINTER.*

Collection de Sir John Boileau. (Tome III, page 428.)

Dans le 4° volume de supplément intitulé *Galleries and Cabinets of the Art in Great Britain* (page 84), il ne signale qu'un seul Lancret appartenant au marquis d'Hertford, qui doit figurer aujourd'hui dans la Collection de Sir Richard Wallace. Il dit que ce tableau aurait été acheté 750 livres sterling à la vente de la Collection Standish. Or le Catalogue de cette Collection (*Paris, Crapelet* 1842) ne contient aucun tableau de Lancret. Peut-être le n° 231, Paysage, mis alors sous le nom de Watteau, a-t-il été reconnu ultérieurement comme un Lancret.

BERLIN (MUSÉE ROYAL)

Catalogue du Musée Royal de Berlin, par G. F. Waagen. Berlin, 1860.

N° 473. Dans un paysage, plusieurs dames et messieurs habillés en bergères et en bergers. Quelques-uns sont couchés sous des arbres et s'entretiennent entre eux. Un couple danse le menuet aux sons d'une flûte et d'un tympanon. Plus en arrière est un autre couple couché dans un champ de blé. — Sur Toile.

BERLIN (PALAIS DU ROI)

SCÈNE DE CHASSE.

SCÈNE DE PAYSANS.

UNE CONVERSATION.

LE COLIN-MAILLARD.

LA PARTIE DE QUILLES.

MUSÉE DES PALAIS DE SANS-SOUCI, DE POTSDAM ET DE CHARLOTTENBOURG

Description de tout l'intérieur des deux palais de Sans-Souci, de ceux de Potsdam et de Charlottenbourg, contenant l'explication de tous les tableaux, comme aussi des antiquités, et d'autres choses précieuses et remarquables, par Mathieu Oesterreich, Inspecteur de la grande galerie royale de tableaux, à Sans-Souci. — Potsdam 1773.

SANS-SOUCI

N° 80. — *L'AMOUR DU BOCAGE.*

Sous ce titre, on a gravé ce tableau à Paris; peint sur toile par Lancret.

N° 91. — *L'AMUSEMENT DE L'ÉTÉ.*

Peint par Lancret, et aussi gravé à Paris.

N° 114. — *MADEMOISELLE DE CAMARGO AVEC SON DANSEUR.*

Le fond du tableau est un bois; peint sur toile par Lancret.

CATALOGUE DE L'ŒUVRE DE LANCRET.

N° 289. — *LE DÉJEUNER A LA CAMPAGNE.*

Peint par Lancret.

N° 296. — *COLIN-MAILLARD.*

C'est le titre sous lequel ce tableau a été gravé à Paris, sur une très-belle et très-grande estampe; peint par Lancret.

N° 307. — *UNE AGRÉABLE CONVERSATION.*

Joli petit tableau, peint sur toile par Lancret.

N° 315. — *UNE CONVERSATION.*

Peinte sur toile par Lancret.

N° 317. — *REPAS ITALIEN.*

Tableau qu'on a gravé sous ce titre à Paris; peint sur toile par Lancret.

N° 326. — *UNE AGRÉABLE CONVERSATION.*

Peinte sur toile par Lancret. Ce tableau a été gravé à Paris.

N° 327. — *LA DANSE.*

Peinte sur toile par Nicolas Lancret.

N° 328. — *L'AMUSEMENT DE L'ÉTÉ.*

Peint sur toile par Nicolas Lancret.

POTSDAM

N° 525. — *UNE CONVERSATION.*

N° 527. — *UNE AGRÉABLE CONVERSATION.*

C'est le pendant du tableau précédent.

N° 529. — *UNE AGRÉABLE CONVERSATION.*

N° 532. — *LE BAL.*

C'est le titre sous lequel ce tableau a été gravé à Paris.

N° 534. — *UNE CONVERSATION.*

N° 537. — *NOCE DE VILLAGE.*
Sous ce titre on a gravé ce tableau à Paris.

N° 547. — *UNE AIMABLE COMPAGNIE QUI S'AMUSE AVEC LE BAL.*

N° 551. — *UNE CONVERSATION.*

N° 552. — *UNE COMPAGNIE QUI S'AMUSE.*

N° 556. — *LE DÉJEUNER.*

N° 557. — *REPAS A L'ITALIENNE.*

CHARLOTTENBOURG

N° 563. — *UNE CONVERSATION.*

Un jeune garçon debout qui joue de la guitare. Très-beau tableau de Lancret.

N° 588. — *UNE CONVERSATION.*

Jeunes filles et jeunes garçons dans une agréable campagne. Ce tableau est un des meilleurs qu'on puisse voir de Nicolas Lancret.

N° 598. — *UN REPAS DANS UNE AGRÉABLE CONTRÉE.*

Ce tableau a été gravé sous le titre : *Les Repas à l'Italienne.*

RUSSIE. — MUSÉE DE L'ERMITAGE, A SAINT-PETERSBOURG

Catalogue de la Galerie des Tableaux (2ᵉ édition), 3ᵉ volume. Saint-Pétersbourg, 1871.

LANCRET.

N° 1506. — *LE CONCERT.*

Dans un jardin, cinq jeunes gens, groupés au pied d'un arbre, font de la musique. Une jeune fille, à robe jaune et jupe verte, assise avec eux, chante en tenant sa partition sur ses genoux. Une autre, en costume espagnol, jaquette verte et mantelet rouge, l'accompagne sur la guitare. Au premier plan, on remarque sur le gazon un théorbe et une cornemuse. — Ovale.

H. 0m63. — L. 0m51.

Acquis par l'impératrice Catherine II.

N° 1507. — *LES OISELEURS.*

Dans un joli paysage, une société de jeunes gens est assise sur un banc de gazon. Au M., un jeune homme, en costume rouge, offre à une jeune fille en jupon bleu avec corsage vert, un nid où sont deux oiseaux. Une autre jeune fille, à demi couchée, tient un petit oiseau attaché à un ruban; la cage ouverte est près d'elle. A G., une troisième jeune fille, en jupon jaune, portant une corbeille de fleurs, et à D., une femme plus âgée, assise, regardant le couple amoureux.

H. 1m18. — L. 0m93.

Acquis par l'impératrice Catherine II.
Provient du cabinet du libraire Klostermann, de Saint-Pétersbourg. Pendant du tableau suivant.

N° 1508. — *FEMMES AU BAIN.*

A G., une jeune fille, debout dans l'eau, lave son chien; plus loin, une autre lance de l'eau sur une de ses compagnes, qui recule en riant. A D., une jeune femme se déshabille, aidée d'une servante, et une autre, assise sur le gazon, lave ses pieds.

H. 1m15. — L. 0m97.

Acquis par l'impératrice Catherine II.
Provient du cabinet du libraire Klostermann, de Saint-Pétersbourg. Pendant du tableau précédent.

N° 1509. — *UNE CUISINE.*

Près d'une table recouverte d'un tapis rouge, sur lequel on voit du gibier, des fruits sur une assiette, un chaudron et d'autres objets, une jeune femme, vêtue de vert, se penche pour examiner un lièvre mort; derrière elle, la cuisinière en jaquette rouge, la regarde d'un air moqueur. A G., une draperie verte, et au fond une fenêtre. Figures à mi-corps.

H. 0m41. — L. 0m33.

Acquis par l'impératrice Catherine II.
Pendant du tableau suivant.

N° 1510. — *LE VALET GALANT.*

Dans une cuisine, un jeune domestique, vêtu de gris, courtise la cuisinière, qui se dérobe à ses galanteries. Devant eux, sur une table, des légumes, des fruits sur un plat d'argent, un chaudron, etc. A D., draperie verte; des poissons, et une corbeille suspendue au mur, à G. Au fond, une fenêtre. Figures à mi-corps.

H. 0m41. — L. 0m33.

Acquis par l'impératrice Catherine II.
Pendant du tableau précédent.

SAXE. — MUSÉE ROYAL DE DRESDE

LANCRET (Nicolas). — N° 696.

Toile. H. 2m08. — L. 0m52.

Sur une terrasse garnie de hauts arbres, où conduit un escalier, un couple danse une sarabande. Le cavalier, vu de dos et vêtu d'une jaquette brun clair à parements roses, de culottes brunes ornées à la jarretière d'une rosette de ruban rose et bleu, de bas blancs et de souliers garnis d'un nœud de ruban blanc, est coiffé d'un feutre gris à large bord; des rubans rouges et bleus flottent sur ses épaules. La dame, portant une jaquette gris vert et une jupe de la même couleur qu'elle tient de ses mains, est vue de face. Derrière elle, un jeune homme en

habit gris de more, portant une fraise et une toque jaune, enlace une dame marchant devant lui, et étant habillée en gris rouge. A G., et sur un plan plus avancé, un groupe de cinq personnes est assis par terre. La première est une femme vêtue d'un corsage gris, d'une jupe jaune et d'un tablier blanc; elle est coiffée d'un petit bonnet. Sa main gauche repose sur son genou, la main droite est légèrement levée; un lévrier est debout à son côté. Elle semble écouter les propos galants que lui adresse un homme assis à son côté gauche, et qui joue de la guitare. Il est coiffé d'une toque bleue doublée de rouge, une veste bleue, une jaquette rouge doublée de bleu, des culottes brunes et des bas rouges; devant lui, à terre, est une cornemuse. Un peu plus retirée, une jeune femme, à demi couchée, habillée en gris rouge, regarde la danseuse. Une autre jeune dame assise, en robe bleue et plastron rose, lit dans un cahier de musique. Près d'elle, deux musiciens jouant du violon : l'un d'eux porte un habit et une toque couleur d'orange; l'autre, vu de profil, est habillé comme son voisin, mais en violet. Au pied de la dame bleue, une petite fille est à demi couchée en s'appuyant sur un coussin; elle est vêtue d'une robe jaune de maïs et coiffée d'une toque noire à plumes rouges. A G., au premier plan, est une fontaine formant un portique avec des colonnes de l'ordre ionien et une vasque d'où sort l'eau. En avant de cette construction, un homme est assis sur la rampe de l'escalier en jouant du tambour de basque. Il laisse pendre la jambe droite, tandis que l'autre est tendue et repose sur son siége; il est vêtu d'une casaque rouge, de culottes brunes avec des jarretières roses, de bas bleus et d'une toque bleue. Devant lui, un chien à cou noir et à museau blanc est couché par terre en cherchant à détruire ce qui l'incommode. Au M. du premier plan, sur les marches de l'escalier, deux petites filles, dont l'une, debout et vue de dos, regarde les danseurs; elle porte une robe de soie gris de perle, tandis que sa compagne, qui est assise, est vêtue d'une robe bleue couverte d'un tablier blanc; elle tourne la tête vers l'homme qui bat du tambour de basque. Près de ces deux petits personnages, un jeune homme est debout, jouant de la flûte; il porte un mantelet gris par-dessus une jaquette bleue, des culottes de velours de couleur chocolat ornées de rosettes de ruban blanc, et des bas bleus. Sur la rampe droite (vue du spectateur), une dame, vue de dos, est assise et parle à un jeune homme assis derrière la rampe, et portant un habillement brun jaune. Sa main droite presse une toque de velours noir contre sa poitrine, et il semble écouter attentivement ce que lui dit la dame, qui est vêtue d'un corsage bleu, d'une jupe grise et d'un tablier blanc. Une autre dame, la troisième figure de ce groupe, dont les habits sont de couleur d'orange, est assise sur le gazon et tient une rose à la main. Derrière ce groupe s'élève une fontaine formée d'un rocher artificiel entouré de dauphins, et qui forme le piédestal de deux figures assises, un satyre et une nymphe, qui supportent une grande vasque d'où sort un jet d'eau. Au fond, un groupe de quatre femmes assises sur le gazon; derrière elles, des arbres.

LANCRET. — N° 697.

Bois. H. 0^m25. — L. 0^m38.

Du portail d'une église de village sort un cortége de jeunes mariés, précédé par deux musiciens. L'un, un vieux vielleur, dont les cheveux gris sont couverts d'une petite calotte, et qui porte un manteau, des culottes et des bas bruns, est debout tranquillement, tandis que l'autre, en position de danse, joue de son instrument. Ce ménétrier, coiffé d'un feutre pointu de couleur grise, porte une jaquette verte à parements rouges et des culottes de la même couleur; ses bas sont bleus. Derrière eux marche un vieux couple : l'homme, vu de dos, porte un habit bleu et un manteau gris; il est coiffé d'une calotte noire sous un chapeau rond à large bord. De sa main droite il s'appuie sur une canne, et de sa main gauche sur le bras d'une vieille dame en mantelet à capuchon de soie noir et en robe rouge. Ils sont suivis par le couple des mariés. La fiancée, en robe blanche à manches étroites, à corsage bleu orné de rubans qui flottent sur les épaules, regarde le spectateur et donne la main à son fiancé, qui marche à son côté gauche, et qui prend un verre de vin qu'un garçon d'auberge lui présente sur une assiette. A côté de ce dernier personnage, qui est vêtu d'une jaquette brunâtre, et qui tient de sa main gauche une serviette, un jeune homme est debout; sa veste est bleue. Deux jeunes filles, l'une vêtue de blanc, l'autre de violet, un jeune homme en jaquette verte, et une troisième jeune fille à laquelle il parle, et qui est comme lui coiffée d'un chapeau de paille, marchent derrière les fiancés. Au premier plan, à gauche, un muletier en veste brune, culottes noires et casquette cramoisie; il est accompagné d'un lévrier, et se tient debout auprès de son âne chargé de barils et de chaudrons couverts d'un drap bleu. A D., une jeune fille à cheveux blonds, assise par terre et s'appuyant sur son bras gauche, qu'elle a passé sous l'anse d'un panier rempli de légumes et couvert

d'un drap vert; elle est habillée d'un corsage brun, d'une jupe rouge, et est accompagnée d'un garçon habillé en brun et tenant une baguette de la main droite. Au troisième plan, une grosse tour entourée d'arbres. Au fond, un village avec une église.

LANCRET. — N° 698.

Bois. H. 0^m25 1/2. — L. 0^m38 1/2.

Sur un terrain entouré d'arbres, un couple danse une sarabande. Le cavalier, vu de dos et la tête nue, est habillé en bleu et bat du tambour de basque. La dame, en robe rouge à manches jaunes et en tablier blanc, tient de ses mains la jupe de sa robe. A D. de la danseuse, un jeune homme à genoux baise le bras d'une dame qui est assise sur le gazon. Elle est coiffée d'un chapeau de paille orné de roses; sa robe est grise, les vêtements de son galant sont jaunes. Un autre jeune homme, couché par terre, ayant des habits bruns, la tête couverte d'un feutre, carresse un chien. Un autre jeune homme, également assis par terre, enlace une jeune fille en corsage et jupe rouges et à manches blanches. Un peu plus reculée, une dame assise, et un jeune homme debout. Ce dernier a l'air d'un berger et regarde sa voisine; il est coiffé d'un chapeau de paille et tient aux mains une houlette. A demi caché par le cavalier dansant, un couple est assis par terre et au pied d'un groupe d'arbres. La dame, aux cheveux blonds, porte un corsage bleu et une jupe grise; elle regarde le danseur, tandis que son voisin se tourne vers elle. Ce dernier, vêtu de jaune, est coiffé d'un chapeau de paille; à son côté droit, à terre, un panier couvert d'une serviette; à côté de la dame aux cheveux blonds, une houlette garnie de rubans blancs. Aux pieds de ces derniers personnages, un chien noir et blanc est couché par terre. Derrière ce chien, un joueur de cornemuse, en veste rouge, en culottes brunes, et coiffé d'un feutre, est debout. Entre deux troncs d'arbres on aperçoit un autre couple debout et regardant les danseurs. A D., au premier plan, un jeune homme debout; il est vu de dos et habillé en rouge; une écharpe rose est roulée autour de son corps; il porte le chapeau sous le bras gauche et touche de l'autre le bras d'une dame qui regarde attentivement les danseurs; elle est debout, vue de profil, et vêtue d'une robe violette; sur sa tête balance une petite toque bleue. A la branche d'un gros chêne, une corbeille, un chapeau de paille et un drap rouge sont suspendus. Au dernier plan, derrière l'homme à la houlette, un troupeau de brebis couchées sur le gazon. Au fond du tableau, des fabriques avec une grosse tour couverte d'un toit pointu à tuiles.

MUSÉE DE STOCKHOLM

Notice des tableaux du Musée national de Stockholm. — Stockholm, 1867.

N° 843. — *L'ESCARPOLETTE.*

Composition de sept figures. Dans un jardin on voit deux jeunes gens occupés à faire balancer une belle, tandis qu'une autre jeune fille cache une compagne derrière un pan de sa robe jaune.

H. 0^m38. — L. 0^m47. Toile.

N° 844. — *LE COLIN-MAILLARD.*

Dans une rotonde décorée de colonnes et de bustes, un jeune homme, les yeux bandés, et entouré d'une société galante, marche en tâtonnant, tandis qu'une jeune fille en peignoir rose lui chatouille les lèvres avec une plume.

H. 0^m38. — L. 0^m47. Toile.

N° 845. — *LA PATINEUSE.*

Une jeune dame pose son pied sur le genou d'un galant qui lui ajuste un patin.

H. 1^m38. — L. 1^m40. Toile.

TABLEAUX DE LANCRET

QUI SE TROUVENT DANS LES COLLECTIONS PARTICULIÈRES(*).

COLLECTION DE S. A. R. M$^{\text{GR}}$ LE DUC D'AUMALE (A Paris)

LA PARTIE DE PLAISIR, ou LE DÉJEUNER AU JAMBON.

Dans un parc, une société de joyeux convives, hommes et femmes, en train de festoyer en plein air autour d'une table servie, au milieu de laquelle est un jambon entamé sur un plat. On remarque au centre de la composition une femme debout, coiffant de son bonnet un des convives, qui regarde en riant un de ses camarades. Celui-ci, debout sur une chaise, un pied sur la table, remplit de vin un verre qu'il tient à la main. Les autres convives, tous coiffés de bonnets de coton, considèrent cette scène en riant. Près de la table, les valets, parmi lesquels on voit un négrillon coiffé d'un turban. Sur le premier plan, des chiens et un régiment de bouteilles vides.

H. 1$^{\text{m}}$82. — L. 1$^{\text{m}}$25. Toile.

On a fait sur ce tableau et sur les différentes figures qui le composent de nombreuses suppositions, qui sont toutes erronées. On a voulu voir dans l'un des acteurs principaux *Philippe d'Orléans le Gros* festoyant avec des membres de la *Société des Bonnets de coton*. Les dates contredisent cette opinion d'une manière absolue (voir les *Musées de province*, Clément de Ris, 1872, pag. 359). Ce qu'il y a de certain, c'est que les personnages représentés dans ce tableau sont tous des personnages historiques, mais qu'aucun d'eux n'a jamais fait partie de la famille d'Orléans. Le roi Louis-Philippe les connaissait par leurs noms, et son intention était de faire faire sur la marge du cadre une petite reproduction des figures avec au-dessous les noms et qualités du personnage représenté. Il ne fut malheureusement pas donné suite à ce projet.

Le DÉJEUNER AU JAMBON a pour pendant un charmant tableau de *de Troy*, connu sous le nom du DÉJEUNER AUX HUITRES, et appartenant également à Mgr le duc d'Aumale. Ces deux toiles étaient à Eu avant 1848. Elles sont indiquées, la première sous le n° 32, la seconde sous le n° 81, salle G. ou 8, 2$^{\text{e}}$ étage dans le *Catalogue de la galerie de tableaux du château d'Eu*, 1836.

COLLECTION DE M. EM. BOCHER (A Paris)

CONVERSATION DANS UN PARC.

Au M. de la composition une jeune femme debout, en grande robe rose, vue presque de dos, retourne la tête de face. Elle a une main à la hanche. Elle a pour interlocuteur un jeune homme vêtu à l'espagnole; une toque rouge sur la tête; un habit, veste et culotte, de couleur marron; derrière le dos un petit manteau noir.

(*) Nous n'avons pas la prétention de donner ici la liste complète de tous les Tableaux de Lancret qui existent dans les collections particulières. Nous nous bornons à indiquer seulement ceux qu'il nous a été donné de voir, et dont l'authenticité nous a paru incontestable.

Un chien jappe à leurs pieds. A D., un groupe de trois petites filles jouant ensemble. A G., différents couples assis par terre et causant ensemble. On remarque sur le premier plan une femme vue de dos, ayant un petit enfant près d'elle. Plus à G., un jeune homme, un genou en terre, tient des deux mains devant lui une corbeille de fleurs qu'il offre à une jeune femme assise près de lui, et ayant un corsage d'étoffe rayée et une jupe de satin blanc. Près d'eux, une fontaine surmontée d'un lion en pierre, lançant par la gueule un mince filet d'eau. Au fond, un lac, et à D. une ville; de grands arbres occupent le côté G. de la composition.

H. 0m69. — L. 0m89. Toile.

COLLECTION DE M. BURAT (a Paris)

LE JOUEUR DE BASSE.

Assis sur un tertre, dans l'allée d'un parc ombreux, un homme à la figure amaigrie et rappelant les traits de Watteau, joue du violoncelle. Il est entièrement vêtu de marron avec une longue perruque poudrée.

H. 0m50. — L. 0m41. Toile.

Ce tableau provient de la vente d'Houtetot, 1859.
A été exposé au boulevard des Italiens en 1860, et aux Alsaciens-Lorrains en 1874.

PORTRAIT DE LOUIS XV EN PÈLERIN.

Il est assis au pied de la statue de Pan, tenant de la main droite un bourdon fleurdelisé et de l'autre une gourde. Il est vêtu d'un habit rose, gilet blanc, avec le cordon du Saint-Esprit, pèlerine bleue avec des cœurs en guise de coquilles. Au fond, à D., un groupe galant dans la campagne.

H. 0m48. — L. 0m49. Toile.

COLLECTION DE Mme LA Bne DE CREUTZER (a Paris)

LA TOILETTE.

Une jeune femme en robe jaune, un peignoir de batiste sur les épaules, assise près d'une table de toilette que l'on voit à G. Elle se dispose à mettre du rouge, tout en écoutant la conversation d'un jeune abbé qui, debout près d'elle, lui lit une lettre. A D., sur un grand panier servant à chauffer le linge, une robe de couleur puce et un jupon en soie bleue. — Sur toile.

COLLECTION DE M. LE CTE DUCHATEL (A Paris)

LA DANSE DANS LE PARC.

Un jeune seigneur, costumé à l'espagnole, danse avec une jeune et jolie fille habillée d'une jupe blanche et d'un corsage rose. Près d'une statue sur laquelle est appuyée une belle fille, une jeune femme, vêtue d'une robe bleue, est assise et semble écouter avec plaisir les propos d'un personnage placé près d'elle. Plus loin, deux jeunes filles sont couchées sur l'herbe, près d'un massif qui laisse apercevoir une fontaine. Un vieillard, son chien, un tambour de basque, complètent la composition de ce charmant tableau d'une précieuse exécution, d'une jolie couleur argentine, et, de plus, d'une conservation parfaite.

Voir n° 7 du Catalogue de la vente Pembrocke, juin 1862, d'où provient ce tableau. Toile ovale.

COLLECTION DE M. EDMOND DE GONCOURT (A Paris)

DESSIN.

Une femme debout, tenant un masque, et une autre assise, un papier à musique à la main. Elles sont vêtues de pelisses fourrées, et coiffées de toques à plumes. Études aux trois crayons.

H. 0m26. — L. 0m19.

A été exposé au boulevard des Italiens en 1860.

COLLECTION DE MME KESTNER (A Paris)

FRONTISPICE POUR UN SECOND LIVRE DE PIÈCES DE CLAVECIN.

Une femme assise, la tête couronnée de fleurs, tenant d'une main une lyre, relève de l'autre un rideau de théâtre; ce rideau levé, on voit danser un berger et une bergère au milieu d'un parc. A D., un génie ailé tient l'écusson des armes de France. Dessous, le cartouche dans lequel sera contenue l'inscription.

Grisaille. Toile. H. 0m33. — L. 0m24.

Provient de la vente Marcille, où il était catalogué sous le n° 42.

COLLECTION DE M. E. ODIOT (A Paris)

NICAISE.

Dans un parc, sous de grands arbres, à D., vue de face et la tête tournée à G., une jeune femme, poudrée, parée d'un collier de perles et de pendants d'oreilles, vêtue d'une robe de satin blanc décolletée, un gros bouquet sur le sein gauche. D'une main, elle relève sa jupe qui laisse voir une partie du jupon de dessous en soie rose. Le bras droit tendu, elle regarde d'un air narquois un jeune homme qui s'avance vers elle, tenant son chapeau de la main gauche et portant sur le bras droit un grand tapis à fond rouge et à dessins bleus. Ce personnage, placé à G., est tourné de 3/4 à D. Il est vêtu comme les bourgeois de l'époque, les cheveux longs et bouclés sans poudre; habit, veste et culotte brun clair, manchettes blanches. Dans le fond à D. et dans les broussailles, une suivante faisant le guet. A G. la terrasse d'un château.

Sur cuivre. H. 0m27. — L. 0m35.

Les personnages mesurent de 17 à 18 centimètres de hauteur.
Ce tableau a été gravé par de Larmessin (voir n° 53 du présent catalogue).
Provient de la vente de M. Odiot le père, en mars 1869.

COLLECTION DE M. LE DUC DE POLIGNAC (A Paris)

LES DEUX AMIS.

C'est le tableau d'après lequel de Larmessin a fait sa gravure (voir n° 25 du présent catalogue). Les deux amis sont ici tournés vers la G. en habits de coureur Louis XV, satin rouge doublé de satin blanc. La petite femme, assise de profil à D., est vêtue d'une robe à raies blanches et bleues.

Bois. H. 0m29. — L. 0m39.

Ce tableau provient de M. de Laneuville, et a été acquis en l'année 1858.

COLLECTION DE M. ROTHAN (A Paris)

LA DAME AU PARASOL.

Voici ce que M. Paul Mantz, l'éminent écrivain et le fin critique en matière d'art, dit au sujet de ce tableau dans l'article qu'il a consacré, dans la *Gazette des beaux-arts* d'avril et mai 1873, à la galerie de M. Rothan :

« ... Il existe de Lancret beaucoup de tableaux dont les livres ne parlent point, et que la gravure n'a pas reproduits. C'est pour satisfaire à ce *desideratum* et aussi parce que l'œuvre est charmante que la *Gazette* a fait graver la *Dame au parasol* de la collection de M. Rothan. C'est un Lancret inédit. Une élégante est assise, en robe de satin, à l'ombre d'un bouquet d'arbres. Debout, derrière elle, une cameriste protège, à l'aide d'un grand parasol rose, le teint délicat de sa maîtresse. A droite, un

musicien, qu'elle écoute peu, joue de la flûte, et plus loin, sous le rideau léger des branches écartées, apparaissent deux têtes curieuses, bergères indiscrètes qui, la houlette à la main, viennent savoir pour qui on fait de la musique dans le bocage. Ce tableau, d'une rusticité plus souriante qu'exacte, est dépourvu, je dois le dire, de toute portée philosophique. Il n'est pas autrement moral qu'un bouquet. Des notes d'un rouge rompu y jouent gaiement au milieu de gris argentés et de verdures attiédies. Le dessin est assez aventureux; les petites têtes, les petites mains, sont inspirées par un libre caprice; mais la couleur harmonieuse et brillante dissimule ces négligences. Lancret était de ceux qui croient qu'un peu de rose fait tout passer.

COLLECTION DE M. LE Bon EDMOND DE ROTHSCHILD (a Paris)

LE REPOS PRÈS DE LA FONTAINE.

Dans un très-beau parc, quatre personnages causent et s'ébattent. A D., un homme debout et une femme assise à terre; derrière eux, un autre groupe de deux personnes est assis auprès d'une fontaine d'une riche architecture, qui occupe la moitié droite du tableau et dont les eaux tombent en cascade dans un bassin sur lequel nagent deux cygnes. Un grand arbre occupe au premier plan, à G., toute la hauteur du tableau. Le lointain, au delà du bassin, est dans la brume.

Toile. H. 0m66. — L. 0m57.

Outre ce tableau, M. Ed. de Rothschild possède encore, du maître qui nous occupe ici, quatre-vingts croquis des plus intéressants. Ce sont en majeure partie des études à la pierre rouge ou noire, faites pour des tableaux connus, et qui ont été gravés. Sans nous lancer dans la description de tous ces dessins, ce qui nous mènerait trop loin, nous pouvons citer néanmoins comme les plus importants :

Une étude d'arlequin pour la *Joye du théâtre*. Crayon noir rehaussé de blanc.
Id. pour l'*Hiver*. Crayon noir rehaussé de blanc.
Id. pour l'*Été*. Sanguine.
Id. pour l'*Automne*. Crayon noir rehaussé de blanc.
Id. de l'homme jouant de la cornemuse, pour le tableau gravé sous le titre : *Que le cœur d'un amant est sujet à changer*. Crayon noir rehaussé de blanc.
Id. pour le *Théâtre-Italien*. Sanguine.
Id. pour la plus grande des deux femmes, dans le tableau du *Glorieux*. Sanguine.

Deux études sur la même feuille de l'homme qui joue du flageolet et du tambourin dans le portrait de Mlle Camargo, etc., etc., etc.

Ces quatre-vingts dessins étaient catalogués sous le n° 549, dans une vente faite le 18 avril 1876. MM. Danlos et Delisle, experts.

COLLECTION DE M. LE Bon GUSTAVE DE ROTHSCHILD (a Paris)

DANSE DANS LE PARC.

C'est encore dans un beau parc ombragé que se passe la scène que nous allons essayer de décrire. Deux jeunes femmes, l'une habillée en blanc, l'autre en gris, dansent avec deux cavaliers galamment vêtus, l'un en soie rose, l'autre en étoffe rayée bleu de ciel et blanc. Le reste de leur société, diversement groupé, les contemple en attendant le moment de les remplacer. Au-dessous d'un joueur de musette, une jolie fille, vêtue d'une jupe jaune et coiffée d'un chapeau de paille, se laisse complaisamment prendre la taille par un beau cavalier. Un homme est couché à leurs pieds. A D., assise près d'une fontaine monumentale, une femme habillée en rose se défend contre les attaques d'un galant trop entreprenant. Devant la fontaine, un homme vêtu de noir, une petite fille

portant une corbeille de fleurs, et, en premier plan, un groupe composé d'un cavalier couché à terre, tenant une guitare, d'une femme, de trois enfants et de deux chiens. A G., en second plan, deux jeunes amoureux sont assis près l'un de l'autre, et devant eux un personnage est nonchalamment étendu par terre.

Voir n° 16 du catalogue de la vente Pembrocke, juin 1862, d'où provient ce tableau.

PETIT SALON DÉCORÉ PAR LANCRET

Voir dans la réimpression de l'*Éloge de Lancret* de Ballot de Sovot, par M. J. J. Guiffrey, la description de ce petit salon, faisant partie d'un hôtel situé à Paris, place Vendôme.

Nous n'ajouterons rien à cette description d'ensemble, mais nous donnerons ci-dessous quelques détails sur les tableaux et les sujets qui les composent.

La pièce décorée par N. Lancret comprend cinq panneaux, trois dessus de porte, et un dessus de cheminée. Tous sont sur toile encastrée dans la muraille.

Les panneaux ont leur sujet au milieu, le reste est occupé par des arabesques et des entrelacs de feuillage s'enlevant sur le fond blanc du panneau.

1er Panneau. — Jeune femme debout, de profil à G., en robe jaune. Elle tient une ombrelle rouge.

H. 2m80. — L. 0m60.

2e — Jeune femme en pèlerine. Debout, vue par derrière. Robe bleue, veste blanche, pèlerine noire. La main droite sur la hanche, elle s'appuie de la gauche sur un bourdon de pèlerin.

H. 2m80. — L. 0m60.

3e — Turc, de face; pantalon et dolman roses. Gilet bleu à manches retroussées. Cette composition a de l'analogie avec le tableau gravé par Schmidt, sous le titre de : Le Turc amoureux.

H. 2m80. — L. 0m80.

4e — Colombine dansant. Robe blanche glacée de vert. Écharpe rose.

H. 2m00. — L. 0m90.

5e — Gille. Costume blanc, bas roses. Il tient son bonnet de la main droite.

H. 2m00. — L. 0m90.

Les trois dessus de porte sur toile ont 0m40 de diamètre.

1er. — Berger et bergère dans un paysage. La bergère a une robe bleue et un corsage rose.

2e. — Scène pastorale : à D., la bergère assise, robe jaune; à G., le berger debout, costume pourpre.

3°. — Scène pastorale : à G., la bergère assise, robe blanche glacée de bleu; à D., le berger debout, de profil à G., jouant de la mandoline.

Au-dessus de la cheminée. — Scène pastorale : au pied d'un arbre, bergère assise de face, robe bleue; derrière elle, un berger, en costume rose, ceinture bleue.

H. 0m20. — L. 0m60.

LISTE CHRONOLOGIQUE

DES

TABLEAUX DE LANCRET

AYANT PASSÉ DANS LES PRINCIPALES VENTES DEPUIS L'ANNÉE 1744 JUSQU'A NOS JOURS.

1744. — Yd. 9. Cabinet des estampes. Vente de M. Quentin de Lorangère : E.-F. Gersaint.

N° 4. — LANCRET. Une Danse, d'après Lancret, de 2 pieds 9 pouces de large sur 2 pieds 3 pouces de haut. Vendu 18 liv.

N° 5. — Un grand tableau, sujet galant, d'après le même, de 3 pieds 11 pouces 1/2 de large sur 2 pieds 11 pouces 1/2 de haut. Vendu 13 liv.

(Consulter les morceaux de Lancret que possède M. de Beringhen, premier écuyer du Roy, dans son château d'Ivry.)

Lancret avait aussi beaucoup de goût pour les ornements historiés, et y réussissait à merveille. M. Boulogne, intendant des ordres du roi, a une salle peinte dans ce goût, qui satisfait infiniment par la gaieté des sujets et la légèreté des ornements.

N° 107. — L'œuvre de Lancret en 46 morceaux. Ce sont tous morceaux gracieux et amusants. 60 liv. 11 sols.

1745. — Yd. 11. Cabinet des estampes. Vente du chevalier de La Roque.

N° 156. — Deux tableaux peints sur toile, par Nicolas Lancret, de 13 pouces de haut sur 10 de large, dont l'un représente plusieurs voleurs qui dépouillent un voyageur, et l'autre est un sujet galant. Les bordures sont proprement sculptées et dorées. 80 liv.

Lundi 27 novembre 1752. — Yd. 23. Cabinet des estampes. Vente du sieur Cottin : Helle et Glomy.

N° 368. — Deux très-beaux tableaux originaux de Lancret, peints dans son meilleur temps, représentant M^lles Camargo et Sallé, dansant dans un jardin, accompagnées de plusieurs figures. Ces compositions sont assez connues, par les belles estampes que nous en avons, pour ne pas entrer dans un plus grand détail. Ils ont 16 pouces de haut sur 20 de large. Vendu 452 liv. à M. Le Brun.

N° 369. — Deux autres tableaux du même maître, représentant l'un la dernière scène du *Philosophe marié*, et le second la scène troisième du troisième acte du *Glorieux*. Ces deux morceaux doivent passer sans contredit pour les plus beaux de cet habile peintre. Lorsque, dans leur nouveauté, ils furent exposés au salon du Louvre, ils attirèrent la foule des admirateurs. Lancret y a représenté au naturel les excellents acteurs de notre Théâtre-Français, dont plusieurs en sont encore aujourd'hui l'ornement; ils ont été très-bien gravés par Dupuis. Vendu 699 liv. 19 s. à M. de Mortain.

N° 372. — Un fort joli tableau de Lancret, représentant un berger et une bergère dans un paysage, accompagnés d'ornements dans le goût de Watteau, de 29 pouces 1/2 de large sur 21 pouces de haut. Vendu 40 liv. à M. de Mortain.

1759. — Yd. 42. Cabinet des estampes. Catalogue des tableaux du cabinet de M. le comte de Vence. A Paris, de l'imprimerie de la veuve Quilliau, rue Galande, à l'Annonciation.

CATALOGUE DE L'ŒUVRE DE LANCRET.

Dans la chambre à coucher un tableau de Lancret, gravé par Tardieu, sous le titre du *Berger indécis*

Lundi 9 février 1761. — Yd. 44. Cabinet des estampes. Vente de M. le cômte de Vence : P. Remy, expert.

N° 134. — NICOLAS LANCRET. Un très-bon tableau de ce maître, peint sur bois, de 13 pouces de haut sur 11 pouces 1/2 de large. Il a été gravé par Tardieu sous le titre du *Berger indécis*. Vendu à M. Gagny 171 liv.

Lundi 9 avril 1764.—Yd. 56. Cabinet des estampes. Vente de M. J.-B. de Troy, directeur de l'Académie de Rome : Pierre Remy, expert.

N° 122. — NICOLAS LANCRET. Deux jolis tableaux chacun de 7 pouces de haut sur 10 pouces 6 lignes de large. Ils représentent des divertissements. Dans l'un, qui est composé de 10 figures de 4 pouces de proportion, on voit un homme en habit de pierrot dansant avec une dame; dans l'autre des dames sont assises à terre pendant qu'une se promène avec un mézetin. Vendus 290 liv.

6 et 7 décembre 1764. — Yd. 59. Cabinet des estampes. Vente de l'électeur de Cologne : Joullain, expert.

N° 57. — Douze tableaux, peints sur toile par Lancret, sur fond blanc, représentant des sujets champêtres et enrichis d'ornements. Ces tableaux sont de différentes grandeurs. Étant faits pour orner un salon, ils seront vendus en un seul article.

N° 58. — Une Fête champêtre, peinte sur toile par Lancret. Ce tableau, qui est un des plus agréables que ce maître ait fait, a 2 pieds 1/2 de large sur 2 pieds de haut.

N° 60. — Un petit tableau, peint sur toile par Lancret, représentant une danse champêtre. Il a 15 pouces de large sur 11 pouces 1/2 de haut.

1764. — Yd. 60. Cabinet des estampes. Catalogue historique du cabinet de peinture et sculpture française de M. de La Live, introducteur des ambassadeurs. Paris, de l'imprimerie de P. Al. Le Prieur, 1764.

Dans le petit cabinet, sur la cour, un tableau de Lancret, représentant un repas champêtre, peint sur toile, de 1 pied 8 pouces 1/2 de haut sur 1 pied 4 pouces 1/2 de large. Ce tableau est le petit du grand qui est exécuté dans la salle à manger des petits appartements de Versailles. On fit une espèce de concours pour décorer cette salle à manger. Celui-ci obtint la préférence. Il est gravé par Moitte.

Décembre 1768. — Yd. 69. Cabinet des estampes. Vente de M. Gaignat : P. Remy, expert.

N° 55. — NICOLAS LANCRET. Un tableau, richement composé de figures, représentant une récréation dans un jardin. Un homme, en habit de caractère de paysan, danse avec une dame au son d'une vielle. Il est peint sur toile de 16 pouces de haut sur 23 pouces 3 lignes de large. Vendu 300 liv.

Juillet 1770. — Vente de M. Beringhen : Pierre Remy, expert.

NICOLAS LANCRET. Les Quatre Éléments. Chacun porte 14 pouces sur 11. Tardieu les a gravés. 956 liv.

Un Repas d'hommes et de femmes au retour de la chasse. Des femmes se baignent dans une rivière, d'autres dans des bateaux couverts. 36 pouces sur 54. Les deux 950 liv.

Lundi 5 mars 1770. — Yd. 71. Vente de La Live de Jully : Pierre Remy, expert.

N° 79. — Un Repas champêtre, peint sur toile, de 1 pied 8 pouces 6 lignes de haut sur 1 pied 4 pouces 6 lignes de large. Ce tableau est le petit du grand qui est exécuté dans la chambre à manger des petits appartements de Versailles. P.-E. Moitte l'a gravé ; son titre est *Partie de plaisirs*. Vendu 202 liv. (Sevin).

Lundi 3 décembre 1770. — Yd. 73. Cabinet des estampes. Vente de M. Legendre.

N° 3. — Deux tableaux de Lancret, forme ovale, représentant des fêtes champêtres, fond de paysage, très-belle couleur, du plus beau de ce maître, 20 pouces de haut sur 2 pieds 3 pouces de large.

Avril 1773. — Vente de Vigny, architecte : Remy, expert.

LANCRET.— Quatre de ses plus charmants tableaux ; ils représentent les Saisons. Le plus grand nombre des figures y ont 12 pouces de proportion. Ils ont chacun 42 pouces sur 34. Ensemble, 1,785 liv.

Lundi 17 janvier 1774. — Yd. 89. Cabinet des estampes. Vente de M.*** : P. Remy, expert.

N° 94. — N. LANCRET. Un tableau peint sur toile, de 4 pouces de haut sur 10 pouces 6 lignes de large. Il représente un homme, en habit de caractère, et une femme, qui dansent au son de la flûte, jouée par un homme habillé en pierrot. Deux femmes les regardent. Ce tableau agréable, frais et brillant, est sur toile, qui porte 14 pouces de haut sur 10 pouces 6 lignes de large.

Lundi 16 janvier 1775. — Yd. 99. Cabinet des estampes. Vente du cabinet d'un amateur (M. de Grammont) : Pierre Remy, expert.

N° 65. — NICOLAS LANCRET. Dans une campagne agréable on voit, proche d'un arbre, un paysan en habillement galant, dansant avec une femme. Plus loin, dans le coin à D., un groupe de cinq personnes, dont une assise jouant de

CATALOGUE DE L'ŒUVRE DE LANCRET.

la musette. L'effet de ce tableau est savant, et les teintes fraîches. Il est sur toile, qui porte 11 pouces 6 lignes de haut sur 14 pouces de large. 200 liv.

Lundi 24 avril 1775. — Yd. 102. Cabinet des estampes. Vente de M. Ledoux : Joullain fils, expert.

N° 55. — N. LANCRET. Deux tableaux peints sur toile. Ils représentent des fêtes champêtres par des personnes des deux sexes vêtues galamment. Dans l'un, c'est un berger qui danse avec une bergère, tandis que ceux qui les accompagnent s'amusent à folâtrer; dans l'autre, c'est un sultan et une sultane debout. Un groupe d'hommes et de femmes faisant de la musique, et dans le fond quelques jolies petites figures. Le paysage qui orne ces tableaux est d'une légèreté admirable. Les figures en sont fines et spirituelles, et la couleur charmante. Ce sont deux des plus précieux de ce maître. On compte dans l'un 11 figures, dans l'autre 14. Ils sont de forme ovale et portent 21 pouces 6 lignes de haut sur 27 pouces de large.

1775. — Vente du marquis de Lassay : Joulain fils, expert.

LANCRET. Les Quatre Éléments, représentés par des jeunes gens qui cueillent des fruits, des enfants qui font des bulles de savon, des pêcheurs et des danses autour d'un feu de fagots. Gravés par Le Bas, Tardieu et autres. 14 pouces sur 11. Vendu 801 liv.

Lundi 12 février 1776. — Yd. 107. Cabinet des estampes. Vente de Mme *** : Pierre Remy, expert.

N° 51. — N. LANCRET. Une femme lisant une lettre; un jeune homme la regarde. Ces deux figures ne sont vues qu'à mi-corps. L'effet bien entendu de la lumière d'une chandelle rend ce tableau piquant. Il est sur bois et porte 7 pouces 3 lignes de haut sur 5 pouces 6 lignes de large.

Jeudi 22 février 1776. — Yd. 108. Cabinet des estampes. Vente de M. le marquis de... : Paillet, expert.

N° 84. — LANCRET. La Vue d'un endroit champêtre des environs de Paris. Ce petit morceau, d'une touche spirituelle et de la couleur la plus agréable, présente un site gracieux et agréable. On y voit, d'un côté, les murs d'une chapelle baignés par des eaux claires et transparentes, et, de l'autre, sous un ombrage frais, quelques figures et animaux. L. 11 pouces 6 lignes, H. 14 pouces 6 lignes. Toile.

Lundi 18 novembre 1776. — Yd. 122. Cabinet des estampes. Vente de M. *** : Paillet, expert.

N° 92. — LANCRET. Une jeune femme lisant une lettre à la clarté d'une bougie, que tient un homme qui est près d'elle. Ce morceau, exécuté chaudement, est d'un excellent effet. H. 7 pouces, L. 6 pouces. Bois.

Mardi 10 décembre 1776. — Yd. 123. Cabinet des estampes. Vente Blondel de Gagny : P. Remy, expert.

N° 226. — N. LANCRET. Un bon tableau composé de trois figures, il est peint sur bois. H. 13 pouces, L. 10 pouces 6 lignes. On en trouve l'estampe gravée par *Tardieu* sous le titre du *Berger indécis*. Vendu à M. Remy 251 liv.

N° 227. — Vénus accompagnée de plusieurs amours sur des nuées. Ce tableau est d'une touche légère et d'une jolie fonte de pinceau; il est peint sur toile de 2 pieds 3 pouces de haut sur 1 pied 9 pouces de large. Vendu à M. Fournel 64 liv.

N° 228. — Un tableau peint sur bois. H. 6 pouces 6 lignes, L. 8 pouces 6 lignes. Il représente une fille couchée sur son lit et un apothicaire qui tient une seringue.

Mardi 13 janvier 1778. — Yd. 130. Cabinet des estampes. Vente de M. *** : Paillet, expert.

N° 79. — LANCRET. Deux tableaux faisant pendants. Ils représentent un sujet pastoral, composition de plusieurs personnages déguisés. Ces deux morceaux sont très-agréables de composition. L. 16 pouces, H. 11 pouces.

Lundi 13 avril 1778. — Yd. 132. Cabinet des estampes. Vente de M. Gros, peintre : F. Lebrun, expert.

N° 45. — NICOLAS LANCRET. Deux tableaux faisant pendants : l'un représente un bal champêtre composé de 14 figures : un homme et une femme dansent le menuet, d'autres jouent de divers intruments, d'autres sont en diverses actions; l'autre offre un concert composé de 9 figures, dont une femme, dans le milieu, tient un livre de musique sur ses genoux et paraît accompagnée de deux personnages placés auprès d'elle. Ce sont deux des meilleurs tableaux de Lancret. H. 26 pouces, L. 20 pouces 6 lig. Toiles. Vendu 600 liv.

Mercredi 1er décembre 1779. — Yd. 142. Cabinet des estampes. Vente de l'abbé de Gevigney : Paillet, expert.

N° 536. — NICOLAS LANCRET. Deux tableaux en pendants. Ils représentent des vues champêtres. Dans l'un, une jolie femme voltige sur une balançoire. Dans l'autre est une société d'hommes et de femmes dont les uns jouent des instruments et les autres dansent. Ces deux morceaux, d'une touche légère et spirituelle, sont les plus parfaits qu'on puisse trouver de cet artiste. Toile. H. 14 pouces, L. 10 pouces.

N° 537. — Une Vue d'après nature d'un moulin. On voit au bas une jeune fille qui pêche à la ligne, tandis qu'un jeune homme reçoit du poisson qu'un autre lui donne. Un pêcheur se dispose à lever son filet. A droite du tableau est un paysan debout. Toile. H. 23 pouces, L. 17 pouces.

N° 538. — Un Repas champêtre pris sous des arbres par trois hommes et trois femmes. Un buffet est placé sous un arbre, et trois valets sont employés à les servir. Toile. H. 36 pouces 1/2, L. 48 pouces.

N° 539. — Une Femme vêtue d'une robe rouge fourrée de martre, le collier et la toque de même, sortant d'un bosquet où l'on voit un piédestal. Ce tableau, dont la figure principale intéresse, est peint sur toile. H. 34 pouces, L. 36 pouces.

N° 540. — Deux tableaux en pendants. Dans l'un est une jeune femme vêtue d'une robe cérise clair fourrée de martre; dans l'autre, un jeune homme dans le costume turc. Ils sont dans un joli fond de paysage. Toile. H. 27 pouces, L. 22 pouces.

N° 541. — LANCRET et BÉNARD. Deux tableaux en pendants. L'un, par Lancret, est gravé sous le titre du *Camouflet donné*. L'autre, par Bénard, représente une jeune servante vue à mi-corps près d'une croisée. Toile. H. 19 pouces, L. 15 pouces.

Lundi 27 novembre 1780. — Yd. 149. Cabinet des estampes. Vente de M. Prault, imprimeur du Roy. Le Brun, expert.

N° 10. — LANCRET. Deux paysages frais et agréables. On remarque dans l'un une scène comique rendue par six personnages, dont l'un est sous un masque d'arlequin, et l'autre sous un habit de polichinelle. Dans l'autre on voit un concert exécuté par un homme qui accompagne une femme avec sa flûte, en présence de quelques autres personnes. H. 10 pouces 6 lignes, L. 14 pouces. Toile.

1780. — Vente du marquis de Changran : Paillet, expert.

LANCRET. Le Moulin de Charenton. 19 pouces sur 23. 272 liv.

Vendredi 5 avril 1782. — Yd. 154. Cabinet des estampes. Vente de M^{me} Lancret : P. Remy, expert.

N^{os} 1 à 85. (Voir page 101, ci-après, le catalogue complet de cette vente.)

Lundi 25 novembre 1782. — Yd. 55. Cabinet des estampes. Vente de M.*** : Le Brun, expert.

N° 48. — N. LANCRET. Un paysage au milieu duquel sont quatre figures conversant ensemble, assises au bas d'une masse d'arbres. Il est clair et brillant de couleur et peut être regardé comme un des bons tableaux de ce maître. H. 30 pouces, L. 24 pouces. Toile.

N° 49. — Un tableau représentant des jeux d'enfants. Composition de treize figures. H. 20 pouces, L. 24 pouces. Toile.

N° 217. — Dessin. Une étude de femme faite au crayon rouge. H. 5 pouces, L. 6 pouces.

Lundi 1^{er} mars 1784. — Vente de M. le comte de Merle : Paillet et Julliot fils, experts.

N° 17. — Un sujet de deux figures pastorales dans un paysage. 121 liv. 1 sol. H. 12 pouces, L. 16 pouces. Toile.

Mercredi 31 mars 1784. — Yd. 164. Cabinet des estampes. Vente de M. Dubois, marchand orfèvre-joaillier : Le Brun, expert.

N° 81. — BÉNARD et LANCRET. Deux tableaux faisant pendants. L'un représente une jeune fille vue à mi-corps par une croisée avec un jeune garçon; l'autre offre aussi une jeune fille endormie, à laquelle un jeune homme donne un camouflet. Il est gravé sous le titre du *Camouflet*. H. 19 pouces, L. 15 pouces. Toile.

Mercredi 14 avril 1784. — Yd. 163. Cabinet des estampes. Vente de M.*** : Le Brun, expert.

N° 71. — LANCRET. Une composition de plus de vingt figures dans un paysage champêtre et agréable. On y remarque à D. plusieurs femmes au bord d'une rivière, s'amusant à se baigner. La G. est ornée de quelques autres figures occupées à se regarder et à se rajuster près d'une masse d'arbres, derrière laquelle sont diverses figures dans une gondole. Ce tableau, frais et agréable, est du plus beau de ce maître. H. 36 pouces, L. 56 pouces. Toile.

Lundi 21 juin 1784. — Yd. 163. Cabinet des estampes. Vente de M. le baron de Saint-J.

N° 62. — LANCRET. Un tableau rond représentant un jeune garçon et une jeune fille jouant avec un moulinet de cartes. On voit la jeune fille soufflant dessus pour le faire tourner, tandis que le jeune garçon la regarde en riant. Le fond offre un paysage. Ce morceau est d'un très-beau ton de couleur. Diamètre 18 pouces dans une bordure carrée.

Lundi 7 mars 1785. — Yd. 173. Cabinet des estampes. Vente de M. * : Le Brun, expert.

N° 80. — LANCRET. Un paysage de forme ovale, composition de cinq figures dont un homme qui présente un nid d'oiseaux à une jeune femme. H. 21 pouces, L. 26 pouces.

Mercredi 28 décembre 1785. — Yd. 173. Cabinet des estampes. Vente de M. * : Le Brun, expert.

N° 57. — N. LANCRET. Deux tableaux. L'un représente *On ne s'avise jamais de tout*, et l'autre *La Femme avare et le Galant Escroc*. Ces deux sujets sont tirés des *Contes de La Fontaine*. H. 10 pouces, L. 13 pouces. Toile.

N° 58. — Une Conversation sur le devant d'un paysage. Ce tableau, clair et brillant, est du meilleur temps de ce maître. H. 30 pouces, L. 24 pouces. Toile.

Mercredi 3 mai 1786. — Yd. 177. Vente de M. ** : Le Brun, expert.

N° 147. — LANCRET. Deux tableaux faisant pendants. L'un représente le *Jeu de l'Escarpolette*, composition de quatre figures, l'autre offre une danse champêtre enrichie de sept différents personnages. Ces deux tableaux sont d'une bonne couleur et du meilleur faire du maître. H. 14 pouces, L. 10 pouces. Toile.

N° 148. — Un tableau d'une belle composition représentant plusieurs groupes de figures et danses champêtres sur le devant d'un paysage. H. 24 pouces, L. 30 pouces. Toile.

N° 149. — Un tableau-paysage de forme ovale, sur le devant duquel sont des femmes qui se baignent; plus loin et derrière une masse d'arbres sont deux hommes qui les regardent. H. 23 pouces, L. 19 pouces. Toile.

Lundi 4 décembre 1786. — Yd. 176. Cabinet des estampes. Vente de M. le chevalier de C. : Paillet, expert.

N° 61. — LANCRET. Deux tableaux faisant pendants. L'un représente un bal champêtre et est composé de quatorze figures. Sur le devant sont un homme et une femme dansant le menuet au son de divers instruments; les autres personnages sont assis, formant différents groupes. Le pendant, composé de douze figures, représente un concert dans un bosquet. Ces deux morceaux, très-agréables par les sujets, sont d'un ton de couleur très-vigoureux et d'une harmonie à comparer aux beaux ouvrages de Watteau. H. 26 pouces, L. 20 pouces 6 lignes. Toile.

N° 62. — Un petit tableau composé de deux figures vues à mi-corps et occupées à chanter à la lueur d'une bougie. Ce joli morceau, artistement touché, est d'un effet piquant et du bon temps de ce maître. H. 47 pouces, L. 5 pouces 1/2. Toile.

20 mars 1787. — Yd. 183. Cabinet des estampes. Vente de M. * : Paillet, expert.

N° 205. — N. LANCRET. Un sujet de deux figures pastorales ajustées en pèlerins, vues dans un paysage près de la statue de Flore. H. 27 pouces, L. 22 pouces. Toile.

Mercredi 25 avril 1787. — Yd. 184. Cabinet des estampes. Vente de M. Beaujon : P. Remy, expert.

N° 97. — NICOLAS LANCRET. Les Éléments, représentés en quatre tableaux peints sur bois, chacun de 14 pouces de haut sur 11 pouces de large. Ils ont été faits avec beaucoup de soin par Lancret pour son ami Larmessin, qui les a gravés. Vendu 1,050 livres.

N° 119. — Deux tableaux : l'un composé d'un Turc dans un paysage, l'autre d'une femme turque aussi dans un paysage. Sur toile, chacun de 2 pieds 9 pouces de haut sur 13 pouces de large. Vendu 85 livres.

N° 215. — Deux tableaux, figures de caractère. Dans l'un on voit un pierrot, un mezetin et deux femmes; dans l'autre, trois femmes, un berger, et un paysan jouant de la cornemuse. Ils sont peints sur toile et portent chacun 14 pouces de haut sur 9 pouces de large. Vendu 300 livres.

N° 216. — Un paysage avec chute d'eau. Sur le premier plan, deux figures sur toile de 11 pouces de haut sur 8 pouces 6 lignes de large.

Lundi 28 janvier 1788. — Yd. 189. Cabinet des estampes. Vente de M. Ch. ** : Paillet, expert.

N° 45. — LANCRET. Un tableau offrant un sujet de trois figures dans un paysage. Il est gravé sous le titre du *Berger indécis*. H. 13 pouces, L. 10 pouces 6 lignes. Bois.

Lundi 18 février 1788. — Yd. 188. Cabinet des estampes. Vente de M. de V. V. : Le Brun, expert.

N° 109. — LANCRET. Deux jolis tableaux de ce maître représentant des divertissements champêtres. Ils sont composés de quatre et cinq figures. Ces deux morceaux sont du plus fin de ce maître et offrent des compositions agréables. H. 14 pouces, L. 9 pouces. Toile.

N° 110. — Deux tableaux représentant des sujets tirés des *Contes de La Fontaine*. Ces deux morceaux sont d'une touche spirituelle et d'une composition agréable. H. 10 pouces, L. 13 pouces. Cuivre.

1er mars 1788. — Yd. 190. Cabinet des estampes. Vente de M. **.

N° 41. — Vue de Choisy-le-Roi. Ce tableau, qui est peint par Lancret, est orné sur le devant de jeunes garçons et jeunes filles qui forment des couronnes de fleurs. H. 27 pouces, L. 41 pouces. Toile.

Lundi 10 mars 1788. — Yd. 188. Cabinet des estampes. Vente de Mme Lenglier : Le Brun, expert.

N° 249. — LANCRET. Un tableau de forme ovale, composition de six figures représentant des femmes surprises au bain dans un lieu solitaire et touffu d'arbres. Ce morceau agréable offre des caractères fins et du meilleur faire de ce maître, H. 24 pouces, L. 19 pouces. Toile. Vendu 156 livres.

Mardi 4 avril 1788. — Yd. 188. Cabinet des estampes. Vente de M. le B. de S. J. : Le Brun, expert.

N° 8. — LANCRET. Un tableau de forme ronde représentant un jeu d'enfants sur le devant d'un paysage. Diamètre, 18 pouces. Toile.

98 CATALOGUE DE L'ŒUVRE DE LANCRET.

Mardi 9 décembre 1788. — Yd. 188. Cabinet des estampes. Vente de M. le marquis de Montesquiou : Le Brun, expert.

N° 225. — Deux tableaux faisant pendants. Ils représentent des sujets tirés des *Contes de La Fontaine*. H. 10 pouces, L. 9 pouces.

Mardi 17 *mars* 1789. — Yd. 193. Cabinet des estampes. Vente de M. * : Paillet, expert.

N° 78. — Un concert champêtre où l'on compte huit figures. Sur le devant est un homme en habit de pierrot, qui joue de la guitare, et un arlequin, qui paraît l'accompagner. Ce tableau, qui est d'une touche très-spirituelle, est digne de Watteau. H. 8 pouces, L. 11 pouces. Toile collée sur bois.

15 *avril* 1789. — Yd. 192. Cabinet des estampes. Vente de M. * : Le Brun, expert.

N° 110. — Un paysage sur le devant duquel on voit une femme et un mézetin dansant le menuet. Dans le coin, à G., est un groupe de quatre personnages dont un homme jouant de la vielle. A D., sont deux enfants près d'un groupe formé d'une guitare et d'ajustements de femme. Ce tableau est d'une couleur vigoureuse; les têtes sont agréables et expressives. H. 16 pouces 6 lignes, L. 24 pouces. Toile.

Lundi 18 *janvier* 1790. — Yd. 195. Cabinet des estampes. Vente de M. Boyer de Fons-Colombe : Le Brun, expert.

N° 76. — L'intérieur d'un jardin où l'on voit une femme assise sur une escarpolette que deux hommes font aller. Onze autres personnages d'hommes et de femmes forment des groupes aussi intéressants que variés. Ce tableau, d'un ton clair et agréable, est sans contredit un des meilleurs ouvrages de ce maître. H. 24 pouces, L. 19 pouces. Toile.

N° 510. — Un tableau de forme ronde représentant un sujet pastoral, composition de deux figures sur le devant d'un paysage. Diamètre, 20 pouces. Toile.

Lundi 11 *avril* 1791. — Yd. 197. Cabinet des estampes. Vente de M. Le Brun.

N° 205. — L'intérieur d'un jardin où l'on voit une femme assise sur une escarpolette que des hommes font aller. Onze autres personnages d'hommes ou de femmes forment des groupes aussi intéressants que variés. Ce tableau, d'un ton clair et agréable, est sans contredit un des meilleurs ouvrages de ce maître. H. 24 pouces, L. 19 pouces. Toile. Ce tableau vient de la vente de M. Boyer de Fons-Colombe, n° 76. L'on y joindra l'estampe. Vendu 103 livres à Donjeux.

Lundi 28 *février* 1793. — Yd. 204. Cabinet des estampes. Vente du cabinet Choiseul-Praslin : Paillet, expert.

N° 162. — Deux tableaux offrant différents sujets agréables et champêtres. Dans l'un on voit une compagnie de personnages dont les uns s'amusent de conversation, d'autres à danser. Le pendant présente un sujet de la chasse à la pipée. Les fonds de paysage dans ces deux morceaux amusants sont de la touche la plus légère et d'un ton de couleur argentin et vrai. H. 11 pouces 6 lignes, L. 14 pouces 6 lignes. Bois.

Lundi 29 *avril* 1793. — Vente Vincent Donjeux : Le Brun et Paillet, experts.

N° 353. — Une fête de village où l'on voit différents groupes et une danse à l'entour d'un mai. Composition de 21 figures, aussi agréable que d'une belle exécution. H. 31 pouces, L. 35 pouces. Toile. Il est échancré des 4 coins. Vendu 190 liv. M. Julien.

N° 354. — Un point de vue de paysage partagé par une rivière qui fait aller un moulin. Le premier plan est orné de 6 figures de femmes, dont plusieurs se disposent à se baigner. H. 20 pouces, L. 19 pouces. Vendu 37 liv. 1 s. Mme Matons.

1797. — Yd. 200. Cabinet des estampes. Vente de M. de La Reynière : Le Brun, expert.

N° 50. — Deux tableaux représentant : l'un un jeu de balançoire, composition de 3 figures; l'autre une danse, composition de 7 figures, du plus beau faire de ce maître, dont les productions sont goûtées et recherchées. H. 13 pouces 1/2, L. 10 pouces.

N° 51. — Un tableau représentant les plaisirs de la pêche, composition de 5 figures d'hommes et de femmes retirant leurs filets et pêchant à la ligne. Le fond est occupé par un moulin à eau du même faire que les précédents. H. 16 pouces, L. 12 pouces. Toile. 84 liv. les deux.

Jeudi 28 *février* 1811. — Vente de M. Silvestre : Regnault Delalande, expert.

N° 40. — LANCRET. Un intérieur de cuisine, où une jeune fille se défend des caresses d'un cuisinier. Sur le devant de la composition une table chargée d'ustensiles, de poissons et de légumes. H. 14 pouces 3 l., L. 11 pouces 8 l. Toile. 20 fr.

1835. — Vente du docteur Maury : Watteau, commissaire-priseur; Hue, expert.

LANCRET. *Le Château de cartes*, allégorie de la jeunesse. Des jeunes gens des deux sexes élèvent des châteaux de cartes, font des bulles de savon ou dansent en rond au milieu d'un parc. — Deux tableaux gravés par Larmessin.

Mardi 18 *février* 1845. — Vente Vasserot, architecte : Simonet, expert.

N° 102. — *Le Plaisir de la pêche*. Cette délicieuse composition, d'une parfaite conservation, réunit au premier degré les qualités du maître, et est une de ses plus heureuses productions. Toile de 0m35 sur 0m41. 1,301 fr.

CATALOGUE DE L'ŒUVRE DE LANCRET.

Lundi 10 *mars* 1845. — Vente Cypierre : Bonnefons-Delavialle, commissaire-priseur.

N° 72. — *Bal à costumes dans la rotonde de Trianon.* Au milieu, un homme vêtu de noir et une femme en robe bleue dansent. A D., groupe de 4 femmes et d'un homme. A G., un homme aux pieds d'une femme, et un autre homme tenant sur ses genoux une femme assise. Un petit nègre offre des rafraîchissements. Au fond, à D., 3 musiciens sur une estrade ornée de 2 statues d'enfants. Riche architecture avec des statues et des peintures au plafond. 3,220 fr.

N° 73. — *Bal dans le jardin de Trianon.* A D., près d'une tonnelle, hommes et femmes couchés ou debout au pied d'une statue. Au milieu, 2 hommes et 2 femmes qui dansent sous les arbres. A G., divers autres groupes. Pendant du tableau précédent. 3,650 fr.

N° 74. — *Jeune Bergère.* De grandeur naturelle et vue jusqu'aux genoux. Elle est vêtue de blanc avec un chaperon noir. De la main gauche elle tient une houlette garnie de fleurs ; de la main droite, son chapeau de paille. Fond de paysage. 500 fr.

Lundi 4 *mai* 1846. — Vente Saint : Defer, expert.

N° 60. — Dans un paysage où se voit une fontaine, 4 personnages diversement groupés, dont 3 femmes et 1 gille.

N° 61. — *Un Concert à la cour.* Deux personnages, homme et femme, occupent le premier plan. Le premier est décoré du cordon bleu. Esquisse bien composée.

Lundi 12 *janvier* 1857. — Vente de M. Marcille : Pillet, commissaire-priseur ; Febvre, expert.

N° 89. — LANCRET. *Fête vénitienne.* Tableau cité dans l'œuvre de D'Argenville.

Mercredi 14 *janvier* 1857. — Même vente.

N° 255. — *Baigneuse.*

Vendredi 16 *janvier* 1857. — Même vente.

N° 447. — *La Toilette.*

Lundi 2 *mars* 1857. — Vente de M. R. W. : F. Laneuville, expert.

N° 54. — *Le Chien remuant des pièces d'or.* Sujet tiré d'un conte de La Fontaine. 3,425 fr.

Lundi 20 *avril* 1857. — Vente P. Théodore Patureau : Pillet, commissaire-priseur.

N° 57. — *Pastorale.* Dans un paysage boisé une jeune femme, assise et demi-penchée sur un banc de gazon, tient un éventail à la main et regarde un bonhomme lutinant sa commère. Un jeune homme, habillé en gille, semble se moquer des efforts du bonhomme, et lui montre la dame assise, dont la tranquillité contraste avec l'état effervescent dans lequel il se trouve. 1,400 fr., comte de Lavalette. H. 0m56, L. 0m52. Toile ovale.

N° 57. — *Le Nid d'oiseaux.* Sous un arbre aux rameaux élevés, qui étendent au loin leur frais ombrage, sont venus se reposer deux cavaliers et deux dames qu'un jeune garçon accompagne. L'une d'elles, assise sur un banc de gazon, a dans la main une coupe, et présente en souriant de la nourriture aux petits oiseaux contenus dans un nid que tient le jeune cavalier assis auprès d'elle, et qui la regarde avec amour. Elle est vêtue d'une jupe de satin blanc, que recouvre un corsage vert et rose, et porte dans sa chevelure un nœud de ruban bleu. Le jeune homme est vêtu d'un justaucorps de drap rouge et d'un haut-de-chausse de soie à crevés bleus. Un ruban retient gracieusement sa large collerette. Derrière ce couple plein de grâce et de jeunesse est l'autre dame portant une robe bleue. Elle est assise et tend la main pour recevoir des fruits que lui offre son cavalier, debout devant elle. Le petit garçon regarde sa mère, tout en mangeant avec un plaisir visible le fruit qui lui a été accordé. H. 0m58, L. 0m73. Toile ovale. 2,000 fr.

Lundi 12 *décembre* 1859. — Vente du comte D'Houdetot : Laneuville, expert.

N° 84. — *La Partie de dés.* M. Burat. 655 fr.

N° 85. — *Le Joueur de basse.* M. Burat. 570 fr.

Lundi 30 *juin* 1862. — Vente de lord Pembroke : F. Laneuville, expert.

N° 6. — *Halte à une fontaine.* (Attribué à Lancret.) Des jeunes femmes, habillées en bergères et accompagnées de leurs bergers, sont venues se reposer près d'une fontaine placée à la lisière du bois ; cette fontaine est surmontée d'une statue de l'Amour, qu'une jeune fille semble implorer. Au centre de la composition on remarque d'abord une belle jeune femme qui a enchaîné son berger avec une guirlande de fleurs, tandis que lui, la regardant avec amour, pose sur sa tête une couronne. Près d'eux un jeune couple les contemple avec envie. Divers autres groupes, dispersés çà et là, animent encore cette riche composition. Un jeune berger joue du galoubet, et celle qu'il aime l'écoute avec ravissement ; près d'eux un berger apporte à sa jeune compagne une cage pleine d'oiseaux, qu'elle reçoit avec empressement ; un berger assis à côté de sa bergère caresse un mouton qu'elle tient avec un ruban. Au premier plan, à D., une jeune femme, de-

bout tient un panier de fleurs. A G., assis près d'un arbre, un jeune garçon joue du hautbois, une femme et des enfants l'écoutent avec attention. Charmante composition bien exécutée. 3,000 fr.

N° 7. — *La Danse dans le parc.* Un jeune seigneur, costumé à l'espagnole, danse avec une jeune et jolie fille habillée d'une jupe blanche et d'un corsage rose. Près d'une statue sur laquelle s'est appuyée une belle fille, une charmante femme, vêtue d'une robe bleue, est assise et semble écouter avec plaisir les propos d'un personnage placé près d'elle. Plus loin deux jeunes filles sont couchées sur l'herbe, près d'un massif qui laisse apercevoir une fontaine. Un vieillard, son chien, un tambour de basque, complètent la composition de ce charmant tableau, d'une précieuse exécution, d'une jolie couleur argentine, et de plus d'une conservation parfaite. Qu'on nous permette d'insister sur cette qualité si rare. 4,300 fr.

N° 8. — *L'Invitation à la danse.* Une jeune fille coiffée avec des fleurs, vêtue d'une robe de soie rose, d'un corsage bleu et d'un tablier de mousseline rayée, se dispose à danser avec un seigneur habillé à l'espagnole. Il tient sa toque de la main gauche, tandis qu'il offre l'autre à sa danseuse. Un homme assis les accompagne sur la flûte, et plus loin deux femmes les regardent. 2,400 fr.

N° 9. — *La Rencontre à la promenade.* Un jeune homme s'est arrêté pour causer avec deux jeunes filles, dont l'une est habillée avec une jupe jaune et un corsage noir bordé de rouge, et coiffée d'une toque rouge ornée d'une plume blanche. L'autre est habillée en rose. Pendant du précédent. 1,500 fr.

N° 16. — *Danse dans le parc.* C'est encore dans un beau parc ombragé que se passe la scène que nous allons essayer de décrire : deux jeunes femmes, l'une habillée en blanc, l'autre en gris, dansent avec deux cavaliers galamment vêtus, l'un en soie rose, l'autre en étoffe rayée bleu de ciel et blanc; le reste de leur société, diversement groupé, les contemple en attendant le moment de les remplacer. Au-dessous d'un joueur de musette, une jolie fille, vêtue d'une jupe jaune et coiffée d'un chapeau de paille, se laisse complaisamment prendre la taille par un beau cavalier; un homme est couché à leurs pieds. A D., assise près d'une fontaine monumentale, une femme habillée en rose se défend contre les attaques d'un galant trop entreprenant. Devant la fontaine, un homme vêtu de noir, une petite fille portant une corbeille de fleurs, et, au premier plan, un groupe composé d'un cavalier couché à terre tenant une guitare, d'une femme, de trois enfants et de deux chiens. A G., au second plan, deux jeunes amoureux sont assis près l'un de l'autre, et, devant eux, un personnage nonchalamment étendu à terre. Ce beau tableau, l'un des plus importants de Lancret, est digne par ses admirables qualités de faire pendant au *Pater*, que nous avons donné précédemment. 25,700 fr.

N° 32. — *Le Lever.* Une jeune femme, assise à côté d'une toilette chargée de tous les accessoires nécessaires, se dispose à mettre sa jarretière. 1,500 fr.

N° 36. — Attribué à LANCRET. *La Musique.* Une dame, assise et jouant de la musette, regarde avec tendresse un personnage placé près d'elle. Une petite fille lui tient son cahier. 520 fr.

N° 37. — Attribué à LANCRET. *La Toilette.* Placée devant sa toilette, une jeune fille arrange son corsage, une servante lui apporte des rafraîchissements. Un individu regarde par la fenêtre. 460 fr.

Lundi 6 février 1865. — Vente Pourtalès : Ch. Pillet, expert.

N° 276. — Trois jeunes femmes, presque nues et à demi plongées dans une eau limpide, prennent le plaisir du bain, tandis qu'une de leurs compagnes, assise près de là sur un tertre et devant un bocage épais, dénoue son corsage où elle semble voir une chose qui attire son attention; à ses pieds est un chien couché. Toile. H. 0m23, L. 0m32. Marquis de Hertfort. 300 fr.

6 mars 1872. — Vente de MM. Pereire : Charles Pillet, commissaire-priseur; Francis Petit, expert.

N° 65. — LANCRET. *Portrait de la Camargo.* Dans un jardin, sous de grands arbres, la Camargo, entourée de musiciens, essaye un nouveau pas. Son costume blanc est tout garni de bouquets de roses. Cette charmante toile et son pendant ont appartenu au grand Frédéric ; il les avait à son château de Rheinberg, alors qu'il était prince royal, et les donna plus tard à son frère, le prince Auguste de Prusse, qui en 1813 les offrit à M^{lle} de V.... Elles passèrent depuis en vente publique et furent achetées en 1869. Toile. H. 0m42, L. 0m54. Vendu 9,900 fr.

N° 66. — *Portrait de la Sallée.* Elle danse, et derrière elle trois femmes enlacées l'accompagnent avec des passes gracieuses, au son des instruments de quatre petits musiciens. Toile. H. 0m42, L. 0m54. Vendu 6,200 fr.

Lundi 6 mars 1876. — Vente Marcille : Féral, expert.

N° 42. — LANCRET. Frontispice pour un second livre de pièces de clavecin. Grisaille. Toile. H. 0m33, L. 0m24. 1200 fr. M° Kestner.

CATALOGUE
DE TABLEAUX

Dont le plus grand nombre des bons Maîtres des trois Écoles, de peintures à Gouache et Miniatures, Dessins et Estampes en feuilles et sous verre, Livres et suites d'Estampes,

APRÈS LE DÉCÈS DE MADAME LANCRET ET DE M***

PAR P. REMY

Cette Vente se fera le vendredi 5 avril 1782, et jours suivants, quatre heures de relevée, rue Platrière, à l'ancien Hôtel de Bullion.

On pourra voir tous les objets qui composent ladite Vente, le mercredi 3 et jeudi 4 avril, depuis dix heures du matin jusqu'à deux heures.

Chaque jour de Vente, le matin depuis dix heures jusqu'à midi, on pourra aussi voir les objets que l'on vendra l'après-midi.

A PARIS
Le présent Catalogue se distribue :

Chez { Me FRENIN, Huissier-Priseur, rue Sainte-Anne, près celle de Richelieu; PIERRE REMY, Peintre, rue des Grands-Augustins.

M. DCC. LXXXII

CATALOGUE
DE TABLEAUX
DESSINS & ESTAMPES

APRÈS LE DÉCÈS DE MADAME LANCRET ET DE M***

TABLEAUX DE LANCRET

1. — Un paysage dans lequel on voit une femme sur une balançoire attachée à des arbres; elle est guidée par un homme qui tient une corde, deux autres hommes sont derrière lui; à D., sur le premier plan, un homme est assis entre deux femmes : ce tableau agréable et ragoûtant est peint sur toile, et porte 3 pieds de haut sur 4 pieds de large.

2. — Deux hommes et deux femmes dans un jardin : ce tableau est frais de coloris; il est sur toile, de 2 pieds 4 pouces de haut sur 1 pied 9 pouces de large.

3. — Un autre tableau de même hauteur et largeur que le précédent, et qui peut lui servir de pendant : il représente une compagnie des deux sexes, au nombre de dix, dont une femme assise sur une balançoire.

4. — Un jardin; trois hommes y sont en habit de caractère, et cinq femmes assises près d'une table, un homme et une femme dansent, un vieillard assis joue de la vielle, un garçon tient une bouteille et prend quelque chose dans un panier. Ce tableau est clair et d'un bon effet, les figures sont sveltes et agréables, il est peint sur toile, de 1 pied 10 pouces de haut sur 1 pied 6 pouces de large.

5. — Un moulin à eau et du paysage; sur le premier plan sont un homme qui pêche à l'échiquet, et une femme qui pêche à la ligne, un homme met un poisson dans le tablier d'une jeune fille qui a derrière elle un paysan qui les regarde. Ce tableau est peint sur toile, de 13 pouces 3 lignes de haut sur 11 pouces 9 lignes de large.

6. — Un jardin orné de sept arcades en treillage; près, une fontaine jaillissante enrichie de six figures d'enfants; quatorze personnes, les unes debout, les autres assises sur des plans différents. Ce tableau intéressant est peint sur toile de 1 pied 10 pouces de haut sur 1 pied 6 pouces de large.

7. — Un paysan assis jouant de la musette; près de lui une femme tient une baguette, et une jeune fille a une corbeille dans ses mains; le fond de ce tableau est du paysage. Il est peint sur toile qui porte 1 pied 8 pouces 6 lignes de haut sur 1 pied 10 pouces de large.

8. — Deux tableaux sur toile, de chacun 3 pieds 6 lignes de haut sur 1 pied 3 pouces de large. Dans l'un est repré-

senté un Turc, dans l'autre une femme turque se promenant dans un jardin. Ces figures ont 14 pouces de proportion.

9. — Le Roi Louis XV dans sa jeunesse, tenant un lit de justice : esquisse terminée et pleine d'esprit, sur toile, de 1 pied 8 pouces 3 lignes de haut, sur 2 pieds 6 pouces de large.

10. — La Réception d'un cordon bleu. Ce tableau est une esquisse plus terminée que la précédente, et d'un bon effet de lumière ; il est peint sur toile, de 1 pied 8 pouces de haut sur 2 pieds 5 pouces de large.

11. — La Foire de Bezon, esquisse savante et d'une très-grande richesse de composition ; sur toile de 2 pieds 3 pouces de haut sur 3 pieds 2 pouces de large.

12. — Deux concerts dans des salons, dont un orné d'architecture. Ces tableaux sont sur toile, et portent chacun 13 pouces de haut sur 16 pouces 6 lignes de large.

13. — Une collation dans un jardin. On y compte quinze figures, dont un homme en habit de caractère danse l'ivrogne. Ce tableau-esquisse est sur toile et porte 15 pouces de haut sur 11 pouces 3 lignes de large.

14. — Un repos de chasse où sont des hommes et des femmes ; il y a dans ce tableau une chaise attelée de deux chevaux. H. 1 pied 7 pouces 6 lignes, L. 2 pieds 3 pouces.

15. — La Mort du cerf, sur toile, de 16 pouces 6 lignes de haut sur 13 pouces 6 lignes de large.

16. — Chasse au tigre, sur toile, de 19 pouces 6 lignes de haut sur 16 pouces 6 lignes de large.

17. — Un paysage ; sur le devant, des figures ; sur toile, de 1 pied 5 pouces de haut sur 1 pied 7 pouces 6 lignes de large.

18. — Autre paysage, sans figures, peint sur bois. H. 7 pouces 9 lignes, L. 14 pouces.

19. — Un homme et une femme, petites figures dans un paysage, sur toile, de 13 pouces 9 lignes de haut sur 9 pouces 9 lignes de large.

20. — La Maison d'un meunier sur un pont. On voit sur le premier plan de ce tableau plusieurs figures. H. 9 pouces, L. 12 pouces.

21. — Un homme et une femme, en demi-figures. Ces deux tableaux, peints grassement, sont sur bois, et portent chacun 6 pouces 9 lignes de haut sur 4 pouces 9 lignes de large.

22. — Une cuisine de campagne : dans le fond, une marmite sur le feu d'une cheminée ; sur le devant, une femme portant son enfant, et deux hommes dont un délie une gerbe de blé. Ce bon tableau, peint sur bois, porte 6 pouces de haut sur 5 pouces de large.

23. — Plusieurs tableaux et esquisses que l'on détaillera.

24. — Un tableau en forme d'éventail, peint à gouache : il représente deux figures dans un paysage, sous verre et bordure dorée.

DESSINS DE LANCRET

25. — Vingt-six belles études de têtes et mains, à la sanguine, à la pierre noire et aux crayons.
26. — Vingt-six autres études de têtes et de mains, *idem*.
27. — Vingt-six, *idem*.
28. — Vingt-six études de figures, têtes, mains et pieds, *idem*.
29. — Quatorze belles études terminées de plusieurs figures, à la sanguine, sur papier blanc.
30. — Quinze autres belles études d'une figure sur chaque feuille, aussi à la sanguine, sur papier blanc.
31. — Quinze études de figures, à la sanguine, sur papier blanc.
32. — Quinze autres à la pierre noire, à la sanguine ; plusieurs sont mêlées de crayon blanc.
33. — Quinze *idem*, le plus grand nombre composées de plusieurs figures.
34. — Quinze autres.
35. — Quinze feuilles, dont plusieurs composées de trois figures, sur papier blanc et sur papier gris.
36. — Vingt jolies figures des deux sexes, à la sanguine, sur papier blanc.
37. — Vingt autres, *idem*.
38. — Vingt-quatre dessins, d'une, deux et trois figures, à la sanguine ou au crayon noir et blanc.
39. — Vingt-quatre autres, *idem*.
40. — Vingt-quatre, *idem*.
41. — Vingt-quatre autres.
42. — Vingt-quatre belles études de figures.

CATALOGUE DE L'ŒUVRE DE LANCRET.

43. — Vingt-quatre autres à la sanguine, sur papier blanc.
44. — Vingt-quatre dessins de figures, les unes sur papier blanc, les autres sur papier gris.
45. — Trente autres sur papier blanc.
46. — Trente sur papier gris, dessinées à la sanguine, au crayon noir et blanc.
47. — Trente autres, à la sanguine, sur papier blanc.
48. — Trente dessins, *idem*.
49. — Trente autres.
50. — Trente, *idem*.
51. — Trente autres.
52. — Trente études de figures et animaux.
53. — Trente-six études de figures, sur papier blanc et sur papier gris.
54. — Trente-six autres.
55. — Trente-six, *idem*.
56. — Quarante études d'hommes et femmes, presque toutes dessinées à la sanguine.
57. — Quarante autres.
58. — Quarante dessins, *idem*.
59. — Quarante autres, sur papier blanc et sur papier gris.
60. — Quarante études de figures, à la sanguine, sur papier blanc.
61. — Quarante autres.
62. — Quarante, *idem*
63. — Quarante autres.
64. — Quarante feuilles d'études de figures et animaux, à la sanguine, sur papier blanc.
65. — Cinquante études de figures et paysages.
66. — Cinquante *idem*.
67. — Cinquante études de figures, à un, deux et trois crayons, sur papier blanc, bleu et gris.
68. — Cinquante dessins, à la sanguine et à la pierre noire.
69. — Soixante études diverses.
70. — Soixante autres.
71. — Soixante, *idem*.
72. — Soixante études de figures et paysages.
73. — Seize sujets de chasses, pastorales et paysages.
74. — Trente-six paysages.
75. — Trente-six autres paysages.
76. — Trente-six études de figures et paysages.
77. — Soixante autres.
78. — Trois esquisses à huile, et cinquante-sept autres études de figures, paysages et animaux, dessinées à la sanguine et à la pierre noire.
79. — Trente belles académies, à la pierre noire, sur papier gris.
80. — Trente autres, *idem*.
81. — Quarante têtes et académies, presque toutes de Lancret.
82. — Cent quarante-trois études de têtes et figures, le plus grand nombre à la sanguine, les autres à la pierre noire, sur papier gris, dans un volume in-4° parchemin.
83. — Un autre petit volume in-4° parchemin, contenant soixante-dix-huit études de têtes, figures et paysages, dessinés à la sanguine sur papier blanc.
84. — Autre volume in-4° parchemin, contenant quarante-huit feuilles d'études de figures et paysages.
85. — Deux recueils, petit in-4°, contenant des études de paysages et de quelques figures.

TABLEAUX DES MAITRES DES TROIS ÉCOLES

ÉCOLE D'ITALIE

86. — La Sainte Vierge, l'Enfant Jésus et Saint Joseph, qui a les mains jointes et posées sur son bâton. Ce tableau peint sur bois, cintré du haut, qui porte 20 pouces de haut sur 15 pouces de large, est estimé être de Raphaël Sanzio d'Urbin. Il vient du cabinet de M. de Julienne, n° 4 du catalogue.

CATALOGUE DE L'ŒUVRE DE LANCRET.

87. — Saint Jean-Baptiste assis et vu de profil. Ce tableau est dans le goût de Raphaël, il est sur toile, et porte 1 pied 2 pouces 6 lignes de haut sur 10 pouces 9 lignes de large.

88. — Notre-Seigneur sur la croix. Tableau de mérite estimé de *Michel-Ange;* il est sur bois, et porte 12 pouces 6 lignes de haut sur 8 pouces 6 lignes de large.

89. — Un Amour ayant un genou à terre et tenant un violon. Ce tableau passe pour être du Titien, ou du moins d'un de ses meilleurs élèves; il est peint sur toile, de 1 pied 11 pouces de haut sur 1 pied 5 pouces de large. Voyez le n° 99 du catalogue du cabinet de feu S. A. Monseigneur le prince de Conti.

90. — La Sainte Vierge, tenant l'Enfant Jésus qui caresse Saint Jean. Ce tableau est peint sur bois par un ancien bon maître italien; il porte 11 pouces de haut sur 8 pouces 6 lignes de large.

91. — La Vierge et l'Enfant Jésus. Tableau sur bois par *Pérugin,* H. 1 pied 4 pouces, L. 1 pied 1 pouce.

92. — Une belle tête de femme, peinte sur bois, par *Léonard de Vinci.* H. 9 pouces 9 lignes, L. 7 pouces.

93. — Buste de femme avec les deux mains, par Paul Véronèse; il est sur toile, et porte 11 pouces de haut sur 8 pouces de large.

94. — L'*Ecce Homo,* représenté à mi-corps, par Le Guide; il est sur cuivre, de forme ovale. H. 5 pouces, L. 3 pouces 6 lignes.

95. — La Vierge, l'Enfant Jésus et Saint Joseph. Tableau de l'école de Raphaël, par un habile maître qui avait un bon coloris. Sur toile, de 3 pieds 2 pouces de haut sur 2 pieds 8 pouces de large.

96. — La Sainte Vierge, vue de face et jusqu'aux genoux. Elle présente une rose à l'Enfant Jésus, qu'elle tient sur ses genoux. Ce tableau, touché grassement, est d'un bon coloris, il est peint sur bois par un habile artiste. Plusieurs amateurs sont d'avis qu'il est du beau *faire* de Paul Mathei. Il porte 3 pieds de haut sur 2 pieds de large.

97. — Des ruines d'architecture, avec deux hommes, une femme et un enfant. Ce tableau, d'un bon coloris, est peint savamment par *Jean-Paul Panini;* il est sur toile, et porte 14 pouces 3 lignes de haut sur 9 pouces 6 lignes de large.

98. — Un tableau de Pietro de Cortone, ou de son école, représentant Minerve qui donne un bouclier à Achille. Composition de sept figures, sur toile, qui porte 3 pieds de haut sur 2 pieds 4 pouces de large.

98 bis. — Un portrait d'homme, attribué au Titien; il est sur bois, et porte 2 pieds 7 pouces de haut sur 2 pieds de large.

ÉCOLE DES PAYS-BAS

99. — Les Sept Sages de la Grèce, représentés à mi-corps. Ce savant tableau, peint sur bois par Pierre-Paul Rubens, porte 14 pouces 3 lignes de haut sur 18 pouces 6 lignes de large. Il vient du cabinet de M. Julienne, n° 107 du catalogue.

100. — Trois tableaux pour un petit oratoire. Ils sont spirituellement faits par Pierre-Paul Rubens. Celui du milieu représente la Sainte Vierge sur des nuées avec deux anges. H. 6 pouces, L. 4 pouces 6 lignes, sur bois. Les deux autres, un Empereur et une Impératrice à genoux; de l'architecture orne les fonds. Ils portent chacun 7 pouces 6 lignes de haut sur 5 pouces 6 lignes de large.

101. — Le portrait d'un Officier à mi-corps et vu de trois quarts, ayant de longs cheveux, un rabat avec glands, et une cuirasse entourée d'une écharpe rouge. Ce tableau, de Van Dyck, est sur toile. H. 1 pied 11 pouces, L. 1 pied 6 pouces.

102. — La Famille royale d'Angleterre, composée de cinq figures, dont une a la main posée sur la tête d'un chien. Ce tableau nous paraît être peint par Pierre Lely, dans le goût de Van Dyck; il est sur toile, et porte 2 pieds 6 pouces de haut sur 3 pieds 2 pouces de large.

103. — Deux tableaux peints par David Téniers, le père. Dans l'un, on voit un homme ayant un tablier blanc et des feuilles de vigne sur la tête, et tenant un verre et une cruche; dans l'autre, un ramoneur près d'une maison dans un paysage. Ils sont sur toile, et portent chacun 2 pieds de haut sur 15 pouces 6 lignes de large.

104. — Un pastiche par David Téniers, dans le goût du Tintoret. Le sujet est Notre Seigneur descendu de la croix, composition de 6 figures, sur bois. H. 1 pied 6 pouces, L. 2 pieds 5 pouces.

105. — Deux paysages avec chaumières et des figures. L'un représente un été, l'autre un hiver, par David Téniers. H. 6 pouces 9 lignes, et sur bois.

106. — Un paysage dans lequel on voit une femme tenant un balai et un homme qui donne du grain à des poules, près sa maison; de l'eau, des roseaux et des broussailles enrichissent le premier plan de ce tableau, qui est original, dans le goût de Téniers. Il est peint sur toile, et porte 2 pieds 9 pouces de haut sur 2 pieds 5 pouces de large.

CATALOGUE DE L'ŒUVRE DE LANCRET.

107. — Un Village. Sur le premier plan, cinq figures et des animaux; sur d'autres plans, un chariot à deux chevaux, une femme et des poules à la porte d'une maison. Ce tableau, peint sur bois par Breughel de Velours, a le coloris agréable; il est aussi d'un bon *faire*. H. 4 pouces 4 lignes, L. 6 pouces.

108. — Des chariots et des figures dans un village enrichi d'arbres. Tableau peint par Balthazar Beschey, dans le style de Breughel de Velours, sur cuivre. H. 9 pouces, L. 11 pouces.

109. — Un tableau que l'on croit de Paul Potter, et qui effectivement mérite de l'estime; il est composé d'un cheval, d'un chien, d'un agneau et de trois vaches, l'une desquelles est traite par une femme qui fait rejaillir du lait au visage d'un jeune homme; un vieillard riant les regarde. H. 8 pouces 6 lignes, L. 10 pouces 6 lignes.

110. — Un paysage et des fabriques. Sur le devant, des voyageurs à cheval, des mulets et un chariot dans un chemin au bas d'une montagne. Ce tableau, peint par *Violi*, a un mérite aussi distingué que s'il était de Paul Bril, son maître; il est fait sur cuivre, et porte 7 pouces 6 lignes de haut sur 10 pouces 6 lignes de large.

111. — Deux paysages peints sur bois par le même *Violi*. Dans l'un, est un religieux en prière; dans l'autre, plusieurs figures sur des plans différents; ils sont frais de coloris, et portent chacun 3 pouces 4 lignes de haut sur 4 pouces 2 lignes de large.

112. — Deux Vieillards en méditation. Ces deux tableaux, peints par *Lermans*, élève de Gérard Dow, sont d'un beau fini; ils sont sur bois, et portent chacun 15 pouces de haut sur 11 pouces de large.

113. — Un bon tableau, peint par *Arnould de Gelder*, représentant un philosophe, vu à mi-corps, et couvert d'un manteau garni de fourrures. H. 2 pieds 1 pouce, L. 1 pied 9 pouces 6 lignes. Sur bois.

114. — Le prince d'Orange en pied, grand comme nature, par *Gonzalès*, surnommé le petit *Van Dyck*. Ce tableau égale le mérite de ceux de *Van Dyck*; il est peint sur toile, et porte 6 pieds 1 pouce de haut sur 3 pieds 7 pouces de large.

115. — Un tableau de couleur agréable et d'un pinceau léger, par *Bachereels*, élève de Van Dyck; il représente l'Enfant prodigue gardant les moutons et les chèvres. H. 2 pieds 8 pouces, L. 2 pieds. Sur toile.

116. — Saint Ambroise qui fait détruire les idoles, esquisse distinguée, composée de 20 figures, par *Corneille Schut*; elle est peinte sur toile, et porte 2 pieds 8 pouces de haut sur 1 pied 10 pouces de large.

117. — Moïse sauvé des eaux, composition de 10 figures, dont les plus grandes ont 2 pieds 3 pouces de proportion. Ce tableau mérite de la considération; il est peint sur toile par *Van Culden*, et porte 3 pieds 6 pouces de haut sur 5 pieds 5 pouces de large.

118. — Une Tabagie, dans laquelle un homme touche du luth pendant que d'autres jouent aux cartes. Ce tableau, peint par *Honthoorst*, est sur toile, de 2 pieds 2 pouces 6 lignes de haut sur 2 pieds 4 pouces 6 lignes de large.

119. — Une Jeune Bergère tenant une rose. Un enfant est assis près d'une fontaine; plus loin une femme hollandaise conduit des moutons. Ce tableau, de *Layresse*, est sur bois; il porte 2 pieds 6 pouces de haut sur 1 pied 10 pouces de large.

120. — Le portrait d'une jeune femme habillée suivant le costume du temps. Ce tableau est peint sur bois par Holbein; il porte 1 pied 11 pouces de haut sur 1 pied 6 pouces de large.

121. — Des rochers bordant une rivière, des baigneuses y sont au nombre de 8. Ce tableau, peint par *Corneille Poëlenburg*, est sur bois; il porte 8 pouces 6 lignes de haut sur 11 pouces 3 lignes de large.

122. — Un paysage avec fabriques, chute d'eau et plusieurs petites figures, par *Salomon Ruisdael*, sur toile, de 3 pieds 3 pouces 6 lignes de haut sur 3 pieds 3 pouces de large.

123. — Un tableau attribué à *Philippe Wouwermans*, représentant des voleurs, tant à pied qu'à cheval, qui attaquent des voyageurs et des voitures publiques; il est peint sur toile collée sur bois, et porte 15 pouces de haut sur 21 pouces de large.

124. — Plusieurs oiseaux morts, peints sur toile par *Gryef*. Ce bon tableau est sur toile, et porte 15 pouces 6 lignes de haut sur 21 pouces de large.

125. — Saint Jacques le Majeur, représenté à mi-corps. Tableau dans le goût de Rubens, sur toile, de 3 pieds 1 pouce de haut sur 2 pieds 8 pouces de large.

126. — Deux paysages enrichis de figures, l'un par *William Baur*, dont les tableaux à l'huile, sont peu connus en France et très-estimés en Allemagne; l'autre, de *Sébastien Bourdon*. Ils sont sur toile, et portent chacun 1 pied 10 pouces 6 lignes de haut sur 2 pieds 4 pouces de large.

127. — Paysage avec des rochers, des fabriques, et un pont de bois sur une rivière. Sur le premier plan, des figures et des animaux. Ce tableau est agréable et riche de composition; il est peint sur toile par *Mayer*, et porte 2 pieds 6 pouces de haut sur 3 pieds 2 pouces de large.

128. — Un tableau de *François Snyders*, représentant dix chiens qui arrêtent un sanglier. Ce tableau, peint sur bois, porte 1 pied 3 pouces de haut sur 2 pieds 2 pouces de large.

129. — Un paysage de riche composition avec figures, par *Louis de Wadder*; il est peint sur toile, et porte 4 pieds de haut sur 7 pieds de large.
130. — Un Chariot hollandais et différents personnages près une auberge. Tableau du meilleur coloris, de *Van Goyen*; il est sur bois, et porte 1 pied 9 pouces de large.
131. — Un tableau, peint sur bois, de 10 pouces de haut sur 7 pouces de large; il représente un *bénédicité*, composé de 5 figures, dont une religieuse, par *Lingou*.
132. — Notre Seigneur bénissant les enfants, composition de 10 figures, par *Érasme Quelline*. Ce bon tableau est sur toile, de 4 pieds 5 pouces de haut sur 3 pieds 11 pouces de large.
133. — Un des bons tableaux de *Schoevaerdts* le père, peint sur bois, qui porte 17 pouces de haut sur 21 pouces de large, représentant des personnages à pied et à cheval, dont plusieurs dansent au son d'une musette, des animaux, et, dans le fond, des fabriques et des paysages.
134. — Des ruines d'Italie avec figures, par D. V. H., dans le style de Bartholomé. Ce tableau est peint sur bois; il porte 1 pied 3 pouces de haut sur 1 pied 9 pouces 6 lignes de large.
135. — La Sainte Vierge ayant les yeux baissés, les deux mains croisées, et vue plus qu'à mi-corps de proportion naturelle, par *Le Coque*, sur toile, de 2 pieds 2 pouces 6 lignes de haut sur 1 pied 10 pouces de large.
136. — Plusieurs jeunes garçons jouant au sabot. Ce tableau est d'un agréable coloris; il est peint par *Lingelback*. H. 9 pouces, L. 6 pouces, sur bois, de forme ovale.
137. — Un riche paysage et chute d'eau, avec figures, par *de Heus*, sur toile, de 2 pieds 3 pouces 6 lignes de haut sur 3 pieds 3 pouces de large.
138. — Un paysage avec figures et animaux, par *Van Ass*. Ce bon tableau, peint sur toile, porte 1 pied 7 pouces 6 lignes de haut sur 2 pieds 3 pouces 6 lignes de large.
139. — La Magdeleine pénitente, par *Juste Van Egmond*. Ce tableau est peint sur toile, qui porte 2 pieds 11 pouces de large.
140. — Une tour sur le bord de la mer. Ce tableau est peint sur toile par *Bonaventure Peeters*; il porte 7 pouces 6 lignes de haut sur 10 pouces 6 lignes de large.
141. — Deux paysages et vues de mer avec figures dans le goût de Breughel; l'un est peint sur cuivre, l'autre sur toile; ils portent chacun 8 pouces 9 lignes de haut sur 10 pouces 6 lignes de large.
142. — Une vue de mer et d'un village. Tableau sur cuivre, aussi dans le goût de Breughel. H. 8 pouces, L. 10 pouces 9 lignes.
143. — Des voyageurs, dont un conduit des vaches. Ce tableau, peint par *Van Bloemen*, dans le goût de Berghem, est sur toile; il porte 13 pouces de haut sur 17 pouces de large.
144. — Un paysage avec figures, dans le goût de Téniers, sur toile, de 1 pied 9 pouces de haut sur 2 pieds 3 pouces de large.
145. — Un tableau composé de 3 figures, dans le goût de Téniers, sur toile, de 2 pieds 3 pouces de haut sur 1 pied 11 pouces de large.
146. — Une Tabagie composée de 3 figures à mi-corps, sur bois. H. 7 pouces, L. 9 pouces.
147. — Des figures et des animaux dans deux tableaux, riche de composition, dans le goût de Téniers; ils portent chacun 11 pouces de haut sur 12 pouces 6 lignes de large, sur bois.
148. — Un berger gardant des moutons, des vaches et autres animaux; dans l'éloignement, des personnes à table, à la porte d'un cabaret. Tableau d'après Téniers, sur toile, de 1 pied 11 pouces de haut sur 2 pieds 5 pouces de large.
149. — Un roi d'Espagne, portant une cuirasse et monté sur un cheval blanc. Tableau dans le goût de Téniers, sur toile, de 1 pied 7 pouces de haut sur 1 pied 1 pouce de large.
150. — Une jolie copie d'après Wouwermans, représentant du paysage avec figures, sur toile, de 11 pouces 6 lignes de haut sur 14 pouces de large.

ÉCOLE FRANÇAISE

151. — Un beau paysage du meilleur temps de Mauperché. On y voit, entre autres figures, Tobie conduit par l'ange. Ce tableau est peint sur une toile qui porte 1 pied 5 pouces 6 lignes de haut sur 1 pied 10 lignes de large.
152. — Deux vases de verre remplis de fleurs de diverses espèces. Ces deux bons tableaux sont peints sur toile par *Baptiste Monoyer*. Ils portent chacun 14 pouces 6 lignes de haut sur 11 pouces 3 lignes de large.

CATALOGUE DE L'ŒUVRE DE LANCRET.

153. — De très-belles fleurs dans un vase de bronze, par *Fontenay*. Ce tableau est sur toile qui porte 4 pieds 2 pouces de haut sur 3 pieds 1 pouce de large.
154. — Le portrait d'un homme portant des moustaches, et ayant un rabat; celui d'une femme ayant ses deux mains sur sa poitrine. Ces deux tableaux, peints par *Champagne*, portent 2 pieds 6 pouces de haut sur 2 pieds de large.
155. — Le portrait de *Jean-Baptiste Santerre*, peint par lui-même; il est à mi-corps, tenant sa palette et ses pinceaux, et appuyé sur le dos d'une chaise. Ce tableau, peint sur toile, cintré du haut, porte 5 pieds de haut sur 2 pieds 8 pouces de large.
156. — Une forêt composée richement; on y voit à droite, sur le premier plan, deux soldats romains. Ce bon tableau, qui a beaucoup de mérite, est peint sur toile par *François Boucher* en 1740; il porte 4 pieds de haut sur 5 pieds de large.
157. — Un autre bon tableau, aussi de *François Boucher*, de même grandeur que le précédent; il représente du paysage, des fabriques et un moulin à eau; plusieurs figures et des animaux sont sur des plans différents.
158. — Deux lièvres. Tableau de *Simon Chardin*, peint sur toile, de 1 pied 11 pouces de haut sur 1 pied 7 pouces de large.
159. — Deux pastorales, peintes sur bois par *J. B. Slodtz*; elles portent chacune 11 pouces 6 lignes de haut sur 14 pouces de large.
160. — Des jeunes garçons qui se divertissent. Ce tableau, peint sur toile, porte 13 pouces de haut sur 16 pouces de large.
161. — Deux paysages, avec rivières et des figures; ils sont sur bois, et portent chacun 11 pouces de haut sur 14 pouces 6 lignes de large.
162. — Un paysage avec figures auprès d'une fontaine. Ce tableau, peint sur toile, est aussi de *J. B. Slodtz*. H. 19 pouces, L. 23 pouces.
163. — La famille de Darius, peinte sur toile, de 3 pieds 4 pouces de haut sur 5 pieds 6 pouces de large.
164. — Saint Ignace prêchant dans le désert, riche composition, par *Antoine Dieu*, sur toile, 2 pieds de haut sur 2 pieds 6 pouces de large.
165. — Plusieurs paysages, portraits et sujets qui seront détaillés.

GOUACHES ET MINIATURES SOUS VERRE.

166. — Une Madeleine pénitente, peinte en miniature par un bon artiste italien. H. 10 pouces 6 lignes, L. 7 pouces 3 lignes.
167. — Deux paysages, peints à gouache par *T. V. Heil*, de Bruxelles. H. chacun de 3 pouces 3 lignes, L. 7 pouces 6 lignes.
168. — Une femme dormant sur son lit, et deux autres figures. Ce tableau de mérite, peint par *Baudouin*, de l'Académie royale, porte 9 pouces 3 lignes de haut sur 7 pouces de large.
169. — Le buste de Van Dyck, peint en miniature, de forme ovale. H. 20 lignes.
170. — La Petite Dormeuse, d'après J. B. Greuse, peinte aussi en miniature, de mêmes forme et grandeur que la précédente.
171. — Le buste d'un vieillard à longue barbe. H. 2 pouces, L. 1 pouce 9 lignes.
172. — Un bouquet de giroflées, peint à gouache. On le croit de *Pérignon*.
173. — La Crasseuse, d'après Rembrandt, peinte en miniature.

DESSINS SOUS VERRE.

174. — Une femme sortant du bain; elle est vue de face, regardant deux tourterelles. Ce très-bon dessin est à la pierre noire et au crayon blanc sur papier gris, par *François Boucher*.
175. — Le Martyre de saint André, dessiné au bistre, et rehaussé de blanc au pinceau, par *Jean-Baptiste Deshayes*. H. 20 pouces, L. 10 pouces.

176. — Une belle académie représentant Prométhée, dessin au crayon noir, estompée sur papier gris, aussi par Jean-Baptiste Deshayes.
177. — L'étude d'une femme qui fait teter son enfant, figures à mi-corps. Ce morceau agréable et de mérite est fait à l'aquarelle par J. A. Peters.
178. — Diane caressant une jeune biche pendant qu'une de ses nymphes lui met un de ses brodequins. Ce beau morceau est au bistre, et lavé par J. A. Peters.
179. — La Grotte de la nymphe Égérie dans les campagnes de Rome, et le Tombeau de l'âne de Sachetti, dessins à la pierre noire, rehaussés de blanc au pinceau, par *Challe*.
180. — Une tête de Zéphir, au pastel, sur papier bleu, par Charles Natoire.
181. — Plusieurs sujets en pastel, par Viger, que l'on détaillera.

DESSINS EN FEUILLES.

182. — L'Adoration des Bergers, composée de 7 figures, à la plume, lavé de bistre, par *Carle Maratte*.
183. — Le Roi Louis XV chassant le cerf. Composition de plus de 50 figures, sur papier bleu rehaussé de blanc, par *Jean-Baptiste Oudry*. H. 12 pouces, L. 20 pouces.
184. — Mercure déposant le jeune Bacchus entre les mains des Nymphes. Flore couronnée par Zéphire. Ces deux dessins sont à la pierre noire, rehaussés de blanc sur papier bleu, par Charles Natoire.
185. — Marcus Curius refusant les présents qu'on lui apporte. Dessin ragoûtant, à la plume, lavé de bistre, sur papier blanc, par Deshayes.
186. — La Descente d'Énée aux enfers, à la plume, et lavé par Deshayes, et le Massacre des Innocents, à la plume, et lavé par *La Rue* l'aîné.
187. — Le Martyre de saint Barthélemy et un bas-relief de 4 figures, à la plume, et lavé par La Rue.
188. — Un sujet champêtre et un retour de pêche ; jolis dessins, lavés et colorés par *Métaye*.
189. — Une Nativité, Agar et Ismaël ; dessinés à la plume sur papier blanc, par *Boitard ;* et trois autres dessins à la sanguine, par *Vassé*.
190. — Trois académies de *Vassé*.
191. — Un paysage avec fabriques et animaux, fait au bistre par *J. A. Peters*.
192. — Plusieurs dessins, que l'on détaillera.
193. — Un portefeuille d'académies et autres dessins, qui seront détaillés.

ESTAMPES SOUS VERRE.

194. — Saint Jérôme, gravé en manière noire par *Ardell*, d'après Pietro de Cortone.
195. — Agar renvoyée par Abraham ; elle tient son fils par le bras. Cette belle estampe, gravée par *Porporati*, est avant la lettre.
196. — Le duc de Buckingham et le duc de Grafton, dans une seule estampe, gravée en manière noire par *Ardell*, d'après Van Dyck.
197. — Lady Grammont, lady Middleton, en manière noire, aussi par *Ardell*, d'après *Pitre Lely*.
198. — Renaud entre les mains d'Armide. *Norunt, etiam potentem, cupidines exarmare, fecit Coenrardus Waumans*, d'après Van Dyck, beau d'épreuve.
199. — Cinq estampes faisant partie de la suite de la galerie de Rubens au Luxembourg.
200. — Le Bal de Berghem, gravée par *Wisscher*.
201. — Les Quatre Bourgmestres, d'après Terburgh.
202. — Des soldats romains se reposant près d'un ruisseau qui borde des rochers, estampe avant la lettre, gravée par *F. Godefroy*, d'après *Loutherbourg*, et l'Esclave à l'encan, d'après *Pœlenbourg*.
203. — Le Mariage de sainte Catherine, d'après Mignard, par Poilly, épreuve avant la lettre.

CATALOGUE DE L'ŒUVRE DE LANCRET.

204. — Renaud et Armide, Diane à sa toilette, Bacchus et Ariane et Vénus sur les eaux, d'après *Coypel* par *Simonneau*, *G. Duchange* et *J. G. Audran*.
205. — Sainte Geneviève, d'après Carle Vanloo, par Baleschou, très-belle épreuve.
206. — La Lecture espagnole, aussi d'après Vanloo, par J. Beauvarlet.
207. — La Pêche et la Chasse, d'après F. Boucher, Beauvarlet *direxit*.
208. — La Mère bien-aimée, gravée par *J. Massard*, d'après J. B. Greuze, épreuve avant la lettre.
209. — Le Paralytique servi par ses enfants, aussi d'après Greuze, épreuve avant toutes lettres.
210. — L'Accordée de village, d'après J.-B. Greuze, épreuve sans lettres.
211. — La Nourrice, gravée par *Cars* et *Jardinier*, d'après Greuze.
212. — Le Père de famille lisant la Bible, gravée par Martini, épreuves avant toutes lettres.
213. — La pareille estampe, mais avec la lettre.
214. — L'Aveugle trompé par sa femme, estampe gravée par *L. Cars*, d'après J. B. Greuze.
215. — Un enfant tenant un chien, d'après Greuze, par *Porporati*.
216. — La Tricoteuse endormie, d'après Greuze, par *Jardinier*, épreuve avant la lettre.
217. — La Dévideuse de fil, par Flipart, d'après Greuze.
218. — Une estampe pareille à la précédente.
219 — Un monument élevé à Rennes par les États de Bretagne, gravé par N. Dupuis, d'après J. B. Le Moine.
220. — L'Amour maternel, d'après *J.-A. Peters*, par *Chevillet*.
221. — La Nativité, gravée par *Bloemaert*.
222. — M. de Vintimille et la duchesse de Nemours.
223. — Les cris de Paris et autres estampes qui seront détaillées.

ESTAMPES EN FEUILLES.

224. — The Golden Age, gravée par V. Green, bonne épreuve.
225. — Deux épreuves de la Mort d'Abel, d'après Adrien Vender Veerf, par *Porporati*, l'une sans lettre et l'autre avec la lettre.
226. — Deux estampes de même que les précédentes.
227. — Deux autres avec la lettre.
228. — Les grandes batailles d'Alexandre, de Charles Le Brun, par Audran, anciennes et belles épreuves, très-conservées, et sans être assemblées.
229. — La Franche-Comté, gravée par Simonneau, d'après Le Brun, belle et ancienne épreuve ajustée sur carton.
230. — Vingt-deux paysages inventés et gravés par A. Waterloo, beaux d'épreuves; ils sont ajustés avec or et filets.
231. — La Transfiguration de Raphaël, par *Dorigny*.
232. — La Vierge aux lunettes, par *Corneille Bloemaert*, d'après Annibal Carrache.
233. — La Nativité, de forme octogone, par Bloemaert, d'après Le Guide, et 10 autres estampes.
234. — Le Reposoir, de *La Belle*.
235. — Trente-cinq estampes, de La Belle, et deux autres.
236. — Vingt-cinq estampes du *Guide*, l'*Espagnolet* et autres.
237. — Vénus et Danaé, par *Robert Strange*, d'après le Titien.
238. — Six morceaux, d'après Raphaël, Le Guide, Dominiquin et Pietro de Cortone.
239. — Onze estampes, d'après Paul Véronèse et autres.
240. — Vingt-sept morceaux, d'après des dessins de Raphaël, Titien et autres.
241. — La Chute des réprouvés, par Suyderhoef, d'après Rubens, épreuve avant les draperies.
242. — Une Annonciation, la Nativité et la Vierge avec l'Enfant Jésus, par *Bolssevert*; plus un sujet de Vierge, par Quillinus. Ces quatre estampes sont d'après Rubens.
243. — L'histoire de Constantin, en 12 morceaux, d'après Rubens, par Tardieu.
244. — La Chute des réprouvés, par *Soutman*, l'*Ecce Homo*, 4 sujets de la galerie du Luxembourg. En tout 7 pièces. d'après Rubens.
245. — Fuite en Égypte par *Paul Pontius*, Jupiter et Io, un sujet pastoral et une Descente de croix, d'après Jacques Jordaens.
246. — Sainte Rosalie, 2 sujets de Vierge et l'Enfant Jésus, Notre Seigneur emmené par les soldats, d'après Van Dyck.
247. — Dix-huit estampes, inventées et gravées par *Corneille Schut*.
248. — L'Annonce aux bergers, et 23 autres de *Rembrandt*, et d'après lui.
249. — L'Hermite, par F. Bol, d'après Rembrandt.

250. — Saint Jérôme, de *Lievens*, Saint François, et le Philosophe, par *Van Vliet*.
251. — Vingt-huit morceaux de l'œuvre d'*Ostade*.
252. — Le Violoneur, d'après *Brouwer*, la Guinguette, et la Dévideuse par *Wisscher*, d'après *Ostade*.
253. — Neuf estampes d'après *Berghem* et *Ostade*, dont le Coup de couteau, par *Suyderhoef*.
254. — Sept estampes gravées par *Wisscher*, d'après Philippe de Wouwermans.
255. — Huit estampes par *Cochin, Le Bas* et autres, d'après Wouwermans.
256. — Dix estampes, aussi d'après Wouwermans.
257. — Onze autres, d'après *Berghem*, et la Folie par *Aveline*.
258. — Soixante-deux estampes d'*Hollar*, dont la Fête de village, de Téniers, les quatre marines, et une suite de modes.
259. — Adam et Ève, par *Saenredam*, d'après *Corneille de Harlem*. Épreuve première.
260. — L'Annonce aux bergers, par *Saenredam*, et l'Adoration des bergers de *Bolswert*, d'après *Bloemaert*.
261. — L'Alliance de Bacchus, Vénus et Cérès, par *Saenredam*, d'après Goltsius.
262. — Le Bain de Diane, par *Sadeler*, d'après J. *Heints*, et la Débauche des Sodomistes et son pendant, d'après Théodore Bernard.
263. — Le Jardin d'amour, par *Louis Lempereur*, d'après *P. P. Rubens*.
264. — L'Ancien Port de Gênes, par J. *Aliamet*, d'après *Nicolas Berghem*. Épreuve ancienne.
265. — Le Manége, par Thomas Major, d'après Philippe Wouwermans. Bon d'épreuve.
266. — Trente-quatre estampes de *Bernard-Picart*.
267. — Six pièces d'après Coypel, dont la Susanne, Tobie et Thalie, avant la lettre.
268. — L'Annonciation, le Serviteur d'Abraham, gravées par *Drevet*, Zéphire et Flore d'après *Coypel*.
269. — Neuf estampes d'après Le Brun, Coypel, Bertholet et autres maîtres.
270. — Le Temps qui découvre la Vérité, Hercule et Omphale, Persée et Andromède, la Baigneuse, les Chevaliers Danois, avant la lettre, et la pièce ovale, gravées par *Laurent Cars*, d'après François Le Moine.
271. — Quatorze estampes, d'après Vatteau, Lancret, Natoire et autres.
272. — Onze estampes, d'après S. Bourdon, Le Nain, Boucher et autres.
273. — Six estampes, d'après Boucher, P. A. Baudoin et Aubry. Plus Loth avec ses filles, d'après Raphael, par *Preisler*.
274. — Une grande marine, d'après J. Vernet, par J. J. *Flipart*. Très-belle épreuve.
275. — Deux beaux paysages, tous semblables, et avant la lettre.
276. — Quatre beaux paysages, tous semblables et avant la lettre.
277. — Un paysage de *Waterloo*, les Disciples de Flore et les Enfants de Pomone, d'après Bonieu, par *Godefroy*; la Tricoteuse endormie, d'après Greuze, par *Jardinier*; et une Conversation, d'après de Troye, épreuve avant la lettre.
278. — Les Couseuses, d'après Le Guide, par *Beauvarlet*. Bonne épreuve.
279. — Le Marchand d'orviétan, par A. F. *David*, d'après Karel du Jardin, et la Marchande d'amour, d'après Vien, par J. *Beauvarlet*.
280. — L'Enlèvement de Croix, d'après Le Brun, par A. *Audran*; et 6 belles et grandes eaux-fortes; paysages et architectures, par J. *Benazech*, anglais.
281. — Trente-six estampes, d'après *Tetelin* et autres, et les Douze Apôtres, par Callot.
282. — M. le comte de Saint-Florentin, gravé par *Wille*, première épreuve.
283. — Le Sapeur et la Tricoteuse, par *Wille*; M. de la Poplinière, par *Balechou*; le cardinal de Polignac et M. Gendron, d'après Rigault.
284. — Le comte d'Évreux, par *Schmit*; le cardinal Dubois; M. de Vintimille; et la veuve Titon.
285. — Le Jugement de Salomon; Pâris et la Liseuse, d'après Raoux, par *Beauvarlet*; et le Lavement des pieds, par *Chéreau*, d'après Bertin.
286. — Antiope, d'après C. Vanloo; les Adieux de Catin; et le Testament de la Tulipe, d'après Lenfant.
287. — La Chute d'eau, d'après Le Prince, par Godefroy.
288. — Le Paralytique servi par ses enfants, gravée par J. J. Flipart, d'après J. B. Greuze. Épreuve très-belle.
289. — Une estampe pareille à la précédente, et aussi belle épreuve.
290. — Les Baigneuses, d'après J. Vernet, par *Balechou*.
291. — Deux marines, de J. Vernet, gravées par *Le Veau*, épreuvés avant la lettre; le Passage du bac, par *Pierre Laurent*, d'après Berghem; les Ruines du Péloponnèse, par P. F. Tardieu; et les Ruines de l'Attique, par J. B. de Lorraine, d'après Paul Panini.

CATALOGUE DE L'ŒUVRE DE LANCRET

292. — Vingt-huit paysages et marines, par *Hollar*. Presque toutes superbes épreuves.
293. — La Tempête au clair de lune et le Grand Naufrage, par *G.-S. Flumer*, d'après J. Vernet, belles épreuves; Vue de Boom, par J. Aliamet, et trois autres paysages.
294. — Trente-trois estampes de David Téniers, dont plusieurs gravées par lui-même; il s'y trouve la Foire de village, gravée par Hollar.
295. — Le Repas italien et le Jeu de colin-maillard, d'après Lancret, par C. N. Cochin et J. P. Le Bas; et trois autres estampes.
296. — Dix-huit estampes d'après des maîtres flamands.
297. — Sept portraits.
298. — Trente-trois estampes, presque toutes de Rembrandt.
299. — Soixante et une estampes diverses.
300. — Soixante-deux autres estampes.
301. — Soixante et dix estampes et dessins.
302. — Un portefeuille d'estampes, que l'on détaillera.

ESTAMPES RELIÉES ET SUITES D'ESTAMPES EN FEUILLES.

303. — Le Voyage de Terre sainte, avec des estampes par Callot. In-4°, veau.
304. — Les Métamorphoses d'Ovide, en 148 morceaux, par *Villem Bawr*. In-4° oblong.
305. — Les temples antiques, dessinés en perspectives, et divers tabernacles, par *D. M. Gio. Battamontano Milanese, data in luce per Gio. Batta Soria Romano*.
306. — Recueil de fontaines et autres antiquités de Rome. Grand in-4°, vélin vert.
307. — Scelta d'alcuni miracolo e Grazie della santissima Nunziata di Firenze, descritti dal P. F. Gio. Angiolo Lottini, etc. In Firenze, 1619, avec figures, in-8°.
308. — Revelatio Ordinis Sanctissimæ Trinitatis Redemptionis Captivorum, sub Innocentio Tertio, anno 1198. Parisiis, 1633; in-4°, vélin. — Et les Rois de France, depuis Pharamond jusqu'à Louis XIV, avec un abrégé historique de chacun. De Larmessin, *sculp.*, 1711, in-4°, vélin.
309. — L'Œuvre de *F. S. Weyrotter*, en 144 morceaux, composant onze suites de paysages et marines, en feuilles, telles que ledit *Weyrotter* les vendait à Paris.
310. — Vingt estampes, dont les petites batailles inventées et gravées par Willem Baur. Très-belles épreuves.
311. — Une suite de quarante-trois estampes inventées et gravées par *Charles Huttin*. Premières épreuves.
312. — Quarante autres, par le même Charles Huttin.
313. — Première et deuxième suite, composant vingt-quatre estampes en feuilles, gravées sous la direction du sieur Le Brun, peintre.

TABLEAUX

SUPPLÉMENT

314. — Deux paysages : dans l'un, 4 figures; dans l'autre, 3 figures et un vase. Ces tableaux, peints par Jean Glauber et Lairesse, sont d'un très-bon style et d'un coloris brillant. H. chacun 11 pouces 6 lignes, L. 14 pouces.
315. — Un paysage et des ruines, avec figures et animaux, par *J. Both*, sur toile, de 14 pouces 9 lignes de haut sur 21 pouces de large.
316. — Deux paysages, enrichis de figures et d'animaux, par A. B. Ils portent chacun 13 pouces de haut sur 15 pouces de large.

317. — Deux autres paysages, avec figures, par un élève de Genoels, sur toile collée sur bois. H. chacun 4 pouces, L. 5 pouces 6 lignes.
318. — Oreste et Clytemnestre près du tombeau d'Agamemnon. Ce tableau, peint sur toile collée sur bois par Hertinger, porte 6 pouces de haut sur 4 pouces de large.
319. — Un bon tableau, représentant un jeune homme habillé en mézetin, avec toque et fraise au col, peint sur toile par *J. Grimou*. H. 2 pieds 3 pouces, L. 1 pied 9 pouces 6 lignes.
320. — Un sujet composé de 11 figures principales, dont un homme qui souffle une vessie. Ce tableau, de Jean Steen ou de son école, est sur toile, de 2 pieds 10 pouces de haut sur 2 pieds 2 pouces de large.
321. — Un beau portrait d'homme portant barbe, moustaches et des cheveux frisés, et ayant une main gantée. Il est peint sur bois par *Albert Cuip*. H. 2 pieds 3 pouces, L. 1 pied 9 pouces.
322. — Le portrait d'une femme à mi-corps, coiffée d'une guimpe et tenant un chapelet, par Van Eyck. Il est sur bois et porte 2 pieds 1 pouce de haut sur 1 pied 6 pouces de large.
323. — Deux portraits, homme et femme, de *Porbus* ou d'un bon maître hollandais. Ils sont peints sur bois et portent chacun 2 pieds 1 pouce de haut sur 1 pied 7 pouces de large.
324. — Une Sainte Famille. Saint Jean offre des fruits à l'Enfant Jésus, accompagné de plusieurs anges. Ce tableau, peint par Corneille Schut, est sur écaille, de forme ovale. H. 4 pouces, L. 6 pouces 6 lignes.
325. — Un tableau, peint sur bois par un *des Nains*, représentant un homme à mi-corps, tenant son chapeau de la main droite. H. 9 pouces, L. 9 pouces.
326. — Un opérateur sur son théâtre, sujet de 6 singes, par Gillot ou par Watteau. Tableau sur toile, de 9 pouces de haut sur 12 pouces de large.
327. — La Vierge et l'Enfant Jésus. Tableau sur cuivre, de 6 pouces 6 lignes de haut sur 4 pouces 9 lignes de large.
328. — Un paysage dans le goût de Francisque, sur toile, de 15 pouces 6 lignes de haut sur 18 pouces 6 lignes de large.
329. — Différentes fleurs dans un bocal, par un artiste flamand. H. 2 pieds 6 pouces, L. 1 pied 10 pouces. Sur bois.
330. — Le portrait d'un grand d'Espagne, peint par *Van Huck*, sur toile, de 3 pieds 1 pouce de haut, sur 2 pieds 10 pouces de large.
331. — La tête d'un adolescent, peinte sur bois par *Quaste*.
332. — L'Adoration du veau d'or et les Israélites après le passage de la mer Rouge. Ces deux tableaux, dans le genre du Poussin, sont sur toile, et portent chacun 4 pieds 9 pouces de haut sur 3 pieds 9 pouces de large.
333. — La piscine où Notre Seigneur guérit un lépreux. Il y a plus de 100 figures dans ce tableau, qui est peint sur papier collé sur toile par Mutius. H. 1 pied 3 pouces, L. 1 pied 8 pouces.

TABLEAUX PRESQUE TOUS SANS BORDURE

VENANT DE L'ÉTRANGER.

334. — Deux tableaux, d'après Salvator Rosa, représentant des soldats. Ils sont sur toile, et portent chacun 2 pieds 5 pouces de haut sur 1 pied 7 pouces de large.
335. — La Mort d'Abel, figures de proportion naturelle, par un maître italien. Ce tableau, sur toile, porte 7 pieds de haut sur 5 pieds 6 pouces de large.
336. — Job sur le fumier, copie de Rubens, dont on connoît l'estampe gravée par Worsterman. Elle est peinte sur toile, de 4 pieds 7 pouces de haut sur 3 pieds 9 pouces de large.
337. — Autre tableau représentant le même sujet.
338. — Hérode à qui on présente la tête de saint Jean. Composition de plus de 20 figures, d'après Rubens, sur toile, de 4 pieds 7 pouces de haut sur 7 pieds 3 pouces de large.
339. — La Thomeris, d'après Rubens, sur toile, de 3 pieds 2 pouces de haut sur 4 pieds 7 pouces de large.
340. — La Vierge, l'Enfant Jésus et sainte Élisabeth, par Van Dyck ou dans son style, sur toile, de 3 pieds 8 pouces de haut sur 2 pieds 8 pouces de large.
341. — Un bon tableau original de maître flamand, représentant trois jeunes chiens et trois enfants, dont un tient un chardonneret, sur toile, de 3 pieds 10 pouces de haut sur 5 pieds de large.
342. — Un portrait de femme jusqu'à mi-corps, tenant dans la main gauche un mouchoir blanc; elle est habillée de noir. H. 3 pieds 8 pouces, L. 2 pieds 7 pouces.

CATALOGUE DE L'ŒUVRE DE LANCRET.

343. — Sainte Famille et plusieurs anges dans un paysage, composition de 10 figures, dans la manière de Van Opstal, sur toile, de 4 pieds 5 pouces de haut sur 5 pieds 10 pouces de large.
344. — Le Serpent d'airain. On compte dans ce tableau 15 figures, dont plusieurs de 17 pouces de proportion, par un maître flamand, sur toile, de 2 pieds 6 pouces de haut sur 3 pieds 7 pouces de large.
345. — Un paysage dans lequel on voit des ruines, un tombeau antique et des figures, sur toile, de 2 pieds 6 pouces de haut sur 3 pieds 8 pouces de large.
346. — Un port de mer et un marché. Ces deux tableaux sont sur toile, et portent chacun 1 pied 8 pouces 6 lignes de haut sur 2 pieds 5 pouces 6 lignes de large.
347. — Un paysage avec figures et animaux, dans le goût de Berghem, sur toile, de 1 pied 5 pouces de haut sur 1 pied 11 pouces de large.
348. — Un tableau de fruits, dans le goût de Hems, sur toile, de 1 pied 3 pouces de haut sur 1 pied 9 pouces de large.
349. — Achille reconnu à la cour de Nicomède. Tableau d'après Vleughels, sur toile, de 5 pieds 7 pouces de haut sur 7 pieds 7 pouces de large.
350. — Un Combat naval, par Louis Dono. H. 5 pieds, L. 6 pieds.

PLANCHES GRAVÉES

D'APRÈS PIERRE-PAUL RUBENS.

351. — Quatorze paysages de la suite des vingt gravés par S. A. Bolsswert, et 121 estampes desdites planches.
352. — *Procidentes adoraverunt eum.* Adoration des Rois, par *H. Witdouc*, en 1638, et 73 épreuves.
353. — Saint Augustin, gravé par *Remoldus Eynhoudts*, et 21 épreuves.
354. — Le Baptême de Notre Seigneur, gravé par Panneels, et 26 épreuves.
355. — Charité romaine, aussi par Panneels, et 35 épreuves.
356. — David tuant le lion et l'ours, gravé par Panneels, et 53 épreuves.
357. — Banquet sous un arbre, où des paysans se battent, par *Van den Vingarden, sculpsit.*, et 33 épreuves.
 — Samson tuant un lion, par le même *Van den Vingarden*, et 58 épreuves.
358. — Cambyse, roi de Perse, gravé par R. Eynhoudts, et 26 épreuves.
359. — *Quis vetet opposito lumen de lumine tolli.* Cette planche est connue sous le nom de : la Femme à la chandelle par Jac. Stakl, 1646, et 47 épreuves.

ANTOINE VAN DYCK.

360. — Descente de croix : *O astra, o cœli nunquam violabilis ignes*, etc., par *Henricus Snyers*.

PEETER SNAYERS.

361. — Une suite de six batailles, gravée par T. V. Kessel, et 81 estampes.

DAVID TÉNIERS.

362. — Concert de chats, gravé par *Cory Boel*, et 22 épreuves.
 — Chirurgien de campagne. Un chat fait la barbe. *Cory Boel, fec.*, et 11 épreuves.
363. — Sorcière se préparant au sabbat, gravée par Téniers lui-même, et 18 épreuves.
364. — Une vieille femme à mi-corps, tenant une pipe, et 69 épreuves.

PIETRA TESTA.

365. — Un sujet allégorique et 95 épreuves.

LE CHEVALIER SERVANDONI.

366. — Des ruines d'architecture, gravées par Bresse, et 58 épreuves.

NICOLAS POUSSIN.

367. — Saint Paul enlevé par des anges, gravé par Jean Pesne, et dédié à M. de Chantelou. On y a joint 14 épreuves.
368. — Le Triomphe de Galatée, par J. Pesne. Ex musæo P. Formont D. de Brevanne. Parisiis, et 97 épreuves. — Le tableau est chez l'Impératrice de Russie.
369. — L'Empire de Flore, gravé par *Gérard Audran*, et 8 épreuves.

MIGNARD.

370. — La Jalousie et la Discorde, les Plaisirs des jardins. Ces deux planches sont gravées par *Jean Audran*, et 422 épreuves.
371. — Jacques-Louis, marquis de Beringhem, par J. L. Roullet, et 99 épreuves.
372. — Henry, marquis de Beringhem, aussi par J. L. Roullet, et 204 épreuves.

SÉBASTIEN LE CLERC.

373. — Vénus sur les eaux, et une épreuve.

DE TROY.

374. — L'Annonciation. *Ecce ancilla Domini. Eques, J. F. de Troy pinx* : *Romæ. Gio. B. Hutin, sculp. Romæ*, 1750, et 24 épreuves.
375. — Salomon sacrifiant aux faux dieux. J. L. le Lorrain sculpsit, et 41 épreuves.
— Le Jugement de Salomon. *Idem*, et 39 épreuves.

LICHERI.

376. — *Mirabilia testimonia tua*, etc. Saint Jérôme faisant pénitence. Sans nom de graveur, chez Gérard Audran, et 72 épreuves.

JOSEPH PAROCEL.

377. — La Nativité, la Pentecôte et la Résurrection, gravées par J. Parocel lui-même.

J. B. DESHAYES.

378. — Pouvoir de l'Amour, gravé par J. M. Moreau le jeune, en 1771 : 118 épreuves avec la lettre, et 62 sans lettre.
379. — *Typus Religionis*, grande planche d'après le tableau de Billom en Auvergne, et 180 épreuves.

CATALOGUE DE L'ŒUVRE DE LANCRET.

380. — Type de la Religion. Cette planche est plus petite que la précédente; elle représente le même sujet, et 25 épreuves.
381. — Le Triomphe de saint Ignace et de saint François Xavier, d'après un tableau original de *Vignon*, qui est dans le collége Louis-le-Grand, et 160 épreuves.
382. — Un titre d'œuvre de pièces de choix.
383. — Plusieurs planches de paysages, architecture et autres.

TABLES

GRAVURES D'APRÈS LANCRET

FAISANT PENDANTS OU FAISANT SUITE.

L'Adolescence, l'Enfance, la Jeunesse, la Vieillesse. — *Suite de*	4	planches.
(LES FABLES DE LA FONTAINE). — A Femme avare galant escroc. — Les Deux Amis. — Le Faucon. — Le Gascon puni. — Nicaise. — Les Oies du Frère Philippe. — On ne s'avise jamais de tout. — Pâté d'anguille. — Le Petit Chien qui secoue de l'argent et des pierreries. — Les Rémois. — La Servante justifiée. — Les Troqueurs. — *Suite de*	12	—
Les Agréments de la campagne. — Le Concert pastoral. — Récréation champêtre. — *Suite de*.	3	—
L'Air, l'Eau, le Feu, la Terre. — *Suite de*.	4	—
L'Amant indiscret. — La Femme commode.	2	—
L'Amusement du petit Maître. — La Belle Complaisante.	2	—
L'Après-Dînée, le Matin, le Midi, la Soirée. — *Suite de*	4	—
L'Automne, l'Été, l'Hiver, le Printemps (De Larmessin). — *Suite de*.	4	—
L'Automne, l'Été, l'Hiver, le Printemps (Tardieu, Scotin, Le Bas, Audran). — *Suite de*.	4	—
La Belle Grecque. — Le Turc amoureux.	2	—
M^{lle} Camargo. — Grandval. — M^{lle} Sallé.	2	—
Dans cette aimable solitude. — Par une tendre chansonnette	2	—
D'un baiser que Tirsis... — Que le cœur d'un amant... — Trop indolent... — Veux-tu d'une inhumaine... — *Suite de*.	4	—
Le Glorieux. — Le Philosophe marié.	2	—
Le Jeu de Cache-Cache Mitoulas. — Le Jeu de Colin-Maillard. — Le Jeu de Pied de Bœuf. — Le Jeu des Quatre Coins. — *Suite de*	4	—
Lise s'en va changer... — Près de vous belle Iris... — Quand vous voulès toucher... — Quoi n'avoir pour vous trois. — *Suite de*.	4	—
Second livre de pièces de clavecin. — Troisième livre de pièces de clavecin.	2	—
Tête de femme. — Tête d'homme (2 planches).	3	—

LISTE CHRONOLOGIQUE DES GRAVURES DE LANCRET

1729. — Le Joueur de flûte. — (Par une tendre chansonnette.)

1729, avril. — La Joye du Théâtre.

1730, juin. — Les Quatre Saisons. (*Tardieu, Scotin, Le Bas, Audran.*)

1731, juillet. — M^{lle} Camargo.

1731, novembre. — M. Thomassin et M^{lle} Silvia.

1732, avril. — M^{lle} Sallé.

1732, août. — Les Quatre Éléments.

1734, mai. — Les Agréments de la campagne.

1734, mai. — Le Concert pastoral.

1734, mai. — La Récréation champêtre.

1734, décembre. — Troisième livre de pièces de clavecin.

1735, juillet. — Les Quatre Ages de la vie.

1736, janvier. — Les Amours du Bocage.

1736. — La Belle Grecque.

1736. — Le Turc amoureux.

1737. — Le Jeu de Cache-Cache Mitoulas.

1737. — Le Jeu des Quatre Coins.

1738, juin. — Le Repas italien.

1738. — A Femme avare, galant Escroc.

1738. — Le Faucon.

1739, mai. — Tête d'homme, Tête de femme.

1739, décembre. — Le Jeu de Colin-Maillard.

1741, mai. — Le Glorieux.

1741, septembre. — Le Philosophe marié.

1741. — L'Après-Dînée, le Matin, le Midi, la Soirée.

1742. — Les Rémois.

1742. — On ne s'avise jamais de tout.

1743, mars. — Conversation galante.

1745. — Les Quatre Saisons (*Larmessin*).

1748. — Le Maître galant.

1754. — Les Gentilles Baigneuses.

1755, août. — Le Glorieux.

1756, décembre. — Partie de Plaisirs.

1759. — La Musique champêtre.

1851. — La Danse paysanne.

1873. — La Dame au parasol.

TABLES

LISTE ALPHABÉTIQUE DES GRAVEURS

AYANT REPRODUIT LES TABLEAUX DE LANCRET.

M. Aubert	3
B. Audran	27, 49
Johann. Balzer	19
E. Bocourt	4
Boilvin	21
Carbonneau	20, 36, 45
L. Cars	14, 59
Clergé	9
C. N. Cochin	22, 33, 34, 44, 55, 57
Ch. Courtry	4
Crépy	36
Elisab. Cousinet	40
Daudet fils	45
Delauney	15, 54
Émile Deschamps	4
L. Desplaces	24
Dupin	9, 27
C. Dupuis	47
N. Dupuis	29
Martin Engelbrecht	45
De Favannes	10, 12
Fessard	40
Edm. Hédouin	15
J. G. Hertel	49, 57
M. Horthemels	37, 48, 50, 51
L. Jacob	39, 43, 53, 56
Joullain	7, 20, 51
C. F. King	65
N. de Larmessin	5, 6, 9, 10, 11, 21, 23, 24, 25, 26, 28, 31, 33, 34, 35, 38, 39, 41, 42, 43, 46, 48, 52, 54, 56, 57, 62, 64, 65
J. Philippe Le Bas	20, 31, 32, 37, 53
W. Marks	8, 15, 42, 52
Marvie	60
Joh. Georg. Merz	5, 25, 35
Moitte	29, 44
Petit	19
Piaud	27, 58
G. F. Schmidt	13, 45, 59, 63
G. Scotin	26, 41
H. Suz. Silvestre	8, 22, 23, 50, 62, 64
L. Simon	8
J. Tardieu	13
N. Tardieu	8, 12
S. H. Thomassin	61
Vandelf	41, 43, 63
Wolff	24, 28

TABLES.

LISTE ALPHABÉTIQUE DES GRAVURES

Elles sont désignées par leurs titres. Les chiffres indiquent les pages où les pièces se trouvent décrites, ou simplement inscrites pour mémoire.

PORTRAITS DE LANCRET.

Nicolas Lancret (*Aubert sculp.*) 3
Nicolas Lancret. Reproduction du portrait précédent 3
Nicolas Lancret (*E. Bocourt pt, E. Deschamps sct.*) 4
Nicolas Lancret (*Ch. Courtry, sc.*) 4

L'Adolescence. 5
A Femme avare Galant escroc. 6
Les Agréments de la campagne 7
L'Air 8
L'Amant à genoux devant sa Maîtresse . . . 8
Les Amants d'accord. 8
L'Amant indiscret. 9
Les Amours du Bocage. 9
L'Amusement du petit-maître 10
L'Après-Dînée. 10
L'Après-Dînée 11
Les Armes de Montmorency. 11
L'Automne (Larmessin). 11
L'Automne (Tardieu) 12
La Belle complaisante 12
La Belle Grecque. 13
Le Berger indécis. 13
Mlle Camargo 14
Les Charmes de la Conversation 19
Le Concert pastoral 19
Conversation galante. 20
La Coquette de village 21
La Dame au parasol 21

Dans cette aimable solitude 22
La Danse champêtre. 22
La Danse paysanne 22
Les Deux Amis 23
D'un baiser que Tirsis... 23
L'Eau. 24
L'Enfance 24
Épigramme 25
L'Été (Larmessin) 25
L'Esté (Scotin). 26
Le Faucon 26
La Femme commode. 27
Le Feu 27
Le Gascon puni 28
Les Gentilles Baigneuses 29
Le Glorieux. 29
Grandval. 31
L'Hiver (de Larmessin). 31
L'Hiver (J. P. Le Bas) 32
Le Jeu de Cache-cache Mitoulas 33
Le Jeu de Colin-Maillard 33
Le Jeu de Pied de Bœuf. 34
Le Jeu des Quatre Coins 34

La Jeunesse.	35	Que le cœur d'un amant est sujet à changer	50
Le Joueur de flûte	36	Quoi, n'avoir pour vous trois qu'une seule bouteille	51
Le Joueur de guitare	36	Récréation champêtre	51
Le Joueur de musette	36	Les Rémois.	52
La Joye du Théâtre	36	Repas italien.	53
Lise s'en va changer d'humeur et de langage.	37	Mlle Sallé.	53
Lorgnant cette jeune bergère.	60	Second Livre de pièces de clavecin.	55
Le Maître galant	37	La Servante justifiée.	55
Le Matin.	38	La Soirée.	56
Le Midi.	38	La Terre.	57
Le Moulin de Quinquengrogne	39	Tête de femme.	58
La Musique champêtre.	40	Tête de femme.	58
Nicaise	41	Tête d'homme.	58
L'Occasion fortunée.	41	Le Théâtre italien	59
On ne s'avise jamais de tout.	42	M. Thomassin et Mlle Silvia	59
Les Oyes du Frère Philippe	43	Le Tir à l'arc.	61
Partie de plaisirs.	43	Troisième Livre de pièces de clavecin.	61
Par une tendre chansonnette.	44	Trop indolent Tirsis, laisse la symphonie	62
Pâté d'anguilles.	45	Le Troque de la coiffure	62
Le Petit Chien qui secoue de l'argent et des pierreries	46	Les Troqueurs.	62
Le Philosophe marié.	47	Le Turc amoureux	63
Près de vous, belle Iris, ce fantasque minois	48	Veux-tu d'une inhumaine emporter la tendresse.	64
Le Printemps (Larmessin).	48	La Vieillesse	64
Le Printemps (B. Audran).	49	Voiés comme Scaramouche embrasse cette fille.	65
Quand vous voulez toucher quelque cœur amoureux.	50		

TABLE GÉNÉRALE DES MATIÈRES

	Pages.
Renseignements biographiques et bibliographiques.	1
Portraits de Lancret, classés par ordre chronologique	3
Catalogue descriptif et raisonné des estampes.	5
Liste des tableaux exposés par Lancret à la place Dauphine	67
Liste chronologique des tableaux envoyés par Lancret aux différentes Expositions du Louvre.	68
Tableaux et dessins de Lancret qui se trouvent dans les Musées de Paris ou de province.	71
Tableaux de Lancret qui se trouvent dans les Musées ou Galeries de l'étranger	78
Tableaux et dessins de Lancret qui se trouvent dans les Collections particulières.	86
Liste chronologique des tableaux de Lancret ayant passé dans les principales ventes depuis l'année 1744 jusqu'à nos jours.	93
Catalogue de la vente après décès de M^{me} Lancret.	101
Gravures d'après Lancret, formant pendants ou faisant suite	119
Liste chronologique des gravures de Lancret	120
Liste alphabétique des graveurs ayant reproduit les tableaux de Lancret	121
Liste alphabétique des gravures d'après Lancret	122

4127. — Paris, imprimerie de D. JOUAUST, rue Saint-Honoré, 338.

www.ingramcontent.com/pod-product-compliance
Lightning Source LLC
Chambersburg PA
CBHW071555220526
45469CB00003B/1019